Korean Art

우리 문화유산을 찾아서·1

한길아트

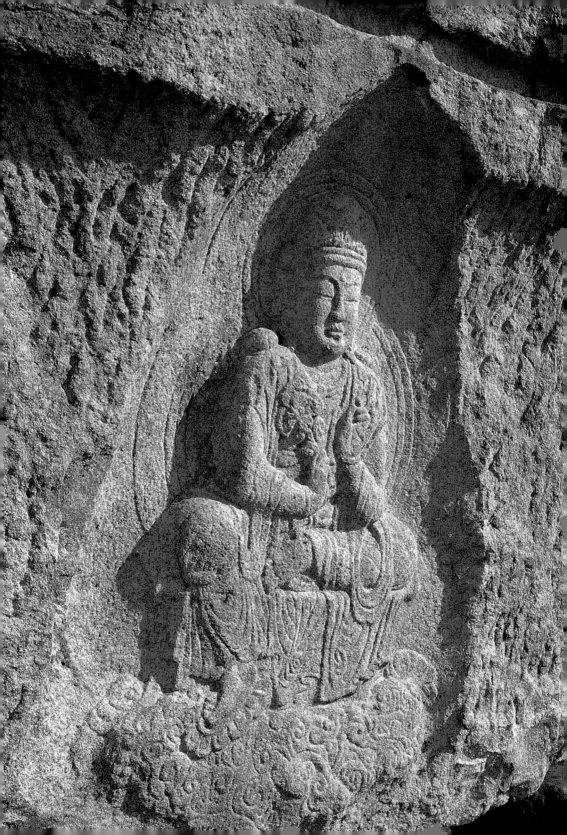

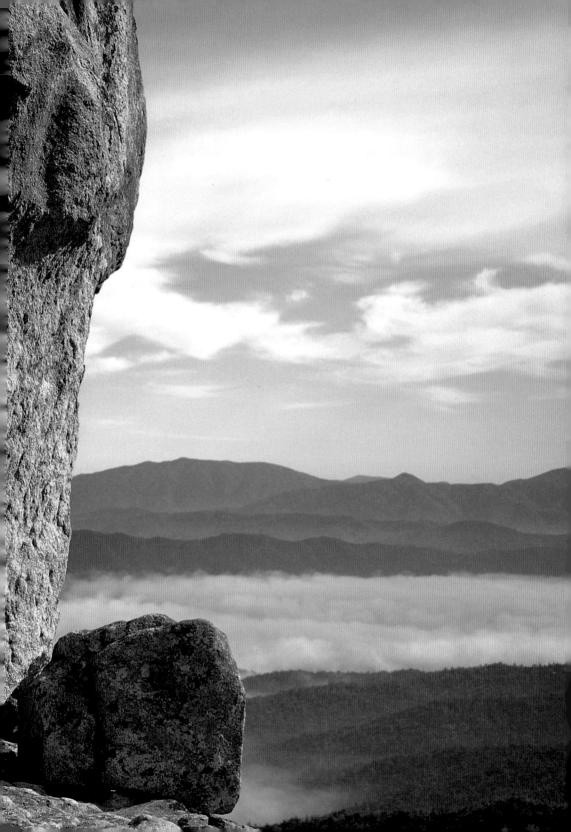

KoreanArt

우리 문화유산을 찾아서 1

신라의 마음 경주 남산
Mt. Namsan, Gyeongju

지은이 • 박홍국
사 진 • 안장헌
펴낸이 • 김언호
펴낸곳 • 한길아트

등록 • 1998년 5월 20일 제75호
주소 • 413-756 경기도 파주시 광인사길 37
 www.hangilart.co.kr
 E-mail: hangilart@hangilsa.co.kr
전화 • 031-955-2000~3
팩스 • 031-955-2005

제1판 제1쇄 2002년 12월 10일
제1판 제3쇄 2013년 12월 26일

값 25,000원
ISBN 978-89-88360-56-9 04600
ISBN 978-89-88360-55-2(세트)

• 잘못 만들어진 책은 구입하신 서점에서 바꿔드립니다.

KoreanArt

우리 문화유산을 찾아서 1

신라의 마음 경주 남산

글 박홍국 사진 안장헌

한길아트

새로 보는 경주 남산

• 저자 서문

경주 남산은 높이가 468미터에 불과한 바위산이다. 그렇지만 남산은 우리나라의 어느 산보다 많은 문화유산, 수많은 절터와 석불·석탑을 안고 있다. 그래서 사람들은 남산을 '조각(彫刻)의 산'이라고도 한다.

남산은 신라 도성이었던 월성과는 지척간에 있다. 그러므로 신라사람들이 가깝고, 잘생기고, 포근한 이 산을 각별히 숭상하는 한편 보호해온 것은 지극히 자연스러운 일이다. 신라 사람들은 최초의 궁궐을 지금의 남산 창림사터 부근에 세웠다. 산자락에는 그들이 살 집을 지었고, 외적을 물리치기 위한 성도 쌓았다. 그리고 죽은 뒤에는 여기에 영원한 안식처를 마련하기도 했다.

신라에 불교가 전래된 뒤에 남산은 곧 '부처님의 산'이 되었다. 신라 사람들은 인도의 아잔타석굴이나 중국의 돈황석굴처럼 이 산을 부처님께 바쳐 불국정토를 만들려고 하였다. 하지만 그들이 화강암에는 굴을 파들어갈 수 없다는 것을 깨닫기까지는 오랜 세월이 필요하지 않았다. 그래도 신라사람들은 쉽게 물러서지 않았다. 그들은 남산의 골짜기와 능선을 가리지 않고 터를 닦고 석탑을 세우고 잘생긴 바위에 불상을 새겼다. 석굴을 굴착할 수 없었기에 마애불상 앞에 나무로 집을 지어 석굴을 대신하였다. 그런 크고 작은 사원들이 이 바위산을 덮었을 때 남산은 우리 민족이 불교를 수용한 이래 그 어디에서도 도달한 적이 없는 장엄함의 극치에 우뚝 섰던 것이다.

신라가 망하고 난 뒤 남산은 거의 잊혀졌다. 그리고 남산은 세상사람들에게 잊혀졌던 정도보다 더 심하게 황폐한 모습으로 우리 앞에 있다.

오늘 이 책의 머리말을 쓰는 나도 남산 근처에서 자라면서 수년 전까지는 "남산은 민족의 위대한 유산"인 것에 대해 한번도 의문을 가져본

적이 없다. 되돌아보면 명색이 불교유적 연구자로서 이제까지 "남산의 어떤 면이 위대하냐?"라는 질문을 받은 적이 없음을 다행스럽게 여긴다. 이 문제는 실제로 내가 설명할 수 없는 것이기 때문이다.

최근에 세계문화유산으로 등록된 남산을 바라보는 내외국인들의 관심이 높아짐에 따라 여기에 대한 해설서도 몇 권 출간되어 있다. 모두 선배학자들이 험한 산길을 눈비 속에 찬바람 맞으며 힘들여 저술한 책이기에 그 내용을 함부로 폄하할 수는 없다. 하지만 그 책들에서 "세계 최고 수준의 조각품은 남산에 다 모여 있는 것" 같은 착시현상을 유도하는 느낌을 받았다면 이는 나 혼자만의 생각일까? 사실 남산에는 잘 조각된 불상도 있지만 그렇지 못한 불상도 많다. 게다가 우리가 쉽게 공감하기 어려운 부분에까지 "굉장하고, 아름답고, 인간적이고, 소박한 것"임을 인정하도록 강요하는 부분도 없지 않다. 터무니없이 제 민족의 문화를 깎아내리는 것도 꼴불견이지만 이처럼 문화유산을 무작정 떠받든다고 한들 그것이 우리에게 어떤 의미가 있을까?

나는 이 책을 쓰면서 보다 단순한 시각으로 남산의 원래 모습을 추정하고 각 유적의 특징을 간명하게 해설하는 데 주안점을 두었다. 이 작업이 말처럼 쉽지는 않았지만 남산의 실상이 점점 왜곡되는 느낌마저 받게 되는 최근에 이는 내가 선택할 수 있는 유일한 길이기도 하다. 이 책의 독자들이 남산유적의 위대함은 한두 곳의 절터나 불상에 있지 않고 수많은 사원 건물과 불상·탑·석등이 바위산과 어울려 빚어내는 거대한 아름다움에 있었다는 것을 이해하고 각 유적을 답사하는 데 다소라도 보탬이 된다면 그 이상의 기쁨과 보람이 없겠다.

난삽한 이 글이 오랜 세월 동안 문화유적의 아름다움을 카메라에 담아온 사진작가 안장헌 선생님의 미려한 사진과 같이 편집된 것은 참으로 분에 넘치는 행운이라고 생각한다. 또한 이처럼 펴내기 어려운 책을 출판하여주신 한길아트 김언호 사장님의 배려와 편집진의 밤낮에 걸친 노고에 깊이 감사드린다.

2002년 10월 경주 남산에서 박홍국

Taking a New View of Mt. Namsan, Gyeongju

• summary

Mt. Namsan(468m above sea level), Gyeongju, located in the southeastern area of the Korean Peninsula and designated as the World Cultural Heritage by the UNESCO, is a small but great mountain.

Mt. Namsan, about 8km in length from north to south and about 4km in width, is almost composed of granite. Its western slope is very steep and its eastern one gentle. And its southern area is high and its northern one low.

The reason why Mt. Namsan, normal as a mountain, is designated as the World Cultural Heritage by the UNESCO and has been studied by many scholars, is that it has many Buddhist relics.

Mt. Namsan, Gyeongju, is closest to the royal capital of Silla Kingdom, and mountain fortress walls, royal tombs and tumuli are distributed in it. It makes us know that Mt. Namsan has been of the rise and fall of Gyeongju since the Prehistoric Age.

Generally known until now, 122 building sites, 57 Buddha images(each of Buddhist triad and Buddha images carved on rock surface is counted as 1), 64 stone pagodas(including the destroyed pagodas), 19 stone lanterns, 11 pedestals of Buddha image, 5 turtle shaped pedestals or pedestal of the stele and 35 remains including kiln site are distributed in 30 valleys of Mt. Namsan.(the National Gyeongju Museum, Special Exhibition-Mt. Namsan, Gyeongju, 1995, p.105)

The systematic study of Mt. Namsan was begun by the Japanese scholars in the beginning of the 20th century and the Korean scholars follow after them. But, when we read the guides and the interpretations of Mt. Namsan studied until now, we experience only the simple description of what now the Buddhist relics of Mt. Namsan are and the great admiration for them without a scientific basis.

Through this book, I emphasize that being in accord with the universal and the particular of religious arts, the Buddhist relics of Mt.

Namsan are unprecedented and large-scale in Korea. That is, the Buddhist relics, especially the Buddhist images distributed in many valleys of Mt. Namsan are the remains and relics so-called 'Korean-style stone cave temples' bequeathed. The people of Shilla(from the end of the 6th century to the beginning of 10th century) wanted to build up such stone cave temples as those of India and China. But they had the difficulty as 'hard granite'(granite and sedimentary rock are rather hard in Korea) so that they built up 'Korean-style stone cave temples'. 'Korean-style stone cave temple' means a wooden house enshrining Buddha images carved on rock surface or three-dimensional Buddha images, not a stone cave. Before the people of Shilla, those of Baekje tried to build up 'Korean-style stone cave temples' such as Buddha image carved on rock surface in Seosan and Buddhist triad in Taean.

Mt. Namsan is a conglomerate of 'Korean-style stone cave temples' the people of Shilla had inputted their religious passion, technical know-how and materials in order to realize Buddhist Pure Land. The grandeur many 'Korean-style stone cave temples' built in Mt. Namsan had showed would have compared favorably with Ajanta in India and Dunhuang Grotto in China.

But Mt. Namsan has a few cultural relics. All the things burnable was burnt to ashes and the colors printed on the stone Buddha images are almost gone. It stands in our way to study the Buddhist relics of Mt. Namsan and to restore them to the original state.

In conclusion, I emphasize that to restore the Buddhist relics of Mt. Namsan to the original state by excavation and investigation is the short cut to grasping the reality of Mt. Namsan, Gyeongju.

We haven't known Mt. Namsan, Gyeongju, yet.

Korean Art
우리 문화유산을 찾아서 1

신라의 마음 경주 남산 | 차례

남산의 골짜기를 찾아드니

조각의 산 부처의 산

우리는 아직 경주 남산을 모르고 있다

경주 남산은 말이 없다. 요즘 휴일이면 유명 등산코스를 무색하게 할 만큼 사람들이 몰려들어 제법 하고 싶은 이야기가 많을 것 같은데도 애써 침묵하고 있다. 신라시대에도 경주 남산은 그랬을 것이 틀림없다. 그때도 남산은 속인과 승려로 뒤엉켜 꽤나 시끄러웠을 게다. 신라가 망하고 난 뒤에야 경주 남산은 조용해졌을 것이고, 조선시대 전반기에는 그 많던 가람 중에 용장사, 천룡사 등 몇몇 사원에서만 법등(法燈)이 밝혀졌다. 그러다가 임진왜란 후에야 경주 남산은 비로소 산의 적막함 속으로 돌아갈 수 있었다.

그후 땅에 묻히지 않았던 마애불 앞에 간혹 동네 아낙들의 정성이 모아지던 것 외에는 조용하기 그지없던 경주 남산은 일본학자들의 눈길이 닿으면서 비로소 세상에 그 존재가 널리 알려지게 되었다. 하지만 그 무렵 일본인의 손에 의해 적지 않은 석불과 석탑이 남산을 떠나는 신세가 되기도 했다.

얼마 전 나는 침묵을 지키고 있던 경주 남산으로부터 이심전심으로 몇 가지 부탁을 받았다.

첫째, 경주에서 태어나 옛날 일을 공부하면서도 이제까지 단 한번도 경주 남산을 찬양해주지 않았던 나에게 자신의 옛 모습을 되도록 사실에 가깝게 표현해달라는 것이다.

둘째, 경주 남산 자신의 얼굴에 덕지덕지 붙어 있는 과분한 찬양이나 화장 흔적을 좀 시원하게 지워달라는 부탁도 덧붙였다.

셋째, 승소곡 삼층석탑, 삼릉곡 석조여래좌상, 용장사 석조여래좌상 등 원래 위치에서 떠나 있는 석조 유물을 다시 자신의 품으로 돌려줄 수 있는지를 알아봐 달라는 것이다. 물론 일제시대와 해방 직후의 혼란기에 안전한 곳으로 옮겨 파손되지 않도록 해준 고마움은 결코 잊을 수 없다고 했다. 그렇지만 요즘에 일부러 석불을 파손하러 다니는 사람은 없는 듯하니 원래 위치에 다시 세워 문화재와 남산을 빛나게 해주면 얼

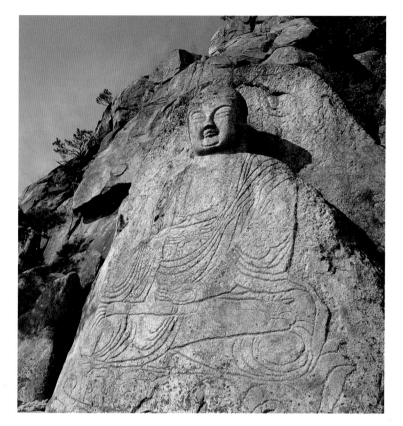

삼릉곡 정상부
왼쪽 큰바위 남쪽에
새겨놓은
높이 5.2미터의
상선암 마애여래좌상

마나 좋겠느냐는 의견이었다. 만약에 소유관계나 법적으로 문제가 있다면, 언젠가 우리 정부와 프랑스 국립박물관이 반환관계로 의논하였던 『직지심경』처럼 국가가 자신에게 '영구대여'하여 귀중한 탑과 불상을 원위치에 세울 수도 있지 않겠느냐는 간절한 생각도 내비쳤다.

넷째, 오직 등산만을 목적으로 남산을 찾는 사람들을 설득하여 되도록 자신을 찾지 않도록 도와달라는 것이다. 그러면서 남산은 산이 사람을 배척할 이유는 어디에도 없지만 자신이 안고 있는 수많은 문화유적 때문에 어쩔 수 없다고 양해를 구했다.

하지만 남산이 이런 부탁을 나에게 한 것은 잘한 선택이 아닌 듯하다. 왜냐하면 나는 불교 유적을 공부하고 있지만 전공이 조각사(彫刻史)도 아니고, 무엇보다 남산이 워낙 커 보여 제대로 상대해 보고 싶은

마음을 가진 적조차 없기 때문이다. 또 나는 애초부터 유적 찬양에는 소질이 없어 대중의 입맛에 맞는 글을 지어낼 필력도 갖추지 못했다. 형편이 이런데도 내가 남산의 부탁을 들어주는 시늉이라도 해보자는 만용을 부리게 된 것에 대해서는 다음과 같은 변명으로 합리화시킬 수밖에 없다.

그 변명의 핵심은 명확하다. 요즈음에 자행되는 경주 남산과 불적(佛蹟)에 대한 아부와 근거 없는 찬양과 무리한 추측이 그 도를 넘어섰다는 내 나름대로의 판단 때문이다. 예를 들면 누가 보아도 끝마무리가 미흡한 마애불상을 "자연과의 조화를 위하여 의도적으로 그렇게 하였다"는 식으로 해설하고 또 그렇게 보아주기를 강요한다면, 이는 우리 조상과 현재의 우리를 다 같이 기만하는 일이다. 또한 "삼릉계 마애관음보살입상의 입술 부분이 빨간 것은 당시의 조각가가 바위의 붉은 부분이 입술에 해당되도록 미리 계산하여 조각하였다"라고까지 비약하는 것을 옆에서 지켜볼 때의 심경은 참담을 넘어 허탈 그 자체이다.

어디 그뿐이랴! 저 유명한 불곡 감실불상의 얼굴을 "마음씨 인자한 할머니의 얼굴" 운운하는 글을 볼 때도 당혹감을 감추기 어렵다. 1,400여 년의 세월 속에서 코가 마멸되어가는 것은 생각하지 않고 현재의 우리 눈에 비친 모습만으로 '할머니의 얼굴'이라 하고, 또 순박한 대중은 그 설명을 그대로 받아들이면서 남산의 원래 모습은 거의 망각되어가고 있다.

누구나 알다시피 불교 국가에서 여래불의 얼굴을 조각하면서 할아버지도 아닌 할머니의 얼굴을 모델로 한 작품은 없다. 지금의 모습밖에 볼 수 없는 시각으로는 남산에 백 번 접근해보았자 그 결과는 자명하고, 무엇보다도 그러한 연구 성과는 객관성을 담보하지 못한다. 객관성을 담보하지 못한 연구 성과는 정론과 만나지 않았을 경우에만 잠시 존재할 수 있을 뿐이다.

경주 남산은 분명히 위대한 우리의 문화유산이지만 그에 대한 맹목적인 찬양이나 왜곡된 시각으로는 세계문화유산으로 지정된 남산의 위

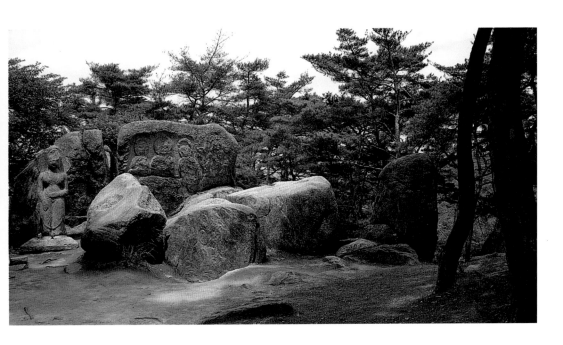

탑골 마애조상군
남쪽면 전경

상을 지키고 가꾸어나갈 수 없다는 것은 분명한 사실이다.

조각의 산, 부처의 산

경주에 '남산'이 있다. 서울에도 '남산'이 있다. 남산은 어떤 도시의 바로 남쪽에 있는 산에 붙여질 수 있는 산 이름이다. 그렇지만 '남산'이라는 이름만으로 전국에서 유명한 산이 될 확률은 그다지 높지 않다. 도시의 남쪽에 바싹 붙어 있는 산이 해발 1,000미터를 넘거나 빼어난 경치를 지니고 있을 가능성 또한 높지 않다. 경주 남산도 산 자체는 그저 그런 산이다. 산 높이도 해발 468미터에 불과하고 설악산 천불동 계곡 같은 빼어난 경승도 품고 있지 않다.

남산은 남북 길이 8킬로미터, 폭 4킬로미터 정도에 30여 골짜기를 안고 있다. 남산은 서쪽이 가파르고 동쪽이 완만한 형상이다. 또 남쪽이 높고 북쪽이 낮다. 신라사람들은 남산보다 훨씬 높은 토함산(해발 745미터)이나 단석산(해발 827미터) 쪽에서 남산의 전체 모습을 보고 자

라(鼇)의 모습을 연상했던 모양이다. 그래서 경주 남산의 이름이 금오산(金鼇山, 鼇자는 큰 자라를 의미함)이 되었다.

경주 남산을 공부하는 사람들은 자기들 편하자고 동남산, 서남산으로 나누어 부른다. 남북으로 긴 산을 세로로 쪼갠 것이다. 서남산에는 북으로부터 왕정곡, 식혜곡, 장창곡, 윤을곡, 포석(부엉)곡, 기암(배실)곡, 선방곡, 삼릉(냉골)곡, 삿갓곡(笠谷), 약수곡, 비파곡, 잠늠곡, 용장곡, 은적곡, 열반곡, 천룡곡 등이 있다. 또 동남산에는 절곡(寺谷), 부처곡(佛谷), 탑곡, 미륵곡, 천암곡, 철와곡, 국사곡, 오산곡, 기암곡, 승소곡, 천동곡, 봉화곡, 별천룡곡, 새갓곡, 양조암곡, 백운곡 등이 제각기 자리하고 있다. 이들 골짜기 중에서 별천룡곡, 새갓곡, 양조암곡, 백운곡 등은 남산(금오봉, 해발 468미터)이 아니라 고위봉(해발 494미터)의 남쪽 산자락에 있다. 그렇지만 우리가 지도를 놓고 '경주 남산 지역'의 지세를 보면 남산 · 고위산 · 마석산(해발 530미터)은 하나의 산덩어리(山塊)로 형성되어 있다. 그렇기 때문에 앞으로는 이 전체를 '남산'으로 이해하여 접근함이 옳을 듯하다.

남산의 여러 불적 중에서 대표적인 것——보는 관점에 따라 천차만별이겠지만——은 불곡 감실불상, 탑곡 마애조상군, 미륵곡 석불좌상, 칠불암 마애조상군, 천룡사터, 용장사터, 약수계 대마애불, 삼릉곡의 선각입상삼존불 · 좌상삼존불, 석조여래좌상 부근, 상선암 대마애불, 배리 삼존석불, 창림사터 등이다.

남산이 경주 인근의 여느 산들과 확실히 다른 점은 화강암 바위산이라는 점이다. 우리가 남산에 안겨보면 천길 낭떠러지가 있는가 하면, 완만한 골짜기도 있다. 산 아래를 조망하기에는 맑은 날이 좋고, 오히려 흐린 날에 어울리는 산능선도 있다. 남산은 낮지만 큰 산이고, 자칫하면 길도 잃어버린다.

남산의 바위는 순하고 착하다. 바위가 꺼칠꺼칠하여 어떤 신을 신어도 바위 위에서 미끄러질 염려가 별로 없다. 그래서 남산의 바윗길은 흙이 있는 오솔길보다 훨씬 더 안전하다.

신라 왕이 살았던 월성(月城)과 남산의 북쪽 끝자락 사이가 지금은 논으로 변했지만, 옛날에는 남천(南川)을 사이에 두었을 뿐 거의 연결되어 있었다. 이 연결을 보다 완벽하게 하기 위한 다리가 있었다. 일정교(日精橋)와 월정교(月精橋)가 그것이다. 그래서 남산은 신라 사람들이 다리만 건너면 금방 다가갈 수 있는 가장 가까운 산이었고, 가서 안길 수 있는 포근한 존재였다. 또 왕성(王城)인 월성이 위협당하면 우선 급한 대로 몸을 피해 위기를 면할 수도 있었다. 그뿐만 아니라 이승의 삶을 마감한 여러 신라 왕과 그 아래 사람들의 영원한 안식처가 되기도 하였다. 이런 남산이었기에 바로 시조 박혁거세의 탄생 전설이 깃들여 있는 나정(蘿井)과 55대 경애왕이 후백제의 견훤왕에게 생포되어 변을 당한 포석정을 두고 "신라의 역사는 바로 남산에서 시작하여 남산에서 끝맺었다"고 하는 것이다.

오늘날 경주 남산을 오르내리는 거의 모든 사람들은 불적, 더 범위를 좁히면 부처님을 만나고 온다. 과연 경주 남산은 '조각의 산', '부처님의 산'이고 우리들의 뇌리에 박혀 있는 인상도 이와 별 차이가 없다. 그렇지만 경주 남산은 청동기시대 주거지, 신라 왕릉과 이름 없는 고분, 토성, 석성, 가마터 등 불적 아닌 유적도 적지 않게 안고 있다. 이렇듯 유적의 보고(寶庫)이자 불교조각의 노천 박물관인 경주 남산에는 지금까지 알려지고 조사된 유적이 건물지 122개소, 불상 57구(삼존불과 마애불군은 1구로 집계), 석탑 64기(폐탑 포함), 석등 19기, 불상대좌 11좌, 귀부 또는 비석받침 5개소, 가마터 등 기타 유적이 35개소에 이른다(유적 수는 국립경주박물관, 『특별전 경주 남산』, 1995, 105쪽의 내용을 따랐다).

남산과 맺은 인연 40여 년

갓 열 살이 넘은 초등학생에게 황남동(대릉원이 있는 동네)에서 남산 장창곡까지의 왕복 7킬로미터는 너무 멀었다. 남천다리 건너가기 전에

있는 구멍가게를 들여다볼 돈이 없는 소년에게는 그래서 더 먼 길이었다. 초등학교 3학년 때부터 하릴없이 남산 장창곡을 왕복하는 일은 내가 다섯 살 되던 겨울, 장창곡에 산소(11년 전에 울산 봉계로 옮겼다)를 잡은 아버지가 그리울 때마다 길을 나서면서 비롯되었다. 나이 어린 꼬마가 아버지의 산소를 그렇게 자주 찾은 것은 무슨 큰 효자가 탄생해서 그런 것이 아니고, 남산에는 소년의 마음을 끄는 보물이 땅 위에 널려 있었다. 당시만 해도 민둥산이었던 남산에는 수정이 널려 있었던 것이다. 내게는 육모 반듯하고 투명한 수정이 세상에 다시없는 보물이었다. 산소에서 울적한 마음을 달래는 것은 잠시이고 곧 일어나 흙이 드러난 곳을 살펴 수정을 몇 개 주워 오는 게 할 일의 모두였다(경주 남산에서 나오는 수정은 보석으로 대접받는 자수정이 아니고 연수정이다).

그후 향토사가 고 윤경렬 선생이 이끌던 어린이 박물관학교 학생이 된 후 나의 남산행은 장창곡을 벗어나 삼릉곡, 용장곡으로 범위를 넓혀 나가게 되었다. 이때부터 박물관학교에서 배운 불상의 옷주름이 눈에 들어왔다.

윤경렬 선생은 '마지막 신라인'이었다. 선생이 경주 남산의 불적을 일일이 답사하여 크기를 재고 새로운 유적을 추가하여 한 권의 책으로 남긴 것은 말이 쉬워서 그렇지 정말 아무나 할 수 있는 일이 아니었다.

그리고 20대에는 마애불 앞에 널려 있는 기와조각들이 보였다.

30대 대학원 시절에 은사 문명대 교수와 남산 답사 중 용장사터 마애불의 오른쪽에 새겨진 '태평2년(太平二年) ……' 명문을 발견한 뒤부터는 불상이 새겨져 있는 바위 전체를 살펴보는 버릇이 몸에 붙었다. 나는 대학원생일 때 조각사에 정통한 은사를 만났지만 조각사를 전공할 인연은 갖지 못하였다. 그때는 왠지 불상 자체만 들여다보거나 그 양식을 따지는 것에 만족하지 못하였다.

40대 중반에 이르러 겨우 마애불 위를 덮었던 목조 건물을 머릿속에 그릴 수 있었다. 3년 전에는 다른 나라의 모든 불상처럼 경주 남산의 불상들도 채색되었다는 확신을 가지게 되었다. 요즘에 와서는 십 리 밖에

서 보는 신라시대의 남산을 상상할 수 있게 되었으니 너무 늦은 깨달음이라고 해야 할까! 작년(2001년) 봄에는 아버지의 산소가 있던 곳에서 불과 이십여 미터 아래의 골짜기 논에서 삼국시대의 신라기와 가마터를 발견하는 기이한 인연을 맺었다.

……신라의 여인들이 가슴 설레며 오르던 남산, 신라의 사내들이 저마다 소원 세우던 남산, 그 산에 오르며 나도 가슴 설렌다. 어느 일본인 학생은 달밤의 불곡감불이 하도 아름다워서 그 옆에 자리 깔고 밤을 새웠다. 국경을 초월하고 시간을 넘은 위대한 신라의 미가 여기 앉아 있기 때문이다. 남산불적의 미는 한국의 미, 한국의 미는 자연의 미, 사람을 자연으로 돌리는 대자연의 미이기 때문이다.
 • 김원룡, 「남산 불적의 미」, 『경주남산』, 열화당, 1987, 18쪽

위 글은 현재까지 세상에 나와 있는 경주 남산에 대한 글 중에서 자못 독자들을 감동(?)시키는 구절로 널리 알려져 있다. 다음 글은 앞의 내용을 인용한 것이다.

……감실부처님에게 매료된 사람은 나뿐만이 아니었다. 어느 일본인 학생은 이 감실부처님을 달밤에 찾아왔다가 너무도 감복하여 그 앞에 텐트를 치고 하룻밤을 자고 갔단다. 사실 나도 꼭 한번 보름달이 밝은 날 이 마음씨 좋은 하숙집 아주머니 같은 부처님과 하룻밤 보내기를 원해왔는데, 그 날받기가 쉽지 않아 아직껏 동침은 못해보았다.
 • 유홍준, 「감실부처님의 친숙한 이미지」, 『나의문화유산답사기 I』, 창작과비평사, 1999, 148~150쪽

나는 위에 인용한 글에 대한 사연을 이제는 밝혀도 되겠다고 생각했다.

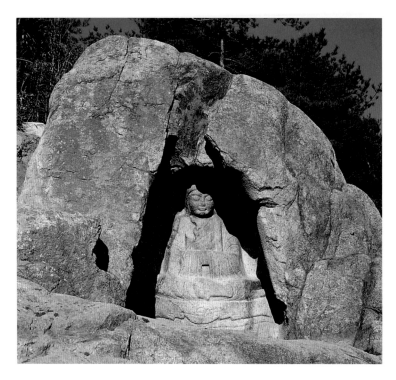

불곡 감실불상.
동지때 감실 안으로
햇빛이 든다.

　지난 3월 1일 나는 그 '일본인 학생'과 실로 오랜만에 전화통화를 했다. 이제 당신의 이름을 밝혀도 되는지를 묻기 위하여.

　그는 흔쾌히 허락하였다.

　밤에, 그것도 외국의 산 속에 있는 석불이 너무 좋아 침낭 하나 달랑 들고 가 밤을 새운 일본 학생의 이름은 야마모토 겐지(山本謙治) 씨다. 그는 지금 일본 오사카 근교에 있는 한난 대학 국제관광학과의 교수(동양문양사 전공)로 재직하고 있다.

　내가 결혼하여 만학도로 있던 1980년대 초(1982년이었던 것으로 기억한다), 도지샤 대학 대학원생으로서 혼자 경주에 답사온 그는 우연히 나의 집에 묵게 되었다. 그와 나는 단숨에 의기투합하여 며칠 간 남산을 돌아다녔다. 그는 처음 오는 우리나라에, 그것도 자동차가 좌측 주행하는 나라 사람이 용감하게 고물자동차를 끌고 왔다. 한마디로 괴물이었다. 저녁에는 특별히 할 일도 없고, 더군다나 말이 잘 통하지 않는

터라 조금은 무료할 때도 있었다. 그런데 마침 내 집에 놀러온 학과 친구들이 당시의 범국민 스포츠(?)였던 고스톱을 치게 되자 자기도 배우겠다고 나섰다. 몇 판째인가 패가 잘 들어왔던지 끝번을 돌아보면서 의기양양하게 "히카리 아리마스카?"(광 있습니까?)를 외치던 그의 얼굴을 어찌 잊을 수 있으랴!

그런데 다음날 그는 달이 밝은 날임을 확인한 뒤에 불곡 감실불상에서 자겠노라며 침낭을 챙겨 길을 나선다. 나는 불상 옆에 무덤이 있어 무서울 거라고 했지만, 그는 씩씩하게 집을 나섰다. 그리고 다음날 아침에 나타난 그에게 달밤의 불곡 감실불상에 대한 인상이 어떠했는지를 물어보았다. 그의 대답은 단 한 마디였다.

"참 좋았다!"

며칠 뒤 일본으로 돌아간 그는 고스톱을 일본에 전파한 데 대한 예물(?)로 나에게 교토의 명품(西陣織) 넥타이 1개를 보내왔다.

나는 1985년부터 1988년까지 국립경주박물관 학예연구사로 있었다. 어느 토요일, 학예연구실 상관으로부터 어떤 분을 자동차로 갈 수 있는 남산의 불적 몇 곳을 안내하라는 지시와 함께 당시 박물관에 단 한 대밖에 없던 관용승용차 '포니'를 배차받았다. 그때는 내가 운전면허증을 받은 지 1개월도 채 되지 않았는데…….

내가 안내해야 할 분은 놀랍게도 고 삼불 김원룡(三佛 金元龍) 교수였다. 지시대로 도로에 인접한 불교 유적만을 안내하게 되니 자연히 배리 석불입상, 미륵곡 석불좌상, 탑곡 마애조상군, 불곡 감실불상의 순서를 밟게 되었다. 고고 · 미술사학을 통틀어 하늘 같은 김원룡 교수를 직접 안내하게 되니 겁은 나고 짧은 운전 실력도 금방 바닥을 드러냈다. 주차했다가 차머리를 돌려야 될 상황에서 쩔쩔매는 내가 민망해하지 않도록 뒷좌석에서 차분하게 운전방법을 가르쳐주시던 김원룡 교수의 자상함은 언제까지라도 잊지 못할 것 같다.

마침내 불곡 감실불상 앞에서 김원룡 교수로부터 내가 가진 카메라로 기념사진을 찍어달라는 요청을 받아 정성을 다하여 한 장 찰칵. 이

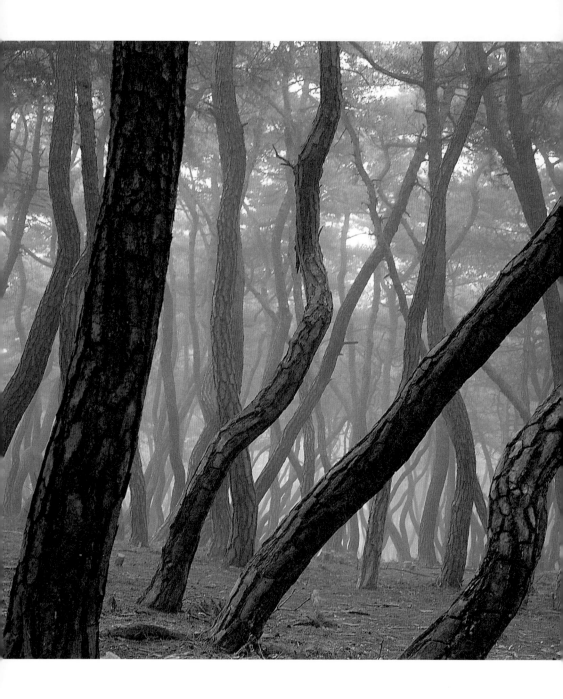

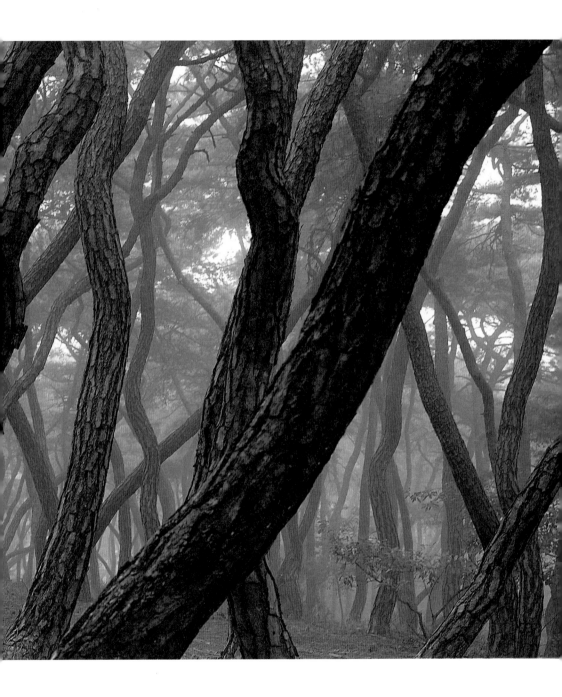

사진은 김원룡 교수의 기념논문집에 게재되어 있다.

나는 김원룡 선생이 불곡 감실불상을 무척 좋아하는 것 같아 경주사람으로서 조금 더 자랑하고 싶어서 이 앞에서 밤을 보낸 일본 학생 얘기를 했는데, 그 내용이 바로 선생의 「남산 불적의 미」, 『경주남산』 끝 부분을 차지하게 된 것이다. 그날 나는 김원룡 교수를 안내하면서도 그것이 남산에 대한 원고를 쓰기 위한 유적 답사인 줄은 전혀 알지 못하였다.

그런데 김원룡 교수는 남산 답사 결과에 꽤 만족하셨는지 불곡 오솔길을 내려오면서 무척 놀라운 고백을 하셨다.

"박 선생! 사실을 이야기하자면 내가 전에 『한국미술사』를 집필했지만 실제로 남산 유적을 보는 것은 오늘이 처음이라오."

김원룡 교수는 이 고백(?)을 통하여 일체의 학연(學緣)이 없던 나에게 평생 솔직하라는 크나큰 가르침—유적을 직접 찾아보지 않고 거기에 대한 것을 이야기할 수 있느냐 하는 것은 별개로 하고—을 주셨다.

경주 남산, 어떻게 볼 것인가

신라시대의 경주 남산은 민둥산이었다!

오늘날의 경주 남산은 자못 유명해져서 휴일에는 각 등산로 입구에 주차할 자리를 잡기가 어려울 정도다. 그러면 경주 남산을 찾는 모든 사람들이 불적을 보러 모여드는 것일까? 아마 그렇지는 않은 것 같고, 또 실제로 산행에 나서보면 의외로 많은 사람들이 등산을 즐기러 남산을 찾는 것을 알 수 있다. 더 정확하게 말하자면 등산도 할 겸 부처님도 볼 겸해서 산을 오르는 사람들이 대부분이고, 순수하게 불적 고찰을 목표로 하는 사람은 그다지 많지 않은 듯하다. 그 결과 사람들이 다니는 등산로에는 나무뿌리가 드러나고, 나무들도 활력을 잃어가는 것이 눈에 띌 정도다.

경주 남산에 이토록 많은 사람들이 찾아오는 데는 물론 그럴 만한 이

유가 있다.

남산은 북쪽 산자락과 산언저리 외에는 온통 바위로 이루어져 있다. 남산의 높이는 앞에서도 말했듯이 500미터도 안 되지만 골짜기와 능선을 타노라면 제법 험산을 등반하는 기분을 만끽하기에 부족함이 없다. 또한 이제는 남산의 수목도 자못 푸르러져 한나절의 등산코스로 어느 산에 비교해도 손색이 없다. 이런 조건에 더하여 산행의 지루함을 느낄 틈도 없이 자리하고 있는 옛 석불이란 요소를 합하여 생각해 보면 앞으로도 경주 남산을 찾는 등산객(또는 등산 겸 참배객)은 늘어만 갈 것 같다.

이처럼 경주 남산에 사람을 불러모으는 석불, 석탑은 최근에 갑자기 생겨난 것이 아니다. 나의 기억으로는 30여 년 전만 하여도 경주 남산을 찾는 사람이 그다지 많지 않았다. 기껏해야 경주의 향토사가, 국내외의 연구자와 미술사 연구에 관심을 가진 사학과 학생들이 경주 남산을 찾을 뿐이었다. 나는 최근에 경주 남산을 찾는 사람의 수가 폭발적으로 늘어난 것은 두 가지 원인에서 비롯되었다고 생각한다.

첫째는 강우방·문명대 교수, 향토사가 고(故) 윤경렬 선생 등의 경주 남산 불적에 대한 연구 성과와 유홍준 교수의 『나의 문화유산 답사기』에 힘입어 일반인들의 우리 문화유산에 대한 관심이 한층 더 높아졌다는 데 있다.

둘째는 경주 남산에 나무가 우거지기 시작했다는 점인데, 나는 이것이 남산에 사람이 넘치게 된 가장 큰 원인이라고 생각한다.

1970년대까지만 해도 경주 남산은 나무가 거의 없는 민둥산이었다. 나무는 고작해야 물이 흐르는 골짜기 언저리와 평탄한 부분(거의 절터이다)에만 드문드문 자라고 있었다. 그러나 산 아래의 삼릉, 경애왕릉, 헌강왕릉, 정강왕릉, 일성왕릉, 지마왕릉 등 왕릉 주변의 노송들은 예나 이제나 볼만하다. 그래서 경주에서 학교를 다니노라면 초, 중, 고등학교 12년을 통하여 봄, 가을 소풍으로 너댓 번은 남산에 가게 마련이었다. 그리고 그 소풍 장소라는 곳은 언제나 숲이 있는 왕릉으로 선정

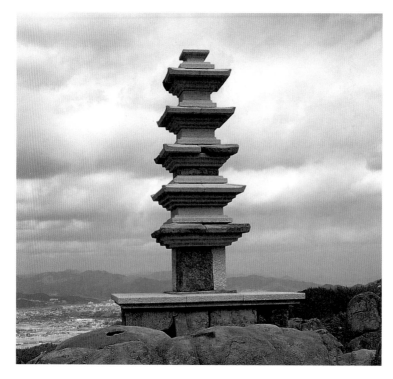

다시 세운 늠비봉
오층석탑

되었다. 생각해보자. 경주 남산에 아무리 석불, 석탑이 많아도 나무 한
그루 없는 바위산이라면 관계 학자 이외에 그 누가 사막 탐험 같은 산
행을 위해 이곳을 찾아올까?

이쯤에서 우리는 우리가 가지고 있는 하나의 큰 미신을 깨트릴 필요
가 있다. 경주 남산을 연구하거나 참배하는 거의 모든 사람들이 가지고
있는 첫번째 미신은 '신라시대의 남산은 당연히 지금보다 몇 배나 울창
한 숲을 가지고 있었다' 고 생각하는 점이다.

용장사터 삼층석탑, 잠늠곡 삼층석탑, 포석곡 늠비봉 오층석탑 등은
크고 작은 산봉우리 위에 있다. 그리고 늠비봉과 잠늠곡 석탑 앞 바위
에는 석등을 꽂았던 자리도 있다. 경주 남산을 안내하는 사람들은 이들
석등 흔적이 산 아래 사람들을 인도하던 등대와 같이 숭고한 의미를 지
닌 유적임을 애써 강조하고 있다. 또 실제로 이들 석탑과 석등은 산 아
래에서도 잘 보였을 것이다. 그런데 요즘에는 이 석탑들이 우거진 남산

32

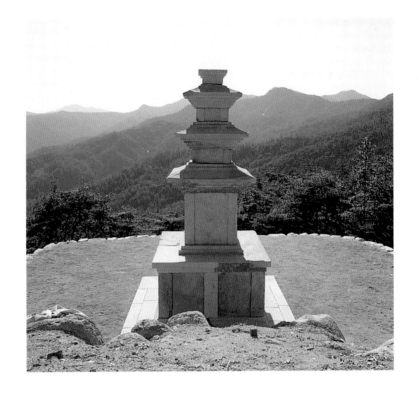
국사골 삼층석탑

의 숲 때문에 산 밑에서는 보이지 않는다. 수년 전에 일어났던 산불로
인하여 국도에서도 잘 보이는 잠늠곡 복원 삼층석탑은 그렇지 않지만.

　도대체 무엇이 잘못되어 이런 모순된 현상이 야기되고 있는가?

　신라시대의 경주 남산에 수목이 울창했으리라는 추정은 참으로 막연
하고 근거 없는 것이다. 남산은 얇은 표토층(表土層)을 제외하면 산 전
체가 큰 바윗덩어리로 된 산이다. 그나마 바위를 덮고 있는 표토도 모
래가 많이 섞여 있고 기름진 흙이 아니다. 즉 경주 남산은 울창한 숲이
형성될 수 있는 기본 조건을 갖추지 못하고 있을 뿐만 아니라 한번 황
폐해지면 쉽게 자연환경이 복구되기도 어려운 곳이다.

　신라시대의 경주 남산에는 백 곳이 넘는 절이 있었다고 한다. 속인이
든 승려든 밥(공양)은 해 먹어야 살고, 추우면 불을 때야 체온을 유지할
수 있다. 또 경주 남산에는 토성(南山舊城)과 석성(南山新城), 도당산
(都堂山) 토성이 있었다. 성은 외적이나 반란군을 제압하기 위한 전쟁

근거지이다. 그러므로 성 위에서는 사방이 두루 잘 보여야 한다. 그러기 위해서는 있는 나무도 베어내고 시야를 확보해야 한다. 그 많은 절의 승려와 절을 찾아온 속인들이 공양할 밥을 짓고, 난방을 할 때 모두 산 아래에서 가져온 참숯만 썼단 말인가?

어떤 자연 속에 사람이나 동물의 개체수가 급격하게 증가하면 그 자연환경은 필연적으로 파괴와 황폐의 길을 걷게 된다. 우리는 이런 결과를 간단한 실험으로 확인할 수 있다. 그리 어려운 것도 아니다. 잘 자란 잔디 위에 개를 옮겨다 놓아보자. 개는 잔디를 뜯어먹지 않지만 잔디는 일주일도 안 되어 누렇게 마르거나 아예 없어져버린다. 사람이 다니는 길에는 풀도 자라지 않는다. 지구 생태계에서 사람만큼 독하고(?) 생태계를 파괴하는 동물은 없다. 만에 하나라도 남산에 절이 백 군데가 넘었을 때 숲이 무성하였다면 승려, 속인 할 것 없이 산불이 무서워서도 매일 밤잠을 이루지 못했을 것이다. 또 신라 당시 남산이 온통 숲으로 덮여 있었다면 '금빛 나는 큰 자라 모양의 산'이라는 뜻을 가진 금오산으로 불리지는 않았을 것이다.

나는 초, 중학생 시절에 학교 행사에 동원되어 황폐한 경주 남산에 응급조치로 풀씨를 뿌리러 나간 적이 있다. 그 당시의 남산 지표면은 낙엽이 된 솔잎(경주의 노인들은 소나무 낙엽을 갈비라고 부른다)을 땔감으로 거두어간 자국이 마치 부잣집 마당을 청소한 것처럼 깨끗했다.

지금도 우리가 등산을 하다보면 인적도 없는 곳에서 대나무숲을 만나게 되는 일이 자주 있다. 이런 곳은 거의 절터이거나 옛날에 사람이 살았던 곳이다. 그렇다면 산 속에 사람이 살았던 곳에는 왜 거의 예외 없이 대나무가 있는 것일까? 이는 나무가 거의 없는 산지에서 홍수 때 사태를 막을 수 있는 유일한 방법이 뿌리가 넓게 퍼져나가는 대나무를 심는 것이었음을 말해주는 증거다. 그래서 조선시대에는 꼭 나무를 지켜야 할 구역에는 벌목을 막기 위하여 금표(禁表)를 세웠다.

신라시대의 경주 남산에는 나무가 거의 없었다. 그렇지만 산 밑에서 올려다보이는 곳, 그럴싸한 자리에는 크고 작은 가람들이 그 자태를 뽐

내고 있었다. 그리하여 요사채의 불빛도, 석등의 불빛도 사방으로 비춰져 일대장관을 연출하였을 것이 틀림없다. 그리고 그 광경은 돈황석굴의 풍광과 흡사하였을 것이다.

남산은 서라벌의 돈황석굴이었다

6세기 전반기에 불교를 받아들인 신라인들의 가람 창건 방식은 두 가지 흐름을 타고 있었다. 그 한 줄기는 흥륜사, 황룡사, 영묘사, 영흥사, 분황사 등 평지에 거대한 사원을 조성하는 것이고, 또 다른 줄기는 석굴사원을 본받는 것이었다. 즉 당시 신라인들이 만들고자 했던 것은 인도의 아잔타석굴, 중국의 운강석굴, 돈황석굴, 용문석굴과 같은 거대 석굴사원이었다. 한편 평지에 거대한 사원을 창건하는 것은 건축술과 경제력이 뒷받침되면 이루지 못할 것이 없었고, 또 실제로 착착 진행되었다.

그러나 석굴사원을 조성하는 것은 그렇게 간단한 일이 아니었다. 우선 경주 인근은 물론이고 우리나라 전체에 굴착하기 쉬운 사암(砂岩)으로 된 산이 없었다. 그때 신라인들은 몇 센티미터 두께로 옆으로만 갈라지는 퇴적암이나 단단하기 이를 데 없는 화강암 앞에서 좌절할 수밖에 없었을 것이다. 그래도 오리지널에 가까운 석굴사원을 조성하기 위한 신라인들의 집념은 마침내 경주 서쪽 교외에 높이 솟은 단석산(斷石山)에 거대한 바위가 세로로 쪼개져 2~3미터 너비로 틈이 벌어진 곳을 찾아내게 된다. 그 바위틈 위에 지붕을 덮어 비교적 수월하게 신선사(神仙寺)라는 석굴사원을 조성하였다. 그러나 단석산은 경주에서 멀리 떨어져 있고 올라가기 힘든 산이다. 단석산이 가진 불편한 점을 해소하기 위한 노력은 곧 왕도(王都)에서 가장 가까운 경주 남산의 북쪽에 모아졌다.

경주 남산 중에서도 왕도와 가까웠던 곳, 남산 북쪽 산자락에서 시작되었던 사원 건립 방법은 다시 네 갈래로 나누어볼 수 있다.

첫째는 장창곡(삼화령) 삼존불처럼 석재를 모아 불상을 봉안할 석굴

을 조립하는 방법이었다. 이런 방식은 그후 경덕왕 대에 축조된 토함산 석굴암에서 훨씬 정교하고 확대된 양상으로 나타나게 된다. 또한 고려 시대에 축조된 것으로 추정되는 중원 미륵리 인공석굴과 석불입상도 남산 장창곡 미륵삼존불의 봉안방식과 같은 계통에 있음은 물론이다. 그뿐만 아니라 남산 배리 삼존석불도 원래의 봉안 장소는 장창곡 미륵 삼존불의 그것과 크게 다르지 않았을 것으로 추측된다.

두번째 갈래는 남산 불곡 감실불상의 예에서 보듯이 석굴이라고 이름 붙이기는 많이 부족하지만 미련하게 화강암 면을 쪼아내 소형 석굴을 조성하고 그 안에 불상을 조각하는 방식이다. 그러나 이 방식으로 석굴을 만든다는 것은 그 무모함과 비효율적인 면을 감안할 때 크게 유행하지 못한 것이 당연한 결과라고 하겠다. 또한 남산의 불상 중에는 약수곡과 백운곡의 대마애불 등 높이 10미터에 가까운 거불(巨佛)도 있지만, 화강암의 단단함이라는 크나큰 제약 때문에 불상 크기는 중국 석굴사원의 불상보다 훨씬 소규모로 조성될 수밖에 없었다. 반면에 불곡 감실불상처럼 바위를 파내지 않고도 암굴 속에 불상을 봉안한 경우도 있는데, 군위 삼존석불(제2석굴암)이 그 좋은 예다. 군위 삼존석불은 화강암 절벽에 자연적으로 형성된 동굴을 조금 다듬고 확장하여 그 안에 대규모 삼존석불을 모신 것이다.

한편 남산 불곡 감실불상만큼의 감실은 만들지 못할지라도 그 흉내나마 내어보고자 했던 노력은 우리나라 전역의 마애불상에서 쉽게 찾아볼 수 있다. 즉 마애불을 조각하되 불상 주위를 불과 몇 센티미터라도 파내어 이 부분은 감실이라는 강력한 의사표현을 한 흔적들이 그것이다.

세번째 방법은 상태가 좋은 바위 면에 마애불을 조각하고 그 앞에 집을 지어 한국식 석굴사원을 조성한 것이다. 경주 남산의 칠불암 마애불, 탑곡 마애조상군, 삼릉계 대마애불과 선각육존불, 백운대 마애불은 물론이거니와 전국의 마애불, 예를 들면 '백제의 미소'로 유명한 서산 마애불, 태안 마애불, 봉화 북지리 마애여래좌상, 영주 가흥동 마애삼

탑곡 마애조상군 중 동면 오른쪽. 본존불을 중심으로 좌우협시보살과 하늘에서 내려오는 일곱 비천상. 오른쪽 하단에는 공양승상도 보인다.

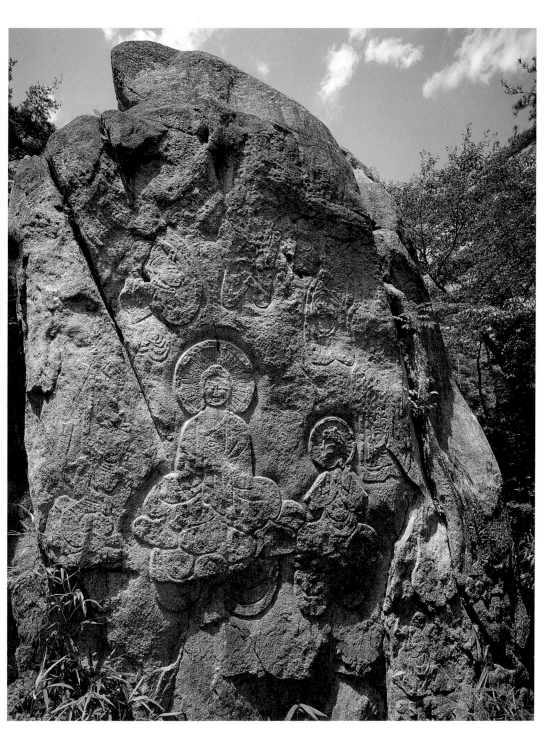

존불, 성주 노석동 마애조상군 등이 다 이 범주에 속하는 것들이다. 그래서 남산의 대형 마애불 앞부분을 살펴보면 지붕 위에 올렸던 기와조각들이 흩어져 있다. 그렇다면 마애불 부근에서 기와조각이 보이지 않는 경우는 애초부터 노천불상이었을까?

그렇지는 않다. 불상은 불교라는 종교의 신앙대상이기 때문에 그야말로 몇몇 예외적인 불상을 빼고는 비바람을 맞도록 방치되는 존재가 아니다. 칠불암 마애조각군 위에 있는 신선암 마애보살반가상은 아슬아슬한 절벽에 새겨져 있고, 보살상 앞의 바위 너비는 겨우 2미터 남짓하다. 그렇지만 이 보살상의 머리 위에는 지붕 한쪽을 꽂았던 홈이 패있고, 앞면 바위에도 기둥을 박았던 구멍이 남아 있다. 이처럼 남산의 마애불 대부분은 지붕 위에 기와가 올려져 있었지만, 불상이 위치한 곳이 평범한 건축기술과 자재로 감당하기 어려울 때는 누각식으로 전실(前室)을 마련한다든가, 지붕에 기와를 올렸을 때 무게를 지탱하기 어려울 경우에는 나무판자를 사용하는 등 그 방법이 꽤 다양했을 것이다.

네번째 방법은 입체로 된 석불을 조성하여 불당에 봉안하는 것이다. 이것은 평지 사원의 불당에 불상을 모시는 것과 다를 바 없다. 그렇지만 이러한 불상을 봉안한 불당이 바위에 연결되어 조성되었다면 그것은 또 다른 형태의 석굴사원으로 보아야 할 것이다. 또 이러한 추측에 걸맞은 주변 지형을 가지고 있는 것이 남산 삼릉계 석조여래좌상과 약사여래좌상(현재는 국립중앙박물관 소장), 그리고 미륵곡(보리사) 석조여래좌상이다. 이들 불상이 주위에 큰 바위가 있어 바위를 배경으로 둔 목조건물 안에 봉안되었다면 마애불이 아닌 입체불이라는 점 외에는 한국식 석굴사원과 유사한 구조가 되는 것이다.

그러면 경주 남산에 밀집하여 일대 장관을 연출하였던 사원들은 모두 위의 네 가지 조성방법 중의 하나를 택하여 건립되었던 것일까? 아마도 그렇지는 않았을 것이다. 우선 남산 자락에 있기 때문에 남산의 불적으로 분류되고 있는 인용사, 천관사, 남간사, 천은사, 사제사, 금광사 등은 평지 가람이었다. 이밖에도 남산의 절터 중에는 석탑이나 석불

은 남아 있지 않고 대지를 조성하기 위하여 축조하였던 축대만 남아 있는 곳도 적지 않다. 그 건물 중에는 목불(木佛), 소조불(塑造佛)을 모시고 예배하던 곳도 있었을 것이다. 그러나 지금 우리들은 경주 남산에서 목불이나 소조불의 존재는 상상도 하지 않고 있다.

그뿐만 아니라 우리는 눈앞에 보이는 불상과 탑도 찬찬히 뜯어보지 못하고 있다. 그래서 때로는 남산의 불상이 언제 조성되었는지에 대하여 논의할 때 설득력이 약한 주장이 자주 나오는지도 모른다. 하지만 이제까지 우리가 살펴본 것처럼 남산의 불상을 봉안할 사원이 조성될 때 지세나 지형의 영향을 많이 받았기 때문에 입체불, 마애불 여부가 제작시기를 가늠하는 기준이 될 수는 없다. 즉 가까운 곳에 마애불을 조성할 양질의 화강암면이 없을 때에는 부득이 입체불을 조성하였을 것이다.

그러므로 경주 남산의 불상을 두고 '입체불이 빠른 시기에 조성되고, 마애불이 후대에 만들어진 것'이라는 식으로 무리하게 공식화시킬 필요는 전혀 없다고 생각된다. 또한 남산의 절터에서 가람 배치를 추측할 때 평지 가람에서 볼 수 있는 정연한 가람배치와 관련시켜볼 이유도 거의 없다. 왜냐하면 남산에 사원을 조성하였던 신라인들은 대토목공사를 일으켜 산 모양을 변화시키기보다는 대체로 지형조건에 순응하였던 것으로 보이기 때문이다.

남산은 철저히 폐허가 되었다. 불에 탈 수 있는 것은 모두 타버렸고, 쉽게 깨지고 부숴지는 것은 모두 없어졌다. 그 많던 법당, 목불과 소조불, 벽화 등이 다 소멸되고 남은 것은 석불, 마애불 그리고 무너진 석탑과 성벽 정도다. 돌에 새겨지거나 돌로 만든 것만 남아 있는 것이 남산 불적의 현재 모습이다. 지금 경주 남산의 불교 유적에는 세월과 무관심의 흔적만이 진하게 배어 있다.

남산의 불상들도 채색되었다

이 땅에 카메라가 처음 들어왔을 무렵 우리나라 사람들은 사진 찍히

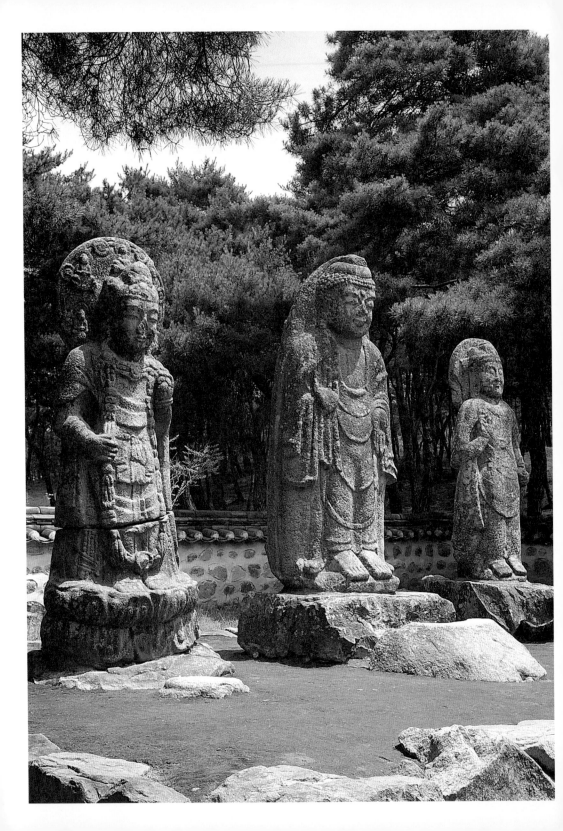

는 것을 기절할 만큼 싫어했다고 한다. 사진을 찍으면 혼이 빠져나간다고! 지금도 이 같은 생각을 가지고 경주 남산의 석불들을 보면 문득 측은해진다. 저러다가 불상의 영험함이 다 빠져나가는 게 아닌가 해서. 근년 들어 불상을 사진에 옮기는 손길들이 너무 많다. 그 중에도 전문가의 경지에 오른 사람들은 석불사진을 찍는 데 필름을 물 쓰듯 한다. 어디 필름뿐이랴! 우리는 사진가들이 한 장의 훌륭한 불상사진을 찍기 위해 황금 같은 시간도 물 쓰듯 하는 것을 자주 목격하고 있다. 태양광선의 각도, 날씨, 주변 수목의 상태가 모두 완벽히 어울리는 한순간을 포착하기 위한 사진가들의 열정을 보면——매사가 다 마찬가지겠지만——정말 구도자의 모습이 따로 없다. 그 사진가들이 혼신의 힘을 기울여 포착한 그 순간의 불상 모습은 우리에게 어떤 의미를 가져다주는 것일까?

경주 남산에는 준수한 청년의 얼굴을 가진 용장사터 마애여래좌상이 있는가 하면, 마음씨 좋은 할머니 또는 아주머니처럼 보인다는 불곡 감실불상이 있고, 시골의 못난 총각 같은 얼굴을 가진 삼릉곡 마애여래좌상도 있다. 이처럼 남산의 불상 얼굴은 매우 다양한 모습으로 우리들의 뇌리를 파고든다. 그뿐만 아니라 같은 불상의 얼굴이라도 태양의 위치와 날씨에 따라서 크게 다른 모습을 나타내기도 한다. 현대에 살고 있고 두 눈을 가진 우리는 경주 남산의 불상 얼굴을 두고 제각기 보이는 대로 감상하거나 예배할 권리가 있다. 하지만 지금 우리 두 눈의 망막에 투영된 불상의 얼굴은 어디까지나 현재의 모습일 뿐이라는 사실도 새겨둘 필요가 있지 않을까?

우선 신라시대 경주 남산의 불상들은 지금처럼 노천에 나와 있지 않았다. 그뿐만 아니라 모든 불상들은 최대한 살아 있는 것처럼 보이도록 채색 장엄되었다. 불상은 불교의 예배대상이다. 세상 어느 종교를 막론하고 예배대상이 되는 조각품과 회화, 그리고 건축물은 당시의 기술과 정성이 도달할 수 있는 최고·최대의 한계까지 화려한 채색 과정을 거친 뒤에 신도 앞에 그 실체를 내보인다.

배리 삼존석불입상의 20년 전 사진에서는 참으로 사람의 마음을 편하게 해주던 지고지순에 가까운 미소를 볼 수 있다. 그런데 이 삼존불에 애써 보호각을 건립해준 뒤에는 아무런 표정도 없는 한갓 돌기둥이 되어버렸다. 태양광선의 조화다. 이런 현상은 유명한 서산 마애삼존불에서도 어김없이 나타나 그 쾌활하던 '백제의 미소'가 온데간데없이 사라지고 말았다. 그러나 이들 불상은 조성 당시에도 법당 안에 모셔져 있었다. 법당 안쪽에 있는 얼굴을 태양광선이 직접 비출 리도 없을 것이니 그때도 이토록 매력 없는 불상이었을까? 그렇지 않다. 이들 불상에는 전신에 화려한 채색이 있었고, 약간의 태양광선에 의한 간접조명과 촛불에 의지하여 살아 있는 부처님처럼 보였던 것이다. 만일 불상이 살아 있는 모습이 아니라면 그 누가 마음을 다하여 예배했을 것인가?

누구나 이 같은 설명을 듣게 되면 무척 당황할 것이다. 왜냐하면 우리 모두의 머릿속에 신라는 곧 '석탑과 석불의 나라', '다보탑과 석가탑', '화강암 석불의 온화한 미소' 등과 등식관계에 있는 존재로 각인되어 있기 때문이다. 이와 함께 우리나라의 석조 문화재는 인도, 중국, 일본 등 다른 불교국가의 그것과는 판이하게 다르다고 생각해온 것이 남산 석불도 채색되어 있었다는 사실을 참으로 받아들이기 어렵게 하고 있다. 그러나 우리나라의 석조 문화재도 결코 '종교미술과 채색이라는 보편성'에서 벗어나지 못하였다.

물론 천 년 이상 비바람을 맞아온 경주 남산의 석불에서 지금 채색 흔적을 찾아보기는 쉽지 않다. 그러나 조금이라도 비바람을 피할 조건을 갖춘 곳에 있는 불상은 일부분이나마 채색 흔적을 남기고 있다. 즉 탑곡 남면 마애삼존불의 입술과 불신(佛身), 불곡 감실불상의 머리 부분, 배리 삼존석불의 등 뒷부분에는 붉은 색채가 자못 뚜렷하게 남아 있다. 그 밖에도 윤을곡 마애불, 약수계 대마애불의 극히 일부분, 칠불암 마애불과 삼릉계 마애관음보살입상의 입술 부분에서도 천 년 넘게 버티어온 채색 흔적을 확인할 수 있다. 원래 우리나라의 석불 채색에도 주로 적, 청, 황, 녹, 흑, 백색이 사용되었는데 다른 색채는 다 없어지고

남은 것은 거의 붉은색뿐이다.

도대체 신라인들은 왜 석불에 채색을 하였을까? 그 대답은 명확하다. 그들은 조각된 불상을 놓고 고민할 필요가 없었다. 불상은 채색된 살아 있는 생생한 모습으로 예배하는 대중 앞에 존재해야 하기 때문이다. 그래야 가능한 범위 안에서 이른바 석가여래의 32길상(吉相) 80종호(種好)의 내용도 나타내고, 불상의 수염, 옷의 무늬 따위를 표현할 수 있다. 불화와 선각불상은 평면에 표현되었고, 부조불과 입체불은 볼륨감을 가지고 있다는 점에서 조금 다르지만 채색되었다는 면에서는 같다.

그러면 앞서 남산을 연구한 학자들은 왜 이 점을 등한시하였던 것일까? 여기에 대해서 우리는 조금도 어렵게 생각할 필요가 없다. 단언하거니와 옛 유물은 연구자가 보고자 하는 것만 보여준다. 열 번, 스무 번, 아니 백 번을 찾아가더라도 불상의 옷주름을 살피면 옷주름만, 미소를 관찰하면 미소만, 불신(佛身)의 비례를 보고자 하면 비례만 보여준다.

외국의 미술사학자들은 기본적으로 경주 남산의 어느 석불을 보더라도 당연히 조성 당시에는 채색이 있었다는 생각을 가지고 관찰하는데, 오직 우리만 '할머니 같은 얼굴' 어쩌고 하면서 결과적으로는 그 진상을 은폐해온 셈이다.

문화는 물처럼 자연스레 흐르는 것이다. 불상 제작법이 인도에서 일본까지 전파되는 양상을 살펴보면 불상의 체격, 얼굴 등은 각 민족이 선호하는 쪽으로 변화한다. 하지만 어떤 경우에도 불상에 온갖 채색과 기교를 다하여 살아 있는 것처럼 생생한 모습으로 형상화시켜야 한다는 기본 명제에서는 벗어나지 않았고, 벗어날 필요도 없었던 것이다.

오직 우리 조상들만이 이 같은 종교적 규율과 보편적인 불상 제작기법이라는 도도한 흐름을 외면하고 화강암 불상을 조각하되 표면에 아무런 채색을 하지 않았다고 우긴다면, 그것은 이미 문화적 국수주의에도 속하지 못할 정도로 근거 없는 억지에 불과하다. 그렇다면 지금 우리가 대하는 경주 남산의 불상 얼굴은 처음 만들었을 때 어떤 모습을

뒤 | 유채꽃이 활짝 핀
황룡사터에서
바라본 남산.
1995. 4. 28

하고 있었을까? 유감스럽지만 상상력이 부족한 나로서는 그 모습을 짐작조차 하기 어렵다고 고백할 수밖에 없다.

남산의 불상들이 조성되었던 당시와 현재 모습과의 차이는 적어도 여자의 얼굴에 화장을 한 것과 안 한 것의 차이보다 훨씬 크다고 보아야 할 것이다. 어쩌면 그 차이는 비색(翡色)이 찬란한 상감청자에서 표면의 유약을 전부 벗겨버린 것보다 더 크지 않을까? 남산의 불상들은 채색이 벗겨진 뒤에도 마멸되고 파손된 부분이 많으므로…….

남산, 형해만 남은 미완의 불국토

오늘도 남산을 오른다. 숨이 차오르는 만큼 남산과 석불에게 물어보고 싶은 것도 많아진다.

오늘의 우리에게 남산은 어떤 존재인가?

약 400년에 걸쳐 남산을 변모시켜온(주로 사원 건립을 통하여) 신라인들에게는 어떤 의미를 가졌던 곳일까?

또 그들은 잠시나마 남산에 불국토를 구현하는 데 성공하였을까?

경주 남산은 바위산이고, 우리가 신라인의 정성에 놀라고 혹은 찬탄하는 대상은 모두 바위(돌)에 남아 있다. 바꾸어 말하면 남산이 흙산이라면 신라 때 절이 100개소였든지 10개소였든지를 막론하고 오늘날 우리가 마주할 수 있는 문화재는 거의 없을 것이다. 그렇다면 '남산은 바위산이기 때문에 남산'이다.

하지만 설악산, 북한산, 월출산을 비롯한 다른 산에도 경주 남산보다 훨씬 잘생긴 바위가 많다. 이들 산에도 불적이 전혀 없지는 않지만 경주 남산과는 비교의 대상이 되지 못한다. 그렇다면 남산에 불적이 밀집한 것은 역시 왕도와의 거리나 경제력이 강하게 작용하였던 결과일까? 물론 이 조건들이 가장 큰 영향을 미쳤을 것이다. 이와 함께 남산은 불교가 전래되기 전에도 신앙의 대상이었음이 틀림없다. 그 신앙의 핵심이 산악신앙이었든 바위신앙이었든지를 막론하고 오랫동안 숭앙해오던 산이었을 것이다. 이와 더불어 월성과 가까운 남산의 북쪽 산자락에

서 시작된 사원 창건 추세가 남산 전역에 급격히 파급되었던 원인은 삼국통일 이후 시가지에서는 대규모 부지를 확보하기 어려워진 데 있었던 것으로 짐작된다.

신라인들은 끊임없이 경주 남산에 석굴사원을 조성해나갔다. 황룡사를 낙성하여 온 백성의 마음이 합해졌을 때도 삼국통일을 이룩했을 때도, 골육상쟁의 왕위쟁탈전이 벌어졌을 때도 바위를 쪼아내고 축대를 쌓았다. 법당이나 전실을 꾸미는 데는 정성과 기술과 돈을 아끼지 않았다. 불상의 얼굴은 사람을 평안하게 하고 위엄이 있는 형상으로 조각하였다. 이런 목적에 걸맞은 얼굴을 조각하는 데 성공한 적도 있고, 실패한 때도 있었다. 살림이 좀 넉넉한 절도 있었고 어려운 절도 있었다. 세월이 흐르는 사이에 경주 남산은 어느 새 신라의 돈황 석굴사원이 되었다. 그러나 돈황과는 조금 다르게 산 위에, 골짜기에, 산중턱에 전실을 세워 굴사원(窟寺院)을 표방한 한국식 석굴사원의 유례없는 밀집지였다.

남산 바깥 어느 쪽에서도 보이던 장엄한 층층의 법당!

이 골짜기 저 능선 할 것 없이 솟아 있던 높고 낮은 탑과 금빛 찬란한 상륜(相輪)!

그것은 서라벌의 에너지가 결집되어 빚어놓은, 황룡사의 우람함과는 분명히 다른 한반도 초유의, 그리고 다시는 재현되지 못한 장엄한 대서사시였다. 또한 이는 당시에 결코 초강대국이라고는 할 수 없었던 신라와 신라인의 염원이 차곡차곡 쌓여 연출되었던 하나의 기적이기도 하였다.

현대를 사는 우리들은 경주 남산을 신라인이 구현한 불국토라고 부르는 데 주저함이 없다. 실제로 경주 남산에는 그렇게 생각할 수밖에 없을 만큼 불적이 넘친다. 그래서 남산에 석굴사원의 수가 최대에 이르렀을 때는 그 분위기가 적어도 불국토의 겉모습에는 다가갔을 것이라는 생각도 든다. 이러한 남산을 '신라 당시의 불국토'라고 보는 것은 전적으로 우리의 자유에 속한다. 그러나 '불국토'라는 것은 불자(佛子)들

이 지향하는 영원한 목표임에 틀림없지만 사바세계에서는 결코 완벽히 구현되지 않는다는 점도 분명하다.

경주에서 신라를 대표하는 불교유적을 몇 군데만 꼽으라고 하면 사람들은 거의 예외 없이 석굴암과 불국사, 그리고 남산이라고 대답한다. 그렇다면 이들 유적의 현재 규모는 조성 당시의 몇 퍼센트 정도에 해당될까?

석굴암 안의 조각만을 놓고 보면 없어진 것은 감실불상 2구와 소탑 2기이므로 약 85퍼센트라고 해도 될 것 같다. 또 불국사의 경우도 임진왜란 때 소실된 절의 보물이나 중요한 문서나 동산 문화재를 제외하고 추산하면 약 60퍼센트 정도는 복원되거나 남아 있다고 생각된다. 그렇다면 남산은? 남산에 있던 수많은 건물과 벽화, 돌이 아닌 재료로 만들어진 모든 것이 소멸되었으므로 불과 10퍼센트도 남지 않았다고 보아야 할 것이다.

다른 나라의 석굴사원은 전실(前室)이 불에 타거나 무너져도 바위를 파들어가 조성한 굴 안쪽은 큰 손상을 입지 않지만, '한국식 석굴사원'은 이런 경우 석불을 제외한 전체가 없어진다. 바로 이 점에서 남산과 불국사와 석굴암을 직접 비교하기는 어렵다. 군이 비교하자면 남산이 수백 년에 걸쳐 조성된 큰 절과 작은 절, 큰 석불 작은 석불이 모인 거대한 집합체였다면 불국사와 석굴암은 조성 주체(金大城)의 천재성과 집중력 그리고 경제력에 의지하여 비교적 단기간에 완벽한 모습으로 축조되었다는 점이다. 그렇기 때문에 조각기술만 따진다면 남산의 불상들은 석굴암의 제상(諸像)에 크게 미치지 못한다.

그러나 남산에는 입체불, 입체불에 가까운 고부조상(高浮彫像), 부조상, 선각상이 있다. 평범한 석탑이 있는가 하면 전탑(塼塔)을 본뜬 석탑도 있다. 땅 위에 세운 탑이 있고, 높은 봉우리 바위 위에 세운 탑도 있다. 남산의 이러한 변화무쌍함이 우리를 남산으로 불러모으는 힘의 원천이고, 우리는 남산의 부름이 있을 때마다 기꺼이 산에 오른다.

사학, 미술사학, 고고학 연구자에게 부과되어 있는 공통적인 의무 중

의 하나는 '역사복원에 기여' 해야 된다는 것이다. 그렇다면 남산의 석굴사원에서 없어지거나 묻혀 있는 90퍼센트 이상—남산의 진정한 위대함은 바로 여기에 있었다.—을 복원하기 위한 끊임없는 시도는 결국 우리 세대에 부과된 의무이다. 그리고 그 의무를 다하기 위한 첫걸음은 남산의 불교 유적을 차근히 발굴조사하는 것에서부터 출발해야 한다.

우리는 이제까지 남산에서 없어진 바로 그 90퍼센트 이상에 대하여 무관심하였기에 남산이 지닌 가치조차 제대로 가늠하지 못한 채 지내왔다. 한편으로는 너나 할 것 없이 '우리의 빛나는 문화유산'이라는 슬로건을 전파하는 사도가 되었다. 그리하여 남산의 불상 중에서 우수한 것은 당연히 우수한 것이고, 다소 작품성이 떨어지는 불상도 '꾸밈없는 모습'이라든가 '소박하기 그지없는 작품'으로 무리하게 채점하여 결과적으로 경주 남산의 모든 불상을 세계 최고의 작품으로 떠받들며 스스로 이에 도취되어왔다.

경주 남산은 우리 민족의 위대한 문화유산임에 틀림없다. 하지만 남산의 위대함은 이제까지 우리의 시선이 닿지 않았던 곳에 감추어져 있었다. 그리고 이처럼 우리 미술사에서 우뚝 솟은 봉우리로 남아 있는 경주 남산의 가치와 소중함을 알고, 널리 알리고, 가꾸어 나가는 큰길은 꾸준한 발굴과 연구 그리고 유적 보호에 있다.

우리는 아직 경주 남산을 모르고 있다.

남산의 골짜기를 찾아드니

Ⅰ 인용사터

인용사는 삼국통일에 혼신의 힘을 쏟았던 김인문을 위해 지은 절이다

월성 남쪽에는 해자(垓子) 역할을 하던 남천(문천〔蚊川〕이라고도 한다)이 흐른다. 인용사터는 월성에서 남천을 건넌 곳, 거리로는 100여 미터 정도밖에 떨어져 있지 않다. 지금은 논으로 경작되고 있어 그나마 이곳에 넘어져 있는 2기의 폐탑이 없으면 절터라고 짐작하기도 어렵다.

인용사는 삼국통일 전쟁기에 나라를 위해 혼신의 힘을 쏟았던 외교관 김인문(金仁問)을 위하여 지은 절이다. 인문은 태종무열왕의 둘째 왕자였다. 그는 한 왕자이기 전에 학자·명필·외교관·명장으로도 높은 경지에 이르렀던 인물이다. 당시 그는 좋게 말해 외교관이지 사실은 신라왕실을 대표하는 한 사람의 인질로 당나라에 머물렀다. 전쟁당사국의 외교관 노릇이 얼마나 힘들었을지는 겪어보지 않은 사람이라도 짐작은 할 수 있을 것이다.

처음에 인용사는 관음도량이었는데 인문이 당으로부터 석방되어 귀국하던 도중 바다에서 숨을 거두자 그의 명복을 빌기 위한 아미타도량으로 바뀌었다. 이렇듯 온 신라 사람들의 정성이 응집된 절이었으므로 그 규모가 결코 만만치는 않았을 것이다.

지금은 몇 마지기 논 속에 있는 인용사터가 가장 화사하게 보이는 때는 코스모스가 피어 있는 가을의 늦은 오후 무렵이다.

월성에서 바라본 인용사터. 화창한 봄날 남천 건너 논밭으로 변한 인용사터, 그 뒤로 상서장터와 남산이 한눈에 와 잡힌다. 2002. 4. 1. 11:15

해자 │ 적의 침입을 방지하기 위하여 성벽 외부에 둘러판
 │ 못이나 도랑.

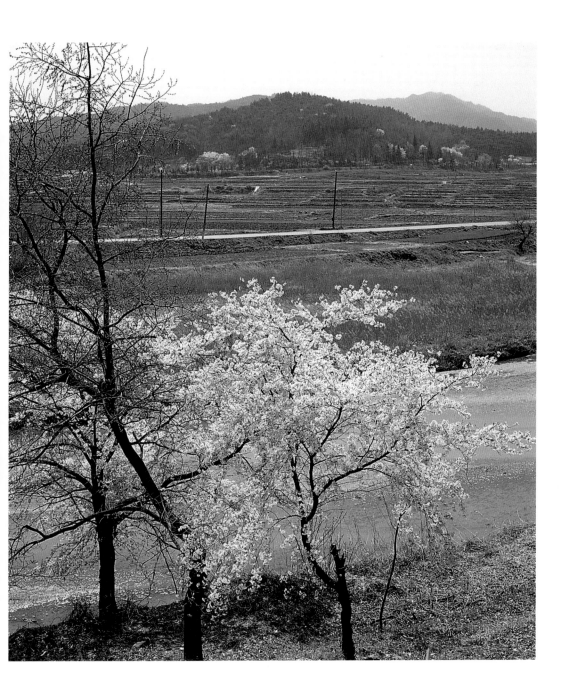

인용사터 폐탑

이 탑재에는 옥신(屋身)의 감실 문짝에 문고리를 달기 위한 다섯 개
의 구멍이 뚫려 있다. 또 옥개석의 추녀마루와 용마루에도 금속장
식을 꽂기 위한 구멍이 있다. 그렇다면 그 장식들은 최소한 금동장
식이었을 것이다. 남아 있는 탑재의 크기를 보면 높이 6미터 정도
의 중간급 크기였지만, 그 화려함은 우리가 생각하는 석탑과는 크
게 다른 탑이었다.

옥신 | 탑의 몸체. 단층기단이나 상층기단과 옥개석, 또는
　　　옥개석과 옥개석 사이에 있는 탑의 주체.

논 가운데 흩어져 있는
인용사터 폐탑의 부재들.
2000. 11. 19. 09:45

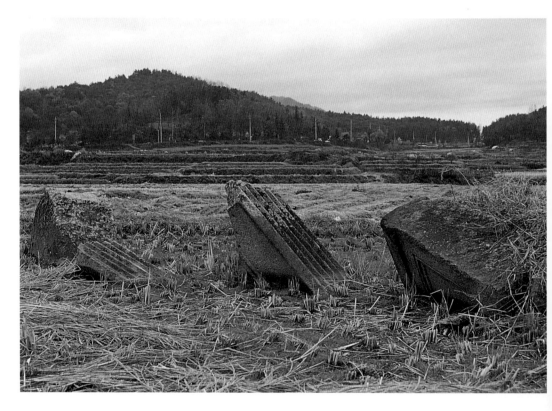

54

2 최치원 상서장터

상서장이란 이름은 최치원이 왕건에게 글을 올렸다는 고사에서 비롯되었다

최치원의 집터는 북향이라는 것말고는 참으로 비범한 곳이다. 경주 남산의 제일 끝자락 대지 위 노송들이 우거진 상서장터는 자동차를 운전하며 지나치더라도 한번씩은 시선을 줄 만큼 빼어난 풍광을 자랑한다. 물론 지금의 건물은 후손들이 다시 세운 것이고, 건물 안에는 최치원의 영정도 봉안되어 있다.

　신라 말기의 뛰어난 문장가이자 명필이었던 최치원의 자(字)는 고운(孤雲) 또는 해운(海雲)이다. 그는 857년 신라의 사량부에서 출생해 12살의 어린 나이에 당나라로 유학을 떠났다. 요즘 유행하는 조기유학의 성공사례라고 해야 할까? 그가 신라를 떠날 때 부친은 어린 최치원에게 다짐을 두었다.

　"십년 안에 과거에 급제하지 못하면 나를 아버지라 부르지 마라. 나도 너를 자식이라 하지 않으리라."

　부친은 12살 어린애한테 이런 말을 했고 또 최치원은 당나라에 간 지 6년 만에 과거에 급제하였으니, 과연 모진 사람들이라고 해야 할지, 최치원의 재주가 그만큼 비상했던 것인지 얼른 분간이 되지 않는다.

　무엇이 12살 철부지로 하여금 이역만리로 향하게 하였을까? 그 해답은 신분제도에서 찾을 수 있다. 그는 바로 6두품 신분이었던 것이다. 그 자신이 출중하고 또 아무리 노력해도 신라사회의 최상류에는 절대로 진입할 수 없는 6두품 신분!

　최치원은 당 희종 연간에 일어난 황소(黃巢)의 난을 만나 「토황소격문」(討黃巢檄文)을 지은 공로로 한림학사승무랑시어사내공봉이라는 벼슬과 자금어대를 하사받아 인생의 절정을 누린다.

　그는 고국 신라를 떠난 지 17년 만인 헌강왕 11년에 돌아와 작은

뒤 | 솟을대문(추모문)을 통해 본 상서장과 봄꽃 화창한 날 오후의 상서장. 2002. 4. 13. 14:00

55

고을의 태수벼슬을 전전하였다. 그 후 진성여왕이 통치할 때 나라가 온통 도탄에 허덕이자 최치원은 여러 차례 난국을 타개하기 위한 글을 조정에 올렸으나 번번이 묵살되었다. 최치원은 한번 망조가 든 나라에서 일개 지방관의 개혁안으로 나라가 다시 부흥한 전례가 없다는 것쯤은 누구보다 잘 알고 있었을 텐데……

그는 마침내 벼슬길을 떠나 합천·지리산 등지를 유랑하며 세월을 보냈다.

최치원이 고려 태조 왕건이 왕위에 오르기 전에 만났을 때 "계림(鷄林)은 낙엽이 지고, 송악산(松嶽山)에 솔이 푸르다"라는 뜻의 글을 올린 적이 있어 그의 집을 상서장(上書莊)이라고 하였다.

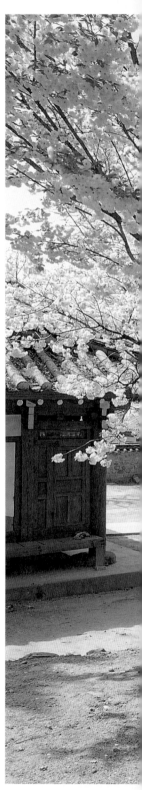

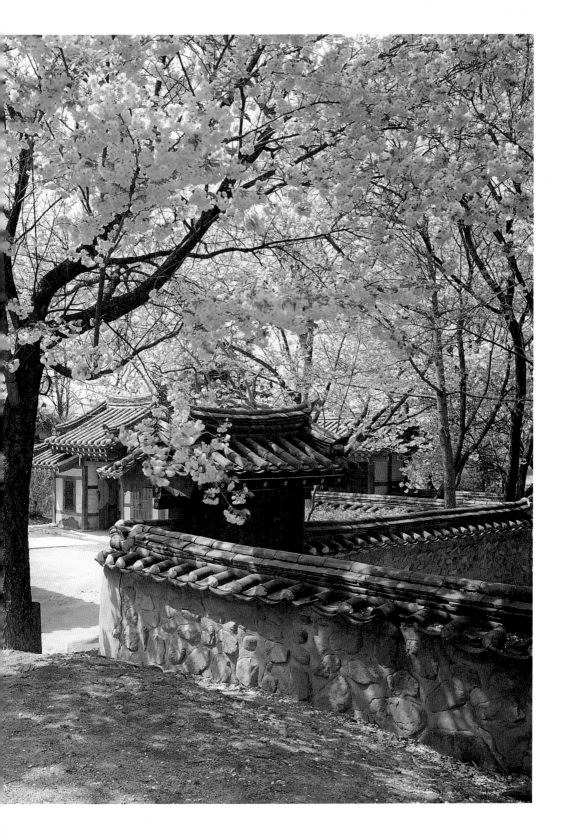

3 남산의 성곽

남산신성과 고허성은 돌성이고 남산토성과 도당산토성은 흙성이다

경주 남산에는 지금까지 4개소의 성터가 알려져 있다. 그 중 남산신성(南山新城)과 고허성(古墟城)은 돌로 쌓은 성이고, 남산토성과 도당산토성(都堂山土城)은 이름 그대로 흙으로 쌓은 성이다. 2개소의 토성은 모두 남산의 북록(北麓)에 자리하고 있으며, 둘레 1킬로미터 내외의 소형 성곽이다. 남산토성은 서북쪽으로 약 500여 미터 떨어진 곳에 있는 도당산토성과 더불어 월성과 밀접한 관계에 있던 중요성곽이었을 것이다.

그러던 것이 진평왕 13년(591년)에 해목령을 중심으로 한 구역에 둘레 3.7킬로미터에 달하는 남산신성이 축조되면서 남산토성의 역할은 급격히 소멸된 것으로 짐작된다. 이와 함께 남산에 새로 쌓은 석성(石城)의 이름을 군이 남산신성이라고 한 것은 남산토성 때문이었다. 즉 당시의 신라인들은 이 성들을 남산토성·남산석성으로 구분하지 않고 다 같이 남산에 있는 성이기 때문에 새로 쌓은 석성을 남산신성이라고 불렀던 것이다. 그러므로 남산토성은 진평왕 당시에는 남산구성(南山舊城)이었다.

이는 당시의 신라인들에게는 오늘날의 우리가 성을 구분하는 데 있어 가장 먼저 생각하는 축성재료가 흙이냐 돌이냐 하는 것은 그다지 중요한 구분기준이 되지 않았다는 것을 말해준다. 남산신성은 모두 석축으로 조성되었고, 둘레가 3.7킬로미터에 이를 만큼 큰 성이었다. 이 성에 대해서는 『삼국사기』 진평왕 13년조에 "남산성을 축조하였는데, 주위가 2,854보였다"는 기록이 남아 있다. 고허성은 고위봉을 둘러싸는 산성이었으나, 지금은 거의 다 무너졌다.

남산토성

도당산토성과 남산토성은 최치원 상서장이 있는 산줄기를 둘러싸고 있다. 성 안의 가장 높은 지점은 해발 134미터이고, 전체 모양은 타원형이다. 지금은 대부분의 성벽이 무너지고 또 주변에 나무가 우거져서 윤곽을 살펴보기 어렵다. 이 성의 전체 길이는 약 1.2킬로미터인데 토성이라고는 하여도 전부 흙으로만 축성한 것이 아니고 돌과 흙을 섞어 쌓은 토석혼축성이다.

남산토성의 동쪽 성벽 상부는 등산로가 되어버렸다. 30여 년 전 남산에 나무가 별로 없었을 때는 토성이 산 아래에서도 뚜렷하게 보였다. 그러나 남산에 토성이 있으리라고 생각한 사람이 아무도 없어 1980년대까지는 그것이 성벽인 줄도 몰랐다. 이 토성과 건너편 도당산토성을 찾아 연구한 사람은 신라성곽 전공학자인 국립경주박물관의 박방룡 학예연구관이다. 역시 모든 사물은 아는 만큼 보이는 모양이다. 20여 년 전이나 지금이나 산성 연구는 고고학의 여러 분야 중에서도 특히 고독하고 힘드는 일이다.

남산토성은 남산을 불교성지로만 인식하고 무심히 스쳐 지나가는 탐방객을 바라보며 길게 누워 1,400여 년의 세월을 반추하고 있다.

상서장 뒤 언덕을 오르면 남산토성이다. 지금은 성벽이 무너졌으나 성밖과 성안이 구분될 정도의 흔적을 남기고 있다. 제멋대로 자란 소나무가 옛터를 지키고 있다.
2002. 4. 13. 14:30

도당산과 토성

도당산은 남산에서 가장 북쪽으로 가늘게 뻗어 있는 줄기이다. 이 산에는 경주의 성곽 중 가장 이른 시기에 축조된 토성이 있다. 둘레는 1킬로미터 남짓한데 오래된 토성이고, 거의 무너져서 전문가가 아니면 식별하기도 어렵다.

이 산은 이름이 더 중요한지도 모른다. 학자들은 궁궐 남쪽에 있었다는 남당(南堂)의 위치를 이곳으로 비정하고 있다. 남당은 왕이 직접 정책을 집행하던 정청(政廳)이었다. 그러나 지금은 그 관청이 있던 위치조차 가늠하기 어렵다.

남당 | 삼국시대 초기의 정청으로 군장(君長) 또는 왕이
각부 출신의 관리나 유력자를 모아 정사를 논의하고
이를 처리·집행하던 회의기관.

왼쪽 | 왕정곡 입구에서
도당산으로 오르면 토성의
흔적이 나타난다.
경주의 성곽 중 가장 이른
시기에 축조된 토성이다.
2002. 4. 12. 14:20

오른쪽 | 월성에서
도당산으로 가기 위해
남천 위에 놓았던
월정교터에서 바라본
도당산.
2002. 3. 18. 16:20

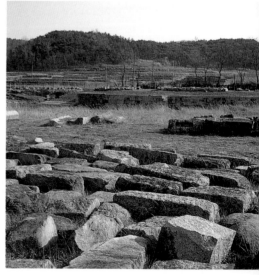

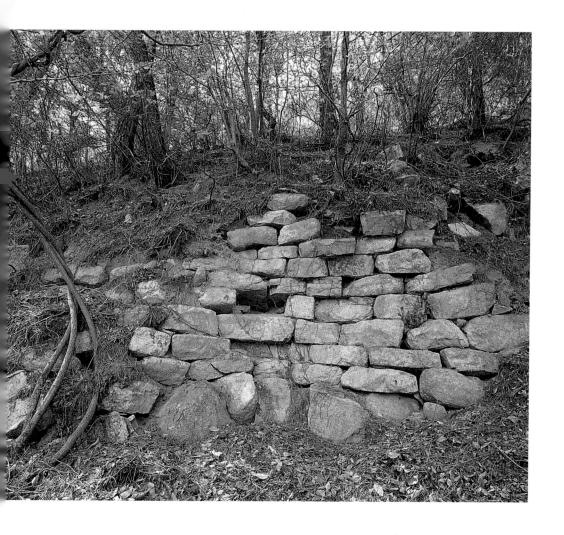

불곡에서 장창지로 오르는
길목에 남산신성의 성벽이
자취를 남기고 있다.
2002. 5. 10:20

남산신성 성벽

요즘은 남산신성을 둘러보는 재미가 이전보다 못하다. 30여 년 전
만 하여도 화강석을 다듬어 쌓은 성벽이 잘 보였는데 나무가 우거진
지금은 성한 곳을 찾아보기 어렵다. 우리는 산에 나무가 많을수록
좋다고 생각하지만 성곽, 특히 돌로 쌓은 성을 보호하기 위해서는
성벽을 따라 나무를 베어내는 것이 바람직하다. 남산신성 3.7킬로
미터를 다 둘러보아도 성벽이 남은 곳은 해목령 남쪽과 창림사지 위
쪽, 장창지 북쪽 정도이다.

61

남산신성 제1비

남산성과 그 주변에서는 간간이 삼국시대의 비석이 발견된다. 바로
남산신성비이다. 이제까지 완전한 것 깨어진 것 모두 합하여 9기가
발견되었다. 내용은 거의 비슷하다. 3년 이내에 성이 무너지면 죄를
받겠다는 서약문과 축성을 담당한 사람들의 지역, 이름, 담당거리
등이 새겨져 있다. 6세기말에 이처럼 효율적인 통치가 이루어졌다
는 사실이 새삼 놀랍다.

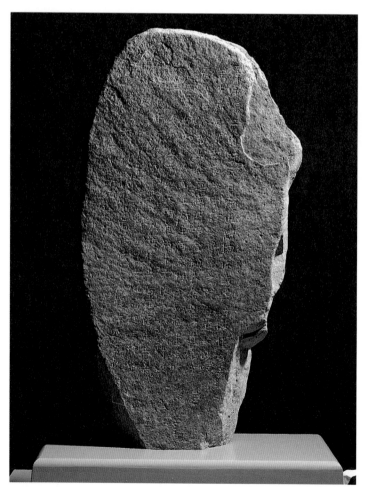

남산신성제1비.
국립경주박물관

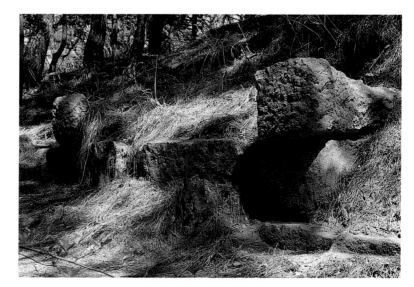

위 | 남산신성 중창터.
2002. 4.4. 10:55
아래 | 남산신성 중창터
서쪽 축대 아래에서
나오는 탄화미.
2002. 4. 4. 15:20

남산신성 탄화미

남산성 안에는 큰 창고터가 세 군데 있다. 이 창고들은 장창(長倉)이라 하여 『삼국사기』에 문무왕 3년(663년)에 만들어졌다는 조성시기가 정확히 나타나 있다. 이 중에 동창(東倉)은 마루바닥이 지상 1.5미터쯤에 걸렸던 다락집이었다. 또 중창(中倉)은 길이 100미터가 넘는 긴 건물이었다. 출토되는 막새기와에는 건물의 크기에 걸맞게 호화로운 보상화무늬, 기린무늬 등이 새겨져 있다.

중창터 서쪽 축대 부근에서는 새까맣게 타 숯이 된 쌀이 나온다. 남산신성의 창고가 타버렸다면 견훤의 소행이었을까? 만약 그때 불난 것이 틀림없다면 이 탄화미의 나이는 1,000년이 넘는다. 비 온 뒤에 찾아가 1천 년 전의 쌀과 대화를 나눌 때 다가오는 느낌은 각별하다.

4 인왕동 전탑터와 불상문전

인왕동 전탑의 벽돌에는 불상과 비천이 새겨져 있다

남산의 북쪽 끝머리 동쪽으로 망덕사터 앞을 흘러내려온 남천이 흐르고 있다. 바로 건너 대지까지는 불과 30여 미터. 남천에는 경주-포항간 산업도로 다리가 있고, 그 바로 남쪽에는 농업용수로 교량이 있다. 이 용수로 교량의 동쪽 끝에 이름이 전하지 않는 절이 있었다. 이 절터에는 석탑의 옥개석도 보이지 않는다. 그런데 이곳에서 간혹 우리들의 눈을 의심케 하는 신라 벽돌이 출토된다. 바로 이 절터에는 삼국시대 말기에 세워졌던 전탑(塼塔)이 있었던 것이다. 이 벽돌들은 두께가 4~5센티미터밖에 되지 않는다. 벽돌 옆면에는

신라 전탑 중 월성에서 가장 가까이 있던 전탑터이다. 밭으로 변한 이곳에서 가끔 신라벽돌이 출토되고 있다.
2002. 5. 20. 13:45

삼국시대의 석불을 연상시키는 여래좌상과 당초무늬가 찍혀 있다. 또 어떤 것에는 허공을 나르는 비천(飛天)이, 드물게는 삼존불이 시문된 것도 있다. 이 벽돌들은 결코 예사로운 유물이 아니다.

　인왕동 절터에 있던 전탑은 신라 전탑 가운데 월성과 가장 가까운 거리에 있던 탑이다. 그리고 탑 표면의 모든 벽돌에는 불상과 비천이 시문되어 있었다. 그것도 남천이 휘감아 흘러가는 언덕 위에…… 그 탑은 월성에서도, 남산에서도, 저 멀리 황룡사에서도 잘 보였을 것이다.

　탑의 표면에 쓰인 모든 벽돌에 온갖 부처와 비천과 삼존불과 당초무늬로 장엄되었던 천불탑(千佛塔)이!

옥개석 │ 탑신석 위에 놓는 지붕같이 생긴 돌.

인왕동 전탑터에서 출토된
불상문전.
동국대학교박물관(경주)

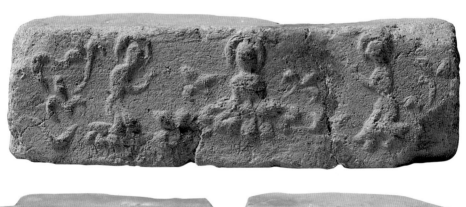

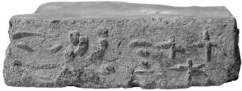
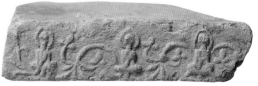

5 인왕동 석조여래좌상

두려워 말라, 내가 너희들의 소원을 들어주리라

국립경주박물관에는 원래의 위치를 잃어버린 '인왕동 석조여래좌상'이라는 이름을 가진 삼국시대의 불상이 있다.

이 여래좌상은 크지 않다. 전체높이가 91센티미터 밖에 안 된다. 소발에 낮고 넓은 육계가 얹혀 있다. 조금 부은 듯한 눈 표현은 삼국시대 불상의 한 특징이다. 옷주름은 양쪽 어깨에 걸쳐 있고, 그 아래의 옷주름은 매우 굵게 표현되어 있다. 옷자락은 대좌 위에까지 내려와 상현좌를 나타내고 있다. 신체는 거의 보이지 않은 채 옷주름만 강조되었고, 둥근 두광에는 아무런 장식이 없다. 두 손이 많이 깨져 나갔지만 시무외인과 여원인을 표시한 통인(通印)이다. 이 불상이 막 조성되었을 때는 얼굴과 큼지막한 두 손이 볼만했을 것이다. 대다수의 학자들은 7세기 전반의 불상으로 보고 있다.

그런데 이 불상에 대해서 논의한 거의 모든 글은 "명상에 잠겨 있다"라는 구절을 담고 있다. 과연 그럴까? 그건 거짓말이다. 이 불상은 유난히 강조된 큰 손을 통해 중생들을 향하여 "두려워하지 말라. 내가 너희들의 소원을 들어줄 것이다"라고 얘기하고 있다. 아주 간절한 심정을 담아서……

손은 중생을 인도하면서 얼굴은 명상에 잠긴다? 그런 일이 있을 수 있을까? 이 부처님은 지금도 바쁜 분이다. 그런데도 우리가 사색에 잠긴 표정이라고 쉽게 단정해버리는 것은 이 불상의 현재 얼굴 모습만 보기 때문이다. 이 불상의 얼굴에서 중심이 되는 코는 거의 없어졌고, 지금이라도 법문을 내려주실 것 같은 모양을 하고 있었을 입도 깨지고 닳아버렸다. 이를 보고 성질 급한 우리는 "명상에 잠긴 얼굴" 어쩌고 하면서 유식한 체해온 것이다.

불상의 얼굴이 사색에 잠긴 모습으로 표현되어야 할 것은 선정인

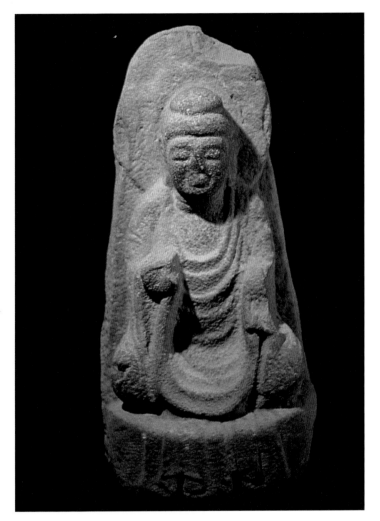

인왕동석조여래좌상.
높이 91센티미터의 작은
불상이다. 코는 깨졌으나
두 손으로 삼국시대에
유행하였던 여원·
시무외인을 맺고 있다.
국립경주박물관
사진·국립경주박물관제공

이나 지권인을 표시한 불상이면 족하다. 설법인이나 통인을 한 불
상은 현재도 중생을 맞아들이고 있는 바쁜 부처님이다. 그것은 앉
아 있는 불상도 예외가 될 수 없다.

시무외인 | 부처가 중생들에게 "두려워하지 말라"는 뜻을 전하는 수인.
 손을 어깨 높이까지 올리고 다섯 손가락을 세운 채로
 손바닥을 밖으로 향한 형태이다.
여원인 | 부처가 중생들에게 "너의 소원을 들어주마"라는 뜻을 표시하는
 수인. 시여원인(施與願印)이라고도 한다. 손을 내리고
 손바닥을 밖으로 향한 모양으로 시무외인과는 반대가 된다.

6 왕정곡사지와 석조여래입상

이 여래입상의 단정한 얼굴이 곧 신라 화랑의 얼굴이 아닐까

인용사터에서 서남쪽을 바라보면 도당산이 있다. 이 산의 동쪽 골짜기가 왕정곡(王井谷)이다. 남산의 가장 북쪽 골짜기이니 좋은 우물이 있었음직도 하다. 그런데 왕정(王井)이라는 이름 그대로 정말 신라왕의 전용 우물이었을까? 이곳에는 실제로 우물이 있었는데 경주-포항간 산업도로를 만들 때 묻혀버렸다고 한다.

도로 아래에 지금은 석탑 옥개석 두 개만 드러나 있는 절터가 있다. 절 이름을 몰라서 왕정곡사지(王井谷寺址)라고 부른다. 드러나 있는 옥개석 중에 큰 것의 추녀마루 길이가 1.5미터 가량이므로 복원되면 높이가 4미터 안팎일 것이다. 골짜기는 북쪽으로 열려 있고, 바로 건너편에 월성이 보인다. 이 절터는 위치에 걸맞게 7세기대의 비범한 작품 한 점을 남기고 있다. 지금은 국립경주박물관에 옮겨져 있는 인왕동 석조여래입상이 바로 그것이다.

원래 이 석조불상은 식혜곡(食慧谷)의 전 금광사지(傳 金光寺址)에서 옮겨온 것으로 알려져 있었지만 『남산의 불적』(南山の佛蹟)에 실린 원위치의 사진 검토 결과 왕정곡절터에 있었던 것으로 밝혀졌다. 주형광배(舟形光背)에 높은 부조로 새겨놓은 이 불상은 가는 옷주름이 많은데도 산뜻하고 소박하다.

우리에게 이런 느낌을 주는 것은 광배의 무늬가 화염문이 아니고 대담하게 생략한 꽃가지 모양이기 때문이다. 머리카락은 나발(螺髮)이지만 두드러지지 않고, 양어깨에 걸친 통견의(通肩衣), 가슴과 아

광배 │ 불상을 만드는 규범인 32상(相) 80종호(種好)에 "한 길이나 되는 빛이 비친다"라고 설명된 부처몸 주위의 빛을 형상화한 것. 이 중 머리에서 나는 빛을 두광(頭光), 몸에서 나는 빛을 신광(身光)이라 하며, 두광과 신광을 합쳐서 나타낸 것이 거신광배(擧身光背)이다. 또 거신광배 중에 배 모양을 한 것을 주형광배(舟形光背)라 한다.

통견의 │ 불상의 옷모양새 가운데 양어깨를 모두 덮은 양식.

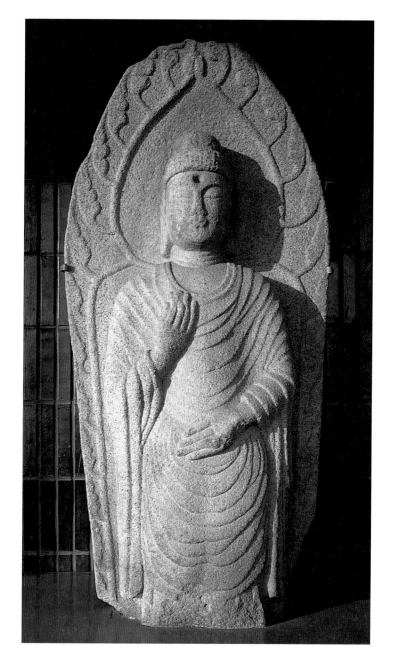

왕정곡사지를 떠나
국립경주박물관으로
옮겨온 불상이다.
박물관 본관 2층 회랑에
전시된 모습이다.
겨울철 해질 무렵에
광배의 독특한 무늬가
잘 나타난다.
1995. 1. 7. 16:15

랫배에 대고 있는 손과 더불어 갸름하고 단정한 얼굴은 보는 이에게
무한한 신뢰감을 준다. 어쩌면 우리가 늘 알고는 있지만 구체적으로
다가서지는 않는 신라 화랑의 얼굴이 바로 이런 모습이었을까?

7 불곡 감실불상

온화하게 보이지만 내면적으로는 매우 치열한 구도자의 모습이다

불곡은 남산의 골짜기 중에서는 작은 편에 속한다. 이곳에는 기암 괴석이 있는 것도 아니고, 산세도 밋밋하여 뇌리에 남을 만한 풍광 (風光)은 없다. 그렇지만 이 골짜기 입구에서 300여 미터를 걸어올라가면 문득 오른쪽에 높이 3.2미터, 너비 4.5미터의 바위가 나타나고, 그 안에 불상이 앉아 있다. 이 불상은 바위 표면에 새겨진 마애불이 아니고 깊이 60센티미터의 감실 안에 조각해놓은 것이다. 이 여래좌상은 소발(素髮)에 작은 육계(肉髻), 거의 직각을 이룬 어깨, 그리고 흔하지 않은 대좌형식인 상현좌(裳懸座)를 갖추고 있다. 삼국시대에 유행하였던 상현좌와 삼도(三道)가 없는 목은 이 불상이 6세기말~7세기초의 작품임을 말해준다.

이 불상에는 수인(手印)이 없다. 육계가 있는 것을 보면 여래상이 분명한데 수인은 전혀 생소하다. 아니 숫제 양손이 팔짱을 낀 듯 소매 뒤에 숨어 있다. 연구자들은 이 불상의 수인이 정확하게 전파되지 못한 선정인(禪定印)이라고 본다.

감실 안에는 아직도 상반신 곳곳에 붉은 채색이 남아 있다. 남산의 거의 모든 불상에 색채가 남아 있지 않은 데 비하여 이곳은 감실이 있기 때문에 운좋게 비바람을 피하여 조금이나마 채색 흔적이 남아 있는 것이다.

이 불상의 얼굴을 보면 금세 마음이 평안해진다. 그리고 실제로 이 불상의 얼굴은 자애로운 어머니나 할머니를 연상시킨다. 그렇지만 그것은 착시현상일 뿐이다. 이 불상의 상호(相好)를 보면 코와 입술이 많이 마모되어 있다. 그래서 그렇게 보이는 것이다. 이 불상은 수인이 선정인이냐 아니냐를 떠나서 사색에 잠겨 있는 모습임이 틀림없다. 그 점을 염두에 두고 조성 당시의 이 불상을 마음속으로

동짓날 11시 30~50분 사이에 햇빛이 감실 부처의 얼굴을 스쳐지나간다. 2001. 12. 22. 11:50

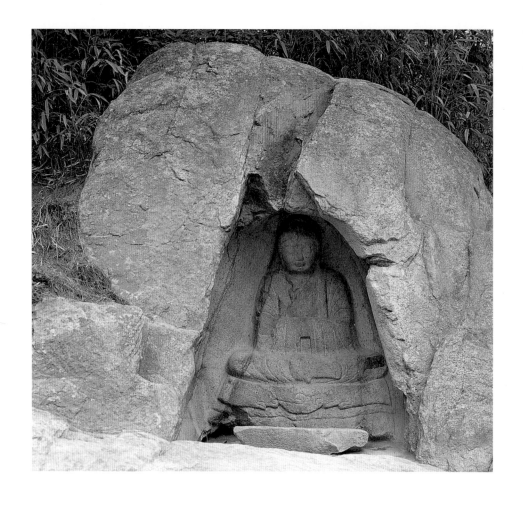

복원하여 보면 온화하게 보이지만 내면적으로는 매우 치열한 구도자의 모습이었을 것이다.

이 불상은 깊이가 60센티미터나 되는 감실 안에 조각되어 있으며, 불상 앞에는 신라의 기와조각들이 보인다. 신라인들은 무모하게도 화강암을 상대로 하여 불교선진국이었던 중국의 석굴사원을 흉내내고자 했던 것이다. 그들은 8세기의 석굴암처럼 석재조립 석굴사원 같은 변칙(?)은 애초에 시도해보지 않았다. 그저 그들이 가진 기술과 정성만큼 바위를 파들어갔고 또 거기에 조용히 사색하는 불상을 조각하였을 따름이다.

바위를 60센티미터나 파낸 감실 안에 조용히 사색하는 불상을 조각하였다.
1995. 6. 23. 09:10

8 남산의 고분과 골호

신라인은 죽어서 그 뼈라도 남산에 묻혀 불국정토에 들기를 염원했다

남산은 임금이 있던 월성과 가장 가까운 산이다. 그러므로 삶이 끝난 신라인이 남산에 묻히는 일도 적지는 않았다. 하지만 남산에 있는 고분들은 이름이 전해지는 왕릉을 제외하면 본격적으로 조사된 적이 없다. 이제까지 지표조사를 통해서 고분의 군집(群集)이 확인된 곳은 불곡과 지마왕릉에서 천룡곡까지의 서남산과 심수곡 등이다. 이 중에는 큰 고분도 있지만 사람의 손길이 닿지 않아 모두 황폐한 상태다.

남산의 이곳저곳에서 수많은 골호가 출토되었다. 골호는 화장한 뼈를 담아 묻었던 그릇이다. 그래서 보통 그릇과는 달리 바깥면의 무늬가 화려한 것이 많고, 유약이 칠해진 것도 있다. 또 내호(內壺)가 외호(外壺)에 넣어진 채 발견된 것도 있다. 신라인은 죽어서 그 뼈라도 남산에 묻혀 불국정토에 들기를 염원하였다.

내호(왼쪽)와 외호(오른쪽). 국립경주박물관

9 탑곡 입구 마애조상군

바위 표면이 너무 거칠어 햇빛이 옆에서 비추지 않으면 조각을 식별하기가 어렵다

가로 7.5미터,
세로 3.9미터의 큰 암벽에
마애조상군이 새겨져 있다.
2002. 3. 20. 12:20

옆 | 암벽 오른쪽에는
집안에 앉아 있는 인물이
있고 집 좌우에는 나무가
새겨져 있다.
2002. 3. 20. 11:40

탑곡 입구의 오른쪽에 요즘 지은 월정사라는 작은 암자가 있다. 이 암자 바로 뒤쪽에 가로 7.5미터, 세로 3.9미터되는 큰 암벽이 있다. 이 바위의 동면에 높이 2.9미터나 되는 목탑이 새겨져 있고, 건물 안에 앉아 있는 불상(인물?)이 있고, 높이 1.7미터 가량 되는 여래입상도 있다. 이 바위 남면에는 상부가 무참히 잘려나간 선각삼존불이 있다. 이름 모를 나무까지 합하여 참 많이도 새겨놓았다. 그러나 바위 표면이 너무 거칠고, 바위 면이 떨어져나간 곳도 많다. 그래서 햇빛이 옆에서 비출 때가 아니면 조각을 식별하기도 쉽지 않다. 이 마애조상군은 분명히 안쪽의 탑곡 마애조상군과 불가분의 관계가 있을 것이다. 그러나 이곳 탑곡 입구의 마애조상군은 어찌 된 셈인지 신라의 유적으로 공인받지 못하고 있다.

뒤 | 암벽 왼쪽에 높이
2.9미터의 목탑이 새겨져
있고, 그 좌우에 미소짓는
인물상이 있다.
2002. 3. 20. 12:20

목탑의 좌우에서 미소짓는
동안의 인물상.
2002. 3. 20. 12:00

암벽 남쪽면에 상부가
무참히 잘려나간
선각삼존불이 새겨져 있다.
2002. 3. 20. 11:40

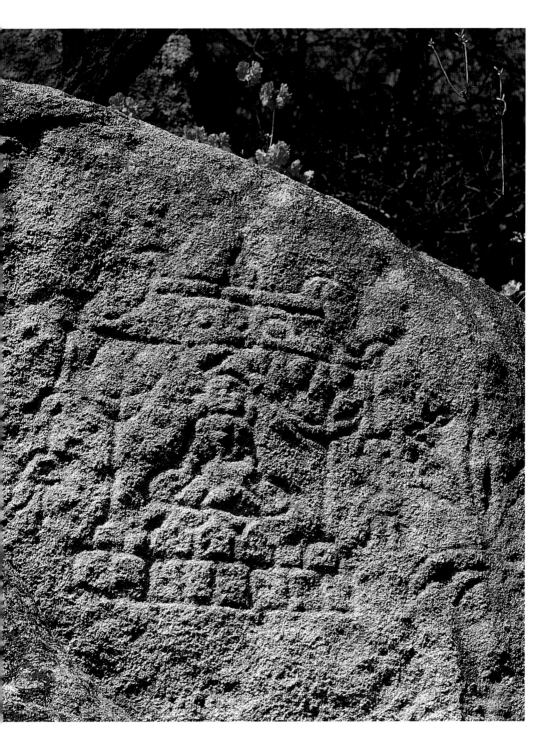

IO 탑곡 마애조상군

탑곡의 마애상들은 조각이라기보다 큰 벽화를 보는 것 같다

낭산(狼山) 남쪽 끄트머리 사천왕사터에서 서쪽을 보면 짧지만 골짜기 입구가 조금 넓은 곳이 보이는데, 이곳이 바로 탑곡이다. 우리는 남산을 '부처님의 산'이나 '신라의 불국토'라고 부르는 데 주저함이 없다. 그리고 여기에 가장 걸맞은 곳이 탑곡이다. 땅 위에 서 있는 탑이 있고, 바위에 새겨진 큰 탑도 두 군데에 3기나 된다. 탑곡의 마애상들은 조각이라기보다 큰 벽화를 보는 것 같다. 골짜기 입구 오른쪽에서 몇 년 전 마애조상군이 발견되었고, 골짜기 안쪽에는 전부터 유명한 탑곡 마애조상군이 있다. 탑곡 마애조상군에는 그만큼 바위에 새겨놓은 상이 많다. 또 사면에 모두 조각상이 있다. 그래서 사면불이다. 여기에는 불상, 보살, 비천, 스님, 신장상(神將像), 마애탑, 나무, 천개(天蓋), 사자 등 무려 35개체의 조각이 있다. 이곳 부처바위에는 남쪽의 석탑과 석조여래입상 1구를 빼고는 모두 바위면에 조각되어 있기 때문에 아무도 훔쳐가지 못하였고, 또 워낙 많은 조각이 있다. 이런 불적은 우리나라에서 유일한 것이다.

탑곡의 바위는 높이 10미터가 넘는다. 북쪽은 전면이 드러나 있고, 동쪽은 3분의 2, 남쪽은 윗부분만, 서쪽은 좌측 일부만 노출되어 있다.

이 바위도 마애불 조성 당시에는 건물 안에 있었을 것이다. 그러나 현재의 우리가 이 바위를 품고 있던 집모양을 상상하는 것은 결코 쉬운 일이 아니다. 그만큼 집모양도 복잡다단했을 것이 틀림없다.

이곳의 조각들은 신라의 어느 시기에 새겨졌을까? 많은 학자들은 북면의 쌍탑, 남쪽에 있는 삼층석탑, 회화를 방불케하는 구성, 추상적인 옷주름, 여러 부분에서 보이는 치졸한 조각 수법 등으로 미루어보아 9세기때의 작품으로 분류하고 있다. 그러나 이는 탑곡의 조

상군을 매우 피상적인 안목으로 관찰한 결과라고 생각된다. 이처럼 거대한 불적에서 제상(諸像)들의 조각 시기를 한 묶음으로 간단히 얘기한다는 것 자체가 매우 안일한 태도가 아닐까? 탑곡 마애조상군의 조성 시기에 대해서는 그다지 어렵게 생각할 것이 없다. 이렇게 생각해보자. 남산에 석굴사원이 우후죽순격으로 세워지기 시작했을 때 먼저 사원이 건립된 곳은 우선 가깝고 조각하기 쉬운 잘생긴 바위 근처였지 않았을까?

이 정도는 굳이 부동산투기에 나서지 않았던 사람도 다 짐작할 수 있다. 이 점이 가장 중요하다. 이 점을 간과한 채 제 나름대로의 양식(樣式)이나 편년관(編年觀)으로 재단한 조성 시기 추정은 적중하기 어렵다.

탑곡에 새겨진 불상과 보살상의 목에는 삼도가 없다. 그리고 남면 본존불의 상현좌는 삼국시대 불상의 특징이다. 그러므로 이곳 탑곡 마애조상군의 대다수 불·보살상은 삼국시대, 늦어도 통일 초기에 조성되었다고 보는 것이 타당하다.

탑곡의 여러 상 중에서 남면의 스님상(?) 등 극히 일부분 조각 기법이 다소 치졸해 보이는 곳이 있기는 하다. 하지만 그것은 바위면의 상태나 박락현상 때문에 우리 눈에 그렇게 비치는 것일 따름이다. 그 밖의 어느 부분에 그렇게 치졸한 부분이 있는가? 있다면 '치졸'이 아니고 '고졸'(古拙)한 면일 것이다. 치졸에는 조각 기술의 부족에 무성의가 따라다니지만, 고졸에는 기량의 부족은 몰라도 무성의나 나태함은 나타나지 않는다.

천개 | 불상을 보호하고 장식하기 위하여 머리 위에 설치하는 것으로 '보개'라고도 한다. 이는 불상을 덮은 일산(日傘)과 같은 것이다.

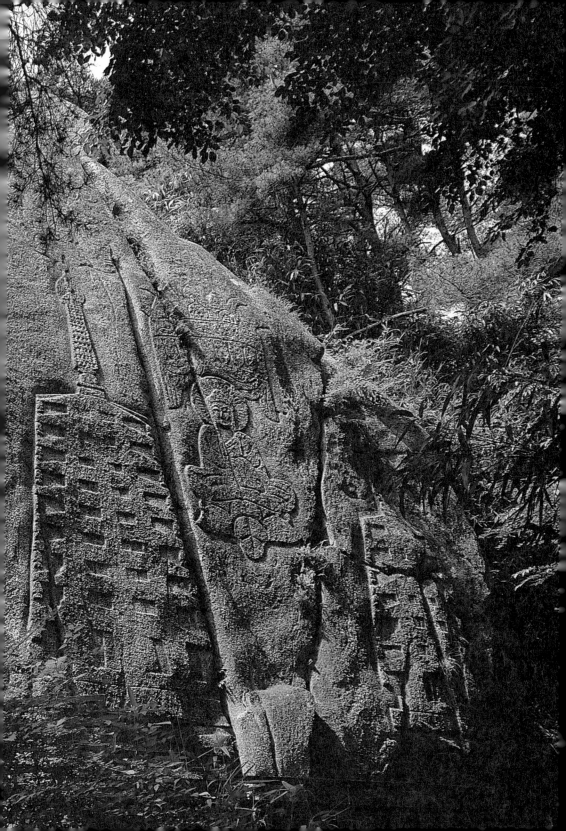

탑곡 마애조상군의 남쪽면

남쪽에 노출된 바위면은 그다지 넓지 않다. 남면의 오른쪽 바위는 매우 거칠고 앞쪽으로 약간 기울어져 있다. 이 중 오른쪽 면에 깊이 10센티미터 정도의 감실을 파고 삼존불을 조각했다. 본존불은 많이 마멸되었다. 그렇지만 얼굴 표현은 밝다. 이 여래상은 특이하게 연꽃대좌 아래로 옷주름이 늘어져 내린 상현좌 위에 앉아 있다. 본존의 두광은 약간 작은 원형이고, 양협시보살의 두광은 굵은 띠로 나타냈다. 본존의 무릎이 꽤 넓은데, 마치 그 위에 앉은 듯 양쪽 협시보살이 가깝게 새겨져 있다. 두 손을 합장하고 본존과 얘기를 나누는 정경이다. 특히 좌협시보살이 부모님께 응석부리는 듯한 포즈가 매우 정겹다. 남면 삼존불의 두광이 작게 표현된 것은 역시 조각면이 좁은 탓일 게다. 그 오른쪽에 보리수로 짐작되는 나무가 새겨져 있다.

남면의 왼쪽은 바위 상태가 좋지 않다. 그러나 여기에도 감실 모양으로 파내고 새긴 작은 좌상이 있다. 바위 상태가 좋지 않아 여래상인지 승상(僧像)인지도 알기 어렵다. 또 남면의 오른쪽에 튀어나온 바위 아래쪽에는 명상에 잠겨 있는 스님이 조각되어 있다. 깊은 사색에 잠긴 얼굴, 가슴에 올린 두 손, 요지부동으로 굳건하게 앉은 넓은 무릎이 퍽 인상적이다.

남면에서 우리가 놓칠 수 없는 것은 확연하게 남은 채색 흔적이다. 삼존불의 입술, 대좌, 그 왼쪽 감실상의 입술에 선명한 붉은색이 남아 있다. 왜 이쪽에만 남았을까? 남면인데다가 바위가 앞으로 기울어져 있기 때문이다. 그래서 북풍과 비바람을 조금이라도 피할 수 있었기에 바위에 스며들기 쉽고 오래간다는 붉은색만 천년 넘게 버티어온 것이다.

탑곡 마애조상군의 남쪽면
삼존불 중 본존불의 상호와
작은 두광.
2001. 8. 29. 11:40

뒤 | 탑곡 마애조상군의
남면. 중앙에 마애삼존과
보리수, 왼쪽에 여래입상이,
그 뒤 얕은 감실 안에
아라한(?)이 있고 앞쪽
바위에 측면상인 좌선상이
있다. 남면은 11시
30분부터 12시까지
30분 동안 전모를
드러낸다.
1993. 5. 3. 12:00

협시보살 | 본존불의 양옆에서 가까이 모시는 보살. 석가불과 비로자나불은
문수보살과 보현보살, 아미타불은 관세음보살과 대세지보살,
약사불은 일광 · 월광보살이 협시하는 예가 많다.

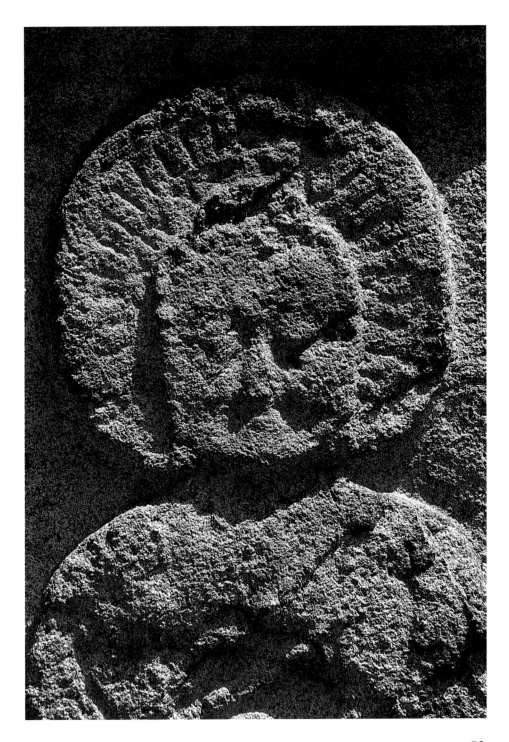

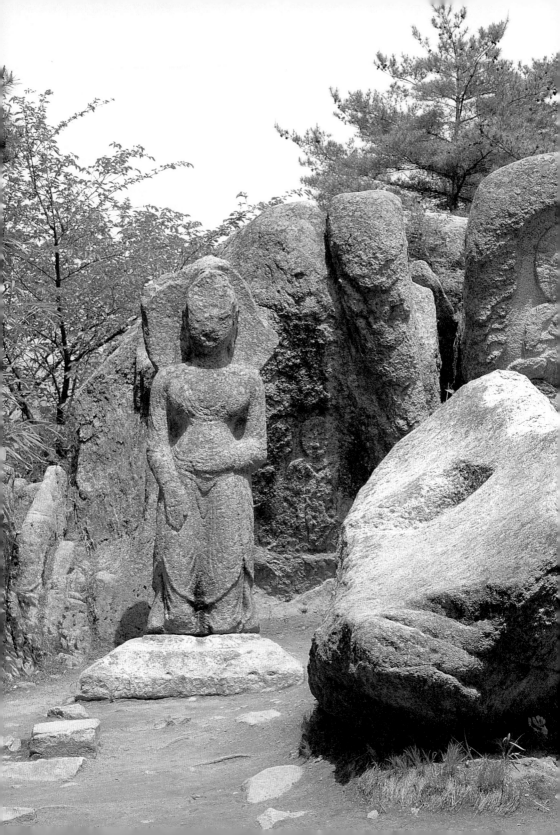

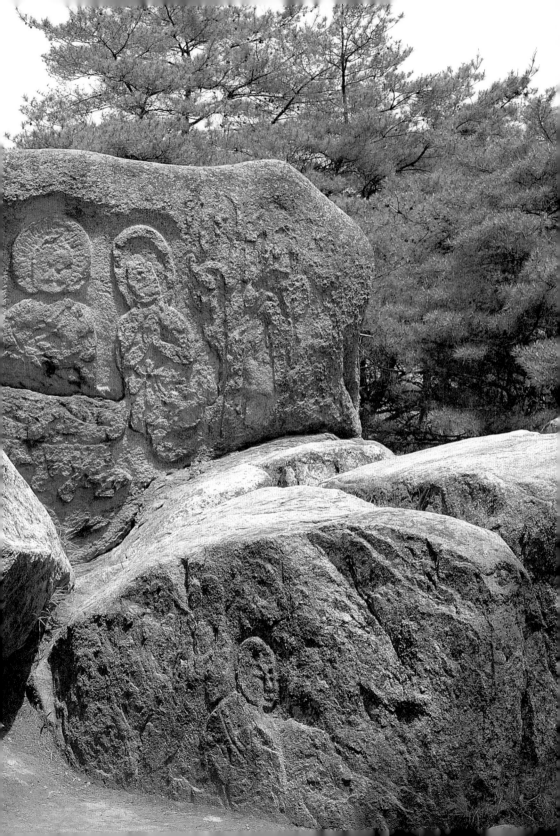

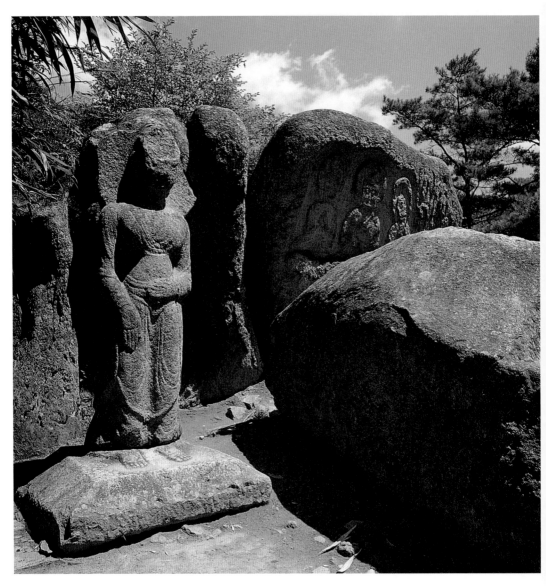

남면 왼쪽의 여래입상. 탑곡마애조상군 중
유일한 입체불상이다.
왼손을 배에 대고 있어 안산불(安産佛)로
신앙되는 이 불상의 대좌 앞은 아이를
원하는 사람들이 돌로 문지른 자국이
반질반질하다.
이 불상의 입체감을 높이기 위해 조금 이른
시각에 본 모습이다.
2002. 8. 1. 11:00

남쪽면의 석조여래입상

탑곡 남면 삼존불 왼쪽에는 입체로 된 석조여래입상이 있다. 이 불상을 받치고 있는 사각기단은 한 변이 1.1미터 가량 된다. 키가 2.2미터인 이 여래상의 얼굴 윗면과 두광은 많이 깨져나갔다. 양쪽 어깨에 걸쳐진 옷은 자연스럽게 발 위에까지 내려와 V자형으로 마감되었다. 이 불상은 허리가 잘록하지만 몸은 매우 풍성한 편이다. 수인도 특이하다.

왼손은 배 위에, 오른손은 무릎 위에 대고 있다. 왼쪽 손을 배에 대고 있는 모습이 하도 드물어서 그런지 사람들은 이 불상을 안산불(安産佛)로 믿어왔다. 그래서 이 불상이 서 있는 기단 앞면은 아이 낳게 해달라고 돌로 문지른 자국이 늘 반질반질하다.

남면 앞쪽 마애좌선상은
측면상이다.
2001. 7. 10. 12:00

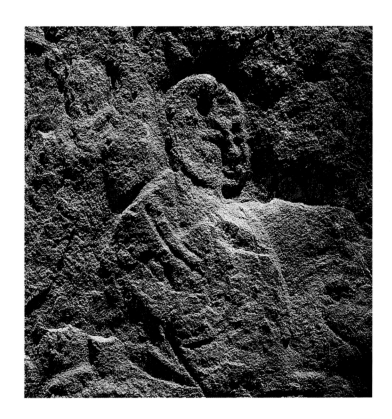

삼층석탑

탑곡 바위 남쪽에 삼층석탑이 있다. 간단한 지대석 위에 단층기단만 두고 삼층으로 쌓아올린 이 탑의 높이는 4.4미터이다. 옥개석 낙수면의 경사는 조금 가파른 편이다. 이 탑은 특이하게 옥개석 낙수면의 추녀마루가 강조되어 있다. 또 옥개석 받침이 3단밖에 되지 않는다. 탑 기단부에 탱주(撑柱)도 없을 만큼 소규모이고, 옥개석 받침은 3단이다.

경주에는 이 탑처럼 옥개석 낙수면의 귀마루를 강조한 탑이 몇 군데 있다. 남산의 늠비봉탑이 그렇고, 정혜사터 십삼층석탑도 그러하다. 이처럼 남쪽에 석탑이 있고 또 입체로 조각된 여래입상도 배치된 것은 이쪽만 대지로 연결되어 있어 사원이 자연스레 확장되어 갔던 것을 말해준다.

1977년 이 탑이 복원되었을 때에는 군데군데 새로 만들어넣은 돌들이 너무 희고 깨끗하여 부자연스러웠다. 이제는 세월이 흐르면서 새 돌에 이끼도 자리잡아가고 바로 옆의 소나무들과도 많이 친해진 듯하다. 하지만 이런 것을 얘기하는 것도 우습다. 탑은 원래부터 이 자리에 있었던 것이기에.

탑곡마애조상군의 남쪽면 앞에 자리한 삼층석탑이다. 1977년에 복원된 이 탑은 키 큰 소나무들에 둘러싸여 그늘 속에 묻혀 있다.
2002. 6. 10. 11:25

탱주 │ 탑이나 건물의 기단 면석 사이에 세우거나 면석에 기둥 모양으로 돋을새김한 것 중에서 안쪽의 것. 우주(隅柱)는 바깥쪽 기둥.

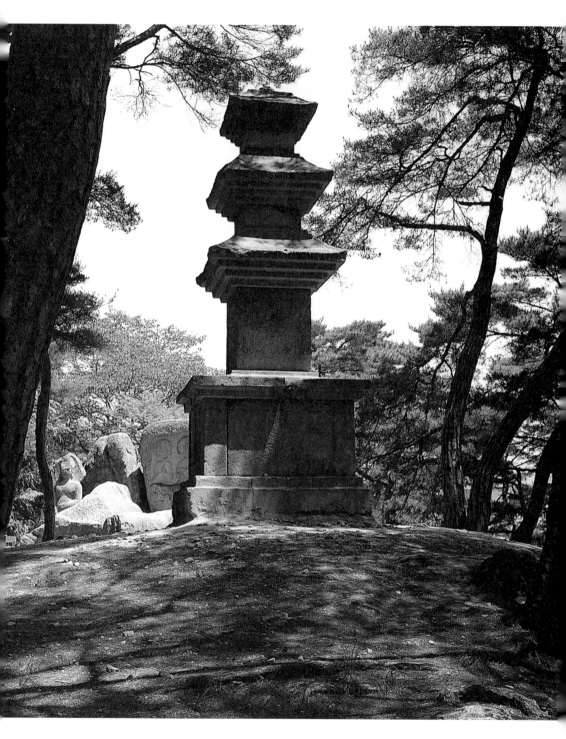

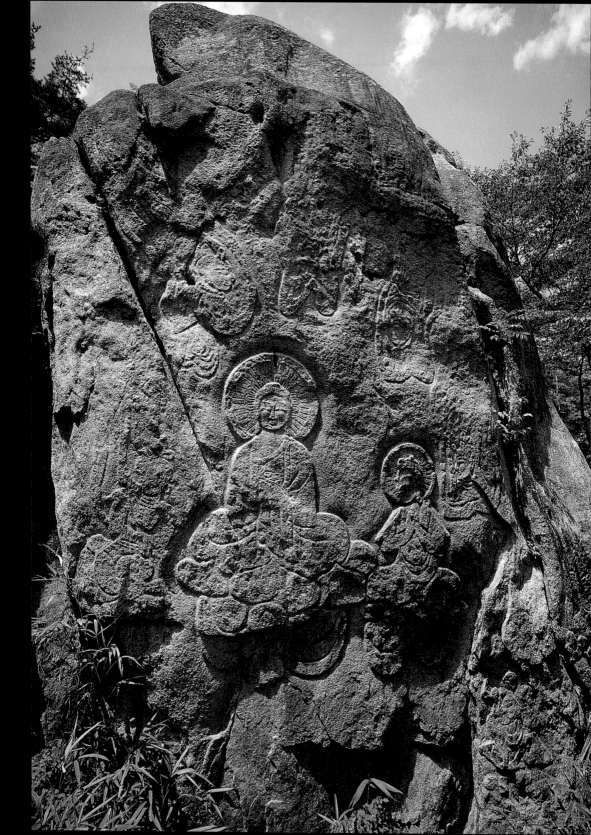

탑곡 마애조상군의 동쪽면

탑곡의 동면은 우리를 새로운 세계로 이끈다. 분명히 조각된 상들이 배치되어 있건만, 우리는 하나의 장엄한 벽화를 보는 듯한 착각에 빠진다. 동쪽면 중간에 바위가 갈라진 큰 틈이 있고, 오른쪽에 삼존불이 자리하고 있다. 본존은 햇살이 퍼져나가는 것 같은 두광, 둥근 육계, 가는 눈썹, 꼭 다문 작은 입, 넓은 무릎이 특징적이다. 왼쪽 보살은 본존보다 훨씬 작은 모습인데, 머리에는 보관을 쓰고, 양쪽 어깨에 천의가 표현되어 있다. 머리는 본존 쪽으로 향하였다. 두광도 본존의 것을 닮았다. 우협시보살은 거의 마멸되고 연화대좌와 천의자락 일부만 남아 있다.

동면이 거대한 벽화 같은 느낌을 주는 것은 삼존의 위에서 창공을 날아 내려오는 7구의 비천 때문이다. 신라의 조각공은 옷자락을 휘날리게 하여 이 비천들에게 속도감을 선사했다. 합장하고, 꽃을 뿌리고, 공양물을 들고 부처를 향하는 모습은 진정 장엄한 한 폭의 그림임이 틀림없다.

동면 좌측에는 스님으로 보이는 공양상과 보리수로 짐작되는 나무 아래 결가부좌로 앉아 용맹정진하면서 명상에 잠겨 있는 스님상이 얕게 부조되어 있다. 그 진지하고 치열한 모습을 보면 이 바위 표면이 완전히 마멸되어 그 모습이 스러질 때까지도 명상에서 깨어날 것 같지 않다.

동면과 남면의 모퉁이에 따로 서 있는 작은 바위가 있는데 이곳에 신장상이 새겨져 있다. 오른손에 삼지창을 들고 두 다리를 조금 벌린 채 굳건하게 서 있는 모습이다. 가슴과 배를 내밀어 자신의 힘을 은연중에 과시하면서.

두광 | 부처의 머리 주위에서 나는 빛을 형상화한 것.

동면 오른쪽 암벽. 장엄한 벽화를 보는 듯하다. 본존불을 중심으로 좌우협시보살과 하늘에서 날아내려오는 7구의 비천들이 옷자락을 휘날린다. 오른쪽 아래에는 공양하는 스님도 등장한다. 소나무들의 키가 높아져 여름철 11시 30분경 잠깐 전모를 살펴볼 수 있다. 1995. 8. 6. 11:30

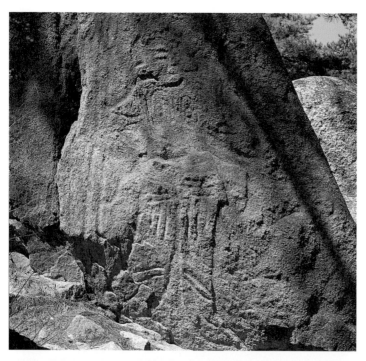

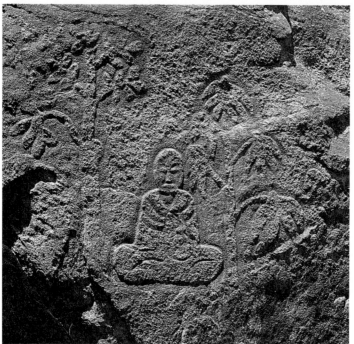

위 | 동면과 남면의 모퉁이에 따로 서 있는 바위에 신장상이 새겨져 있다. 오른손에 삼지창을 들고 두 다리를 조금 벌린 굳건한 모습이다. 소나무 그림자 사이로 잠깐 모습을 드러낸다.
1990. 7. 27. 08:50

아래 | 보리수나무 아래 결가부좌로 용맹정진하는 좌선상이다. 명상에 잠긴 진지하고 치열한 모습이 감동을 준다. 여름철 11시 40~50분 사이에 가장 생동감있는 모습을 볼 수 있다.

옆 | 동면의 가장 오른편에 꽃을 뿌리며 하늘에서 내려오는 산화비천의 모습에 생동감이 넘친다.
1995. 8. 17. 11:10

92

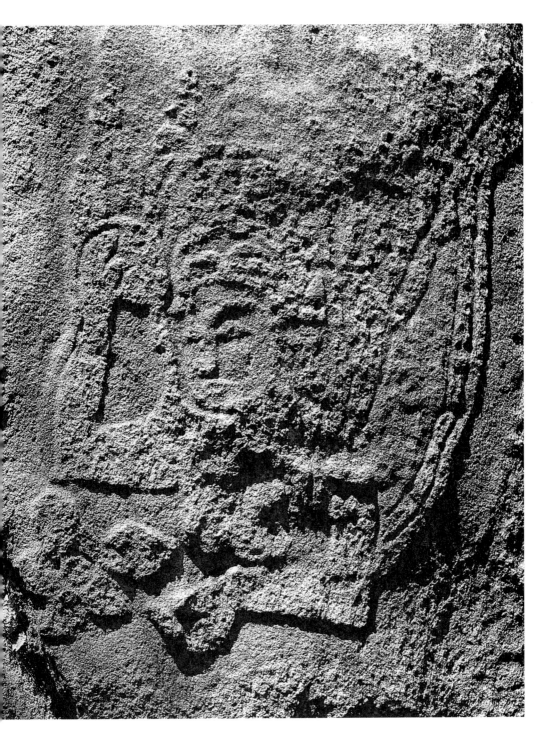

탑곡 마애조상군의 북쪽면

부처바위 북면은 높고 시원하다. 양쪽에 하늘을 찌르는 탑이 새겨져 있어서 더 높아 보인다. 탑은 석탑이 아니고 목탑이다. 구층탑의 높이가 5미터이고, 칠층탑은 3.5미터이다. 석공은 두 탑을 차별하고 싶지 않았다. 그렇지만 칠층탑 위에는 더 높게 새길 면이 없었다.

두 탑 사이에 천개(天蓋)를 가진 여래불상이 연꽃 위에 앉아 있다. 이 부처님도 두 손을 자세히 보여주지 않는다. 두광은 동면·남면과 같이 햇살이 퍼지는 듯한 선을 새긴 원형두광이다. 그런데 무엄(?)하게도 천개와 여래상 오른쪽 귀, 몸체를 세로로 쪼개고 지나가는 바위 균열이 있다. 오른쪽 사자도 몸통이 나뉘어 있다. 쪼개진 틈은 지금도 보기 싫고, 이 사방불 조성 직후에도 보기 싫었을 것이다. 과연 처음부터 이렇게 만들었을까? 아니다. 조성 당시에 이러한 틈은 석회로 감쪽같이 메워졌다. 그리고 그 위에 화려장엄한 채색이 가해졌다.

이 불상 위에 새겨져 있는 천개는 소중한 것이다. 신라시대 서라벌에 그토록 많았다는 절의 금당마다 천개가 있었으련만, 지금 우리가 신라의 천개를 볼 수 있는 곳은 여기 밖에 없는 듯하다.

양쪽 탑도 바위에 조각된 마애탑이라는 점을 생각하면 제법 잘 표현되었다. 특히 상륜부 표현이 세밀하다. 노반부터 보주에 이르기까지 모두 자세하다. 각층에는 큼직한 풍경(風磬)이 달려 있고, 옥신에는 창문이 2개씩 표현되어 있다. 이 마애탑은 소중하다. 우리나라 삼국시대와 통일신라시대의 그 많던 목탑이 다 없어졌기에 더욱 소중하다.

두 탑 아래에는 마주보는 사자(?)가 한 마리씩 조각되어 있다. 앉아 있는 것이 아니고 날렵하게 달리는 모습이다. 꼬리 끝이 세 가닥으로 갈라져 휘날리고 있다. 특히 오른쪽 사자 머리 뒤에는 날개 같은 것도 표현되어 있다.

북면의 높은 암벽에 5미터 높이의 구층탑과 3.5미터의 칠층탑이 새겨져 있다.
두 탑 모두 목탑의 모습이다. 두 탑 사이에 천개를 가진 여래좌상이 연꽃 위에 앉아 있다. 불상 위에 있는 천개는 다른 조각물에서는 볼 수 없는 희귀한 것이다.
1995. 8. 6. 09:40

94

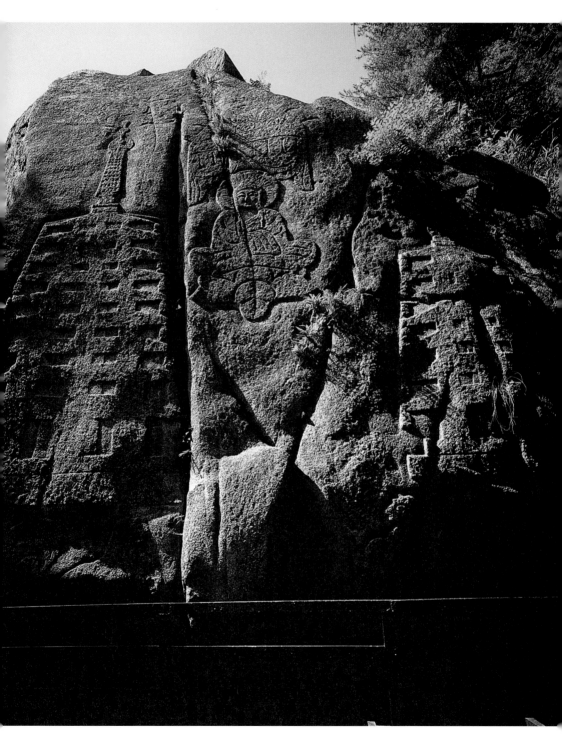

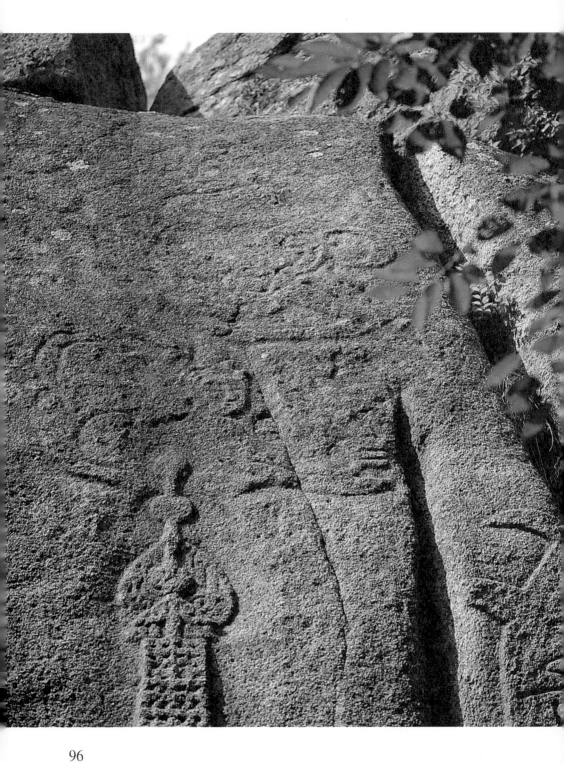

북면의 상부에도 어김없이 비천이 날고 있다. 이처럼 탑곡 마애조상군에는 하늘이 있고, 땅이 있다. 그만큼 넓은 세계가 표현되어 있는 것이다.

탑곡 마애조상군은 단순히 불상의 수가 많아서 중요한 곳이 아니다. 여기에서는 회화에서나 볼 수 있음직한 비천상이 창공을 날고, 구층, 칠층 목조탑은 우리들의 황룡사 목탑에 대한 향수를 달래준다.

마애탑 | 자연 암벽에 부조 또는 선각으로 새겨진 탑.

97

탑곡 마애조상군의 서쪽면

탑곡 바위 서면은 조각할 면적이 좁다. 두 나무 사이에 여래상 1구가 조각되어 있는데 이 여래상 1구는 탑곡 마애조상군에서 1구 이상의 의미를 지닌다. 만약 이 탑곡 바위 서쪽면에 여래상이 조각되어 있지 않으면 사방불이라는 이름을 부여할 수 없게 되는 것이다.

두 손을 소매 속에 숨겨버린 이 불상은 다른 면의 불상처럼 원형 두광이 아니고 보주형두광을 가지고 있다. 육계는 조금 작은 편이고, 얼굴은 정면을 보고 있다. 아무래도 이 여래상은 원형두광을 가진 다른 면의 여래상보다 조금 늦게 조각된 것 같다.

이 불상 위에도 2구의 비천이 날고 있다. 탑곡바위 사면 중에서 가장 좁은 허공을 날면서 피리를 불고 있다.

비천 | 꽃을 뿌리거나 악기를 연주하며 하늘을 나는 선인(仙人).
1세기를 전후로 널리 조형화되기 시작했다. 우리나라
미술의 경우 고구려 고분벽화와 백제 무령왕릉의 왕비
두침을 비롯하여 8세기 이후의 범종, 막새기와, 탑, 부도
등에 많이 표현되었다.

서쪽면에는 여래좌상과 비천이 표현되어 있다. 서쪽면은 하루종일 빛이 들지 않는다. 따라서 흐리거나 비오는 날에 제모습을 드러낸다.
1992. 6. 13. 09:15

뒤 | 미륵곡
석조여래좌상은 남산의 불상 중 가장 미소가 아름다운 입체불이다. 오른쪽 귓불과 광배의 윗부분이 손상되었을 뿐 보존상태가 좋은 불상이다. 해가 나는 날은 9~10시 사이에, 흐리거나 비오는 날에는 언제라도 빙그레 미소짓는다.
1995. 5. 1. 09:25

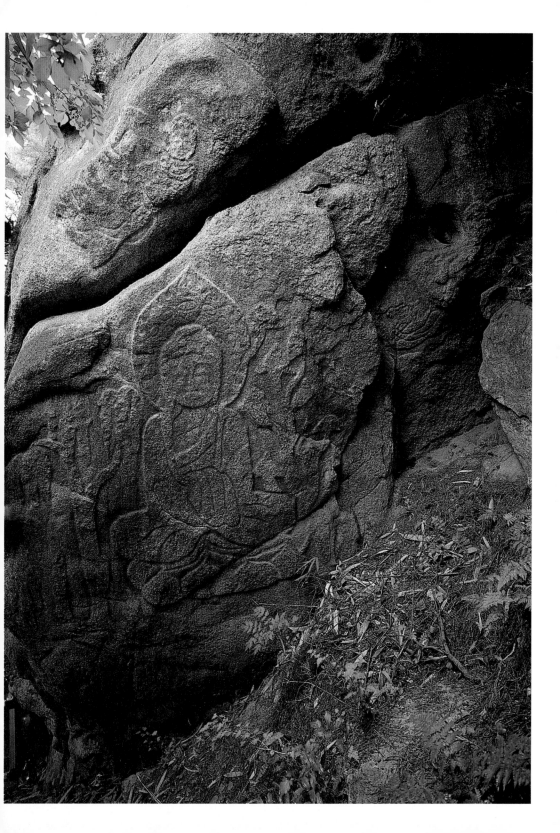

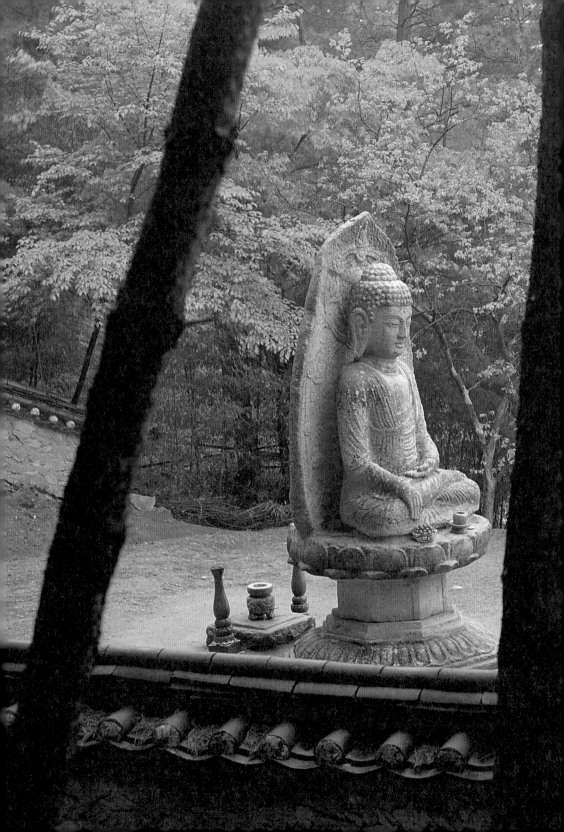

II 미륵곡 석조여래좌상

부처의 거룩함을 구현하는 데 성공한 8세기 후반의 작품

남산의 석불 중에서 입체불이고 대좌와 광배를 따로 갖추고 있으면서 거의 완전한 것은 지금까지 3구가 알려져 있다. 그 중 삼릉곡 석조약사여래좌상은 지금 국립중앙박물관에 있고, 용장곡 석조여래좌상은 국립경주박물관에 있다. 그래서 3구 중 미륵곡 석조여래좌상만 제자리를 지키고 있다. 아마도 이 불상이 원위치에 있게 된 가장 큰 이유는 보리사라는 절이 있기 때문일 것이다.

이 불상은 석굴암 본존상처럼 두 손은 항마촉지인을 표시하고 있으며, 얼굴은 엄숙하지만 입술 양쪽 끝에는 보일 듯 말 듯한 미소가 깃들여 있다. 이 상을 받치고 있는 연화대좌의 꽃잎조각에서도 허술한 구석을 찾기 어렵다. 연꽃송이와 화불(化佛)과 불꽃무늬로 장식된 광배도 예사로운 작품이 아니다. 광배의 윗부분이 약간 깨지긴 했는데 후세에 새로 만들어 얹어놓았다. 언제 이 부분을 감쪽같이 만들어 붙였을까? 이 불상은 불두의 크기에 비해 무릎이 조금 약하게 보이지만 부처의 거룩함을 구현하는 데 성공한 8세기 후반의 작품이라고 보아야 할 것이다.

이 불상에는 참으로 특이한 점이 있다. 광배 뒷면에도 부조상이 있는 것이다. 구름 위 연꽃 위에 얕은 부조로 조각된 약사여래상이다. 광배 뒷면에 새겼기 때문에 불상 높이는 1.27미터로 크지 않다. 그래도 두광·신광이 다 표현되어 있고, 그 주위에는 불꽃무늬와 희미하게 비천(오른쪽 아랫부분)도 조각되어 있다.

그런데 광배 뒷면에도 조각된 불상은 우리에게 무엇을 말해주는가? 왜 우리는 이제까지 이에 대한 의문을 품지 않고 지내왔을까? 이 불상의 광배 뒷면 약사여래상이 우리에게 던져주는 내용은 의외로 크다. 이 불상은 우리가 법당에서 흔히 볼 수 있는 것처럼 건물

아름다운 미소를 만나기
위해서는 봄이나 가을철
아침 9시 30분~10시
사이에 만나야 한다.
그러나 내 마음이 맑아야
참된 미소를 만날 수 있다.
2000. 6. 16. 09:50

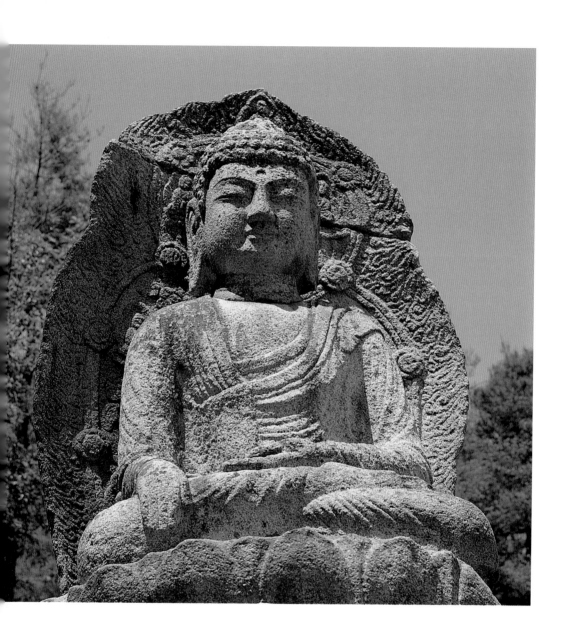

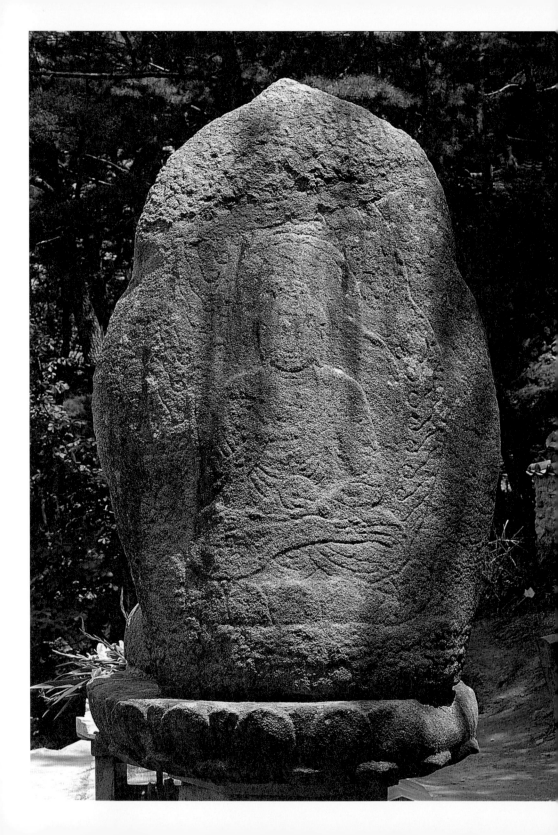

벽에 붙어 있지 않았다. 건물 안에 이 불상이 봉안되었던 위치는 벽쪽이 아니라 뒤쪽에서도 약사여래부조상을 예배할 만큼 충분한 공간이 있었을 만한 곳, 즉 중앙에 가까운 곳이었다.

미륵곡 석조여래좌상은 또 다른 형태를 가진 석굴암(?)의 주불이었다. 아마도 이 불상은 목조 법당 안에, 그러나 위치와 환경은 석굴암과 유사한 사원의 위풍당당한 주존불이었을 것이다. 어째서 그런 추측이 가능하냐는 질문이 쏟아질지도 모르겠다. 그 답은 이 불상의 위치에서 찾을 수 있다. 이 불상 뒤쪽에는 석굴암의 입지조건과 유사하게 잘생긴 바위들이 둘러싸고 있다. 진실은 이 불상이 있는 땅속에 숨어 있다. 이 자리를 파서 조사해보면 안다. 그래도 규모 있는 법당이었을 것인데 흔적마저 다 없어졌겠는가?

옆 | 미륵곡
석조여래좌상의 광배
뒷면에 조각된
약사여래좌상이다.
소나무 그림자 사이로
잠깐 모습을 드러낸다.
2002. 5. 20. 12:45

미륵곡 석조여래좌상의
광배 뒷면 오른쪽 아래에
새겨놓은 비천상이다.
마멸이 심하여 희미하지만
성덕대왕신종의
공양비천상과 유사한
모습이다.

항마촉지인 | 석가모니가 보리수 아래의 금강좌에서 온갖 어려움을 이겨내고 성도한 순간을 나타내는 수인. 단전에 손바닥이 위를 향하게 놓였던 두 손(선정인) 중 오른손을 무릎 위로 옮겨, 손가락으로 아래쪽 땅을 가리키는 형상이다. 이제까지는 석가여래만의 수인으로 생각하여 왔으나, 아미타여래 중에도 항마촉지인을 한 예가 더러 있다.

12 미륵곡 마애여래좌상

이 불상도 경주 남산에서는 꽤 나이가 많은 편이다

보리사에서 남쪽으로 가파른 산길을 따라 40미터쯤 올라가면 경사
가 급한 산중턱에 높이 2미터, 너비 2.3미터의 작은 암벽에 여래좌
상이 조각되어 있다. 이 불상은 대단한 부자다. 전망에 있어서 부자
다. 이 불상은 최소한 사천왕사 · 망덕사는 물론이고 낭산 주변에
있던 서라벌의 도심을 한눈에 내려다보고 있었을 것이 틀림없다.
이 불상은 크지 않다. 넓적한 연꽃 위에 단정한 자세로 앉아 있는데
슬며시 퍼지는 얼굴의 미소도 다른 불상과 다를 바 없다. 별다른 장
식이 없는 주형광배도 표현되어 있다. 그런데 옷자락이 손을 덮고
있다. 손이 가려진 모양새가 불곡 감실불상과는 다르다. 양쪽 어깨
에 걸친 옷과 두 손을 덮은 옷자락. 이 여래상처럼 두 손이 가려져
있는 불상으로는 탑곡의 마애상과 울산 중산리사지에서 출토된 탑
상문전이 있다. 탑상문전은 7세기 후반의 작품이다. 그렇다면 이
불상도 경주 남산에서는 꽤 나이가 많은 편이다.

이 불상과 탑곡 마애조상군의 여래상에 불곡 감실불상을 더하여
두 손을 옷소매로 가리고 있는 마애불을 '동남산 양식'이나 '탑곡
양식'이라 부르면 좋을 것 같다.

이 불상은 조성 직후에 사천왕사와 망덕사를 두고 신라 조정이 당
나라 사신을 속이겠다고 애쓰던 모습까지도 안타까운 마음으로 내
려다보았을지 모른다. 번화하던 서라벌의 중심지가 논이 된 지금은
외국쌀이 밀려오면 형편없이 떨어질 쌀값 걱정을 하고 계실까?

보리사 남쪽 산중턱에
높이 2미터의 작은 암벽에
여래좌상이 조각되어 있다.
서라벌 도심을 한눈에 살필
수 있는 자리다.
망덕사 · 사천왕사가
눈 아래에 있다.
주형광배를 파내어 여래상을
돌을새김하였다. 아침 8시
30분~9시 30분이 지나면
그늘 속에 묻혀버린다.
1981. 8. 8. 09:30

탑상문전 | 벽돌의 옆면에 탑과 불상을 새겨놓은 것으로,
전탑 축조에 사용되었다.

106

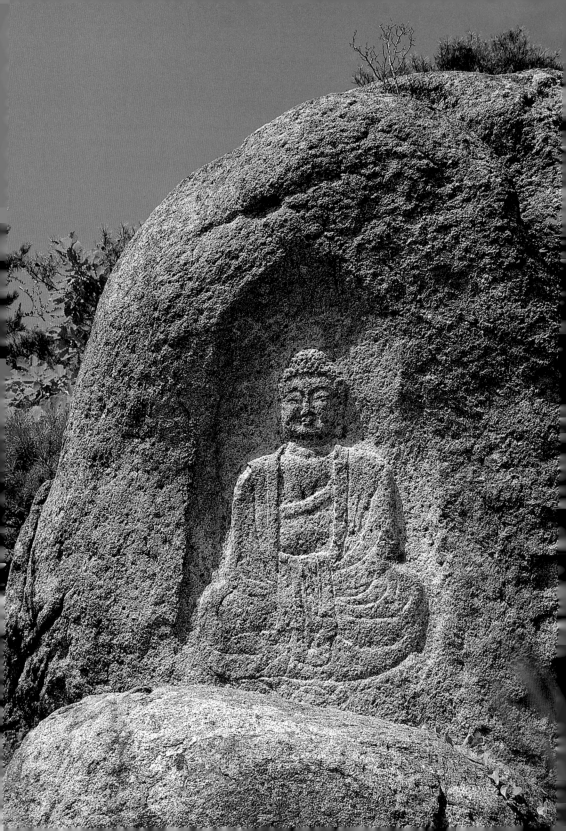

13 화랑교육원 구내 감실

불상을 잃은 빈 감실이 스산해 보인다

미륵곡 남쪽의 화랑교육원 구내 동남쪽 숲속에 불상감실이 있다. 감실이라고 하지만 바위를 파들어간 것이 아니고 석재를 조립하여 엮어놓은 형태이다. 이 감실의 지대석 위에 연화문대좌가 있는데, 그 위쪽 공간을 'ㄷ'자형으로 막고, 상부에 덮개돌을 얹어놓은 것이다.

감실의 전체 높이는 2.1미터이지만, 내부 공간의 크기는 높이 137센티미터, 너비 94센티미터, 깊이 87센티미터 밖에 되지 않는다. 여기에 불상을 봉안하였다면 입상이 아니고 높이 120센티미터 이내의 좌상이었을 것이다.

하지만 지금은 불상이 없으니 주인 잃은 감실이 더욱 스산해 보인다.

판석을 조립하여 만든 감실이다. 지대석 위에 연꽃무늬 대좌가 있다. 감실 안에는 좌불상이 봉안되어 있었을 것이다. 2002. 3. 20. 10:20

감실 | 불상을 봉안하기 위하여 바위를 파들어간 공간.

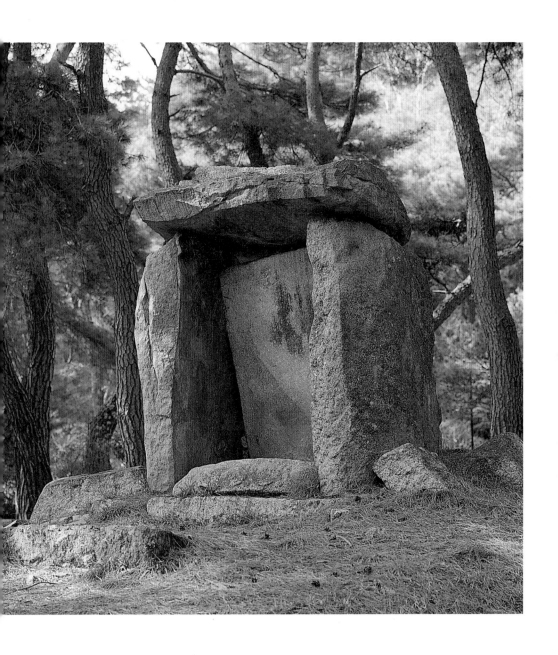

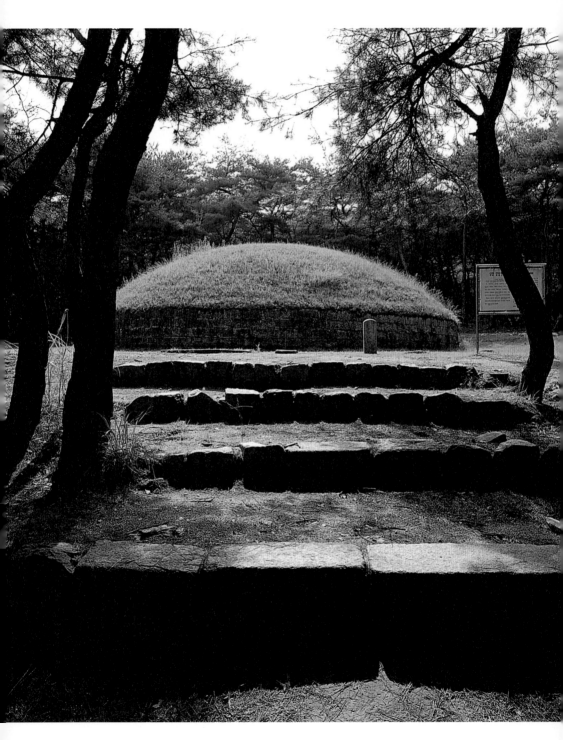

110

I4 헌강왕릉과 정강왕릉

능곡을 사이에 두고 북쪽에 헌강왕릉, 남쪽에 정강왕릉이 있다

동남산 철와곡 입구에는 통일전이 있고, 그 북쪽 골짜기인 능곡을 사이에 두고 북쪽에 헌강왕릉, 남쪽에 정강왕릉이 있다. 능곡 남북의 이들 왕릉이 헌강왕릉·정강왕릉으로 전하는 이유는 『삼국사기』에 "보리사(菩提寺) 동남쪽에 장사지냈다"는 구절이 있기 때문이다. 현재 미륵곡 석조여래좌상이 있는 곳의 절 이름이 보리사이기 때문에 같은 절이라고 보는 것이다. 헌강왕(재위 875~886년)이 신라를 다스릴 때 「처용가」(處容歌)가 지어졌다. 또 그 무렵에는 모두 숯을 사용했기 때문에 서라벌에 밥짓는 시간이 되어도 연기가 보이지 않을 만큼 태평성대를 누렸다.

정강왕(재위 886~887)은 형 헌강왕으로부터 왕위를 물려받았으나 불과 1년 후에 세상을 떠났다.

두 왕릉은 8세기대의 십이지신상이 있는 왕릉과는 비교가 되지 않을 만큼 소략한 모습이다. 그러나 나는 이곳의 왕릉들을 참으로 좋아한다. 전에는 아름드리 송림이 볼만한 삼릉을 자주 찾았다. 삼릉의 송림이야 예나제나 멋있지만 최근에 너무 사람들이 몰려 좀 시끌해진 느낌이다. 이곳 헌강·정강왕릉은 사람들이 오지 않아 좋은 곳이다. 요즘 남산을 찾는 사람들이 부처님만 찾고 옛날에 죽은 신라임금 무덤에는 그다지 흥미를 갖지 않아서 이곳의 소나무는 아직 건재하다. 안개가 조금 남은 아침나절에는 더욱 멋있다. 왕릉의 규모는 작지만, 입지조건은 넓고 우아하다.

헌강왕릉.
봉분 둘레에 1단의 지대석
위에 다듬은 돌로 쌓은
4단의 호석을 둘렀다.
2002. 7. 11. 15:00

111

헌강왕릉

이 능은 봉분 높이 4미터, 지름 15.8미터로 큰 편은 아니다. 봉분 둘레에는 1단의 지대석 위에 가공한 돌로 쌓은 4단의 호석이 있다. 무덤 뒤쪽에는 배수시설의 흔적도 보인다.

　1993년 이 능이 도굴되었다. 일제시대의 극심했던 도굴을 생각하면 첫번째 도굴이 아니었을지도 모른다. 그때 왕릉 내부를 조사했다. 안에는 남북 2.9미터, 동서 2.7미터되는 돌방(石室)이 있고, 돌문, 문지방, 폐쇄석, 무덤길도 아울러 갖추고 있었다.

정강왕릉

정강왕릉은 높이 4미터, 지름 15미터 크기로 무덤의 겉모습도 헌강왕릉과 흡사하다. 다만 헌강왕릉의 호석이 4단인데 이곳에는 2단만 쌓여 있다. 국왕이 불과 1년 만에 세상을 뜨는 바람에 여유가 없었을까?

정강왕릉.
형인 헌강왕에게 왕위를 물려받았으나 1년 뒤에 세상을 떠났다. 봉분 둘레의 호석을 2단만 쌓은 점이 헌강왕릉과 다르다. 2001. 9. 24

십이지신상 | 12지(十二支)를 상징하는 수수인신상(獸首人身像)으로, 중국의 은대(殷代)에 비롯되었다. 12지는 쥐·소·범·토끼·용·뱀·말·양·원숭이·닭·개·돼지의 12동물을 방위와 시간에 대응시킨 것으로, 불교의 약사신앙과 관계된다. 왕릉, 석탑, 부도 등에 조각된 것이 많다.

호석 | 무덤이 무너지거나 쓸려가는 것을 방지하기 위하여 봉분 하단 가장자리에 돌려두른 돌이나 판석.

I5 철와곡 대불두

이 불두는 1959년의 사라호 태풍 때 골짜기에서 발견되었다

헌강왕릉 남쪽 골짜기가 철와곡이다. 요즘에는 이 골짜기를 찾는 사람이 거의 없지만 신라시대에는 그렇지 않았을 것이다. 당시 이 골짜기에는 크기로 남산에서 첫번째를 다투던 대불상이 있었기 때문이다. 국립경주박물관에 옮겨져 있는 철와곡 대불두(大佛頭)는 높이가 1.53미터나 된다. 이 불두는 1959년의 사라호 태풍 때 골짜기에서 발견되었다.

이 불두에 표현된 얼굴은 자못 이색저이다. 눈썹은 보름달 같고 눈의 위아래 시울도 다 조각되어 있다. 머리카락은 소발이며, 미간의 백호(白虎)는 돌출표현되어 있다. 또 코와 입 사이에 있는 인중(人中)과 입술 양쪽에서 턱에 이르는 군턱의 윤곽선도 특징적이다. 코는 꽤 우뚝했을 텐데 많이 깨져나갔다. 눈에, 입가에, 심지어 눈썹에도 조금씩 웃음이 묻어 있는 듯하다.

얼굴은 웃고 있지만 잃어버린 불신(佛身)을 생각하면 마냥 편안하지는 않은 듯하다. 불신은 어디 있을까? 어떻게 생겼을까? 입체불이었을까, 마애불이었을까? 입상이었을까, 좌상이었을까? 수많은 사람들이 철와곡을 더듬었지만 아직 이 불두의 불신을 찾지 못했다. 이 불두도 7등분신의 입상이었다면 그 높이가 10미터는 넘었을 것이고, 좌상이라도 6미터 이상 되는 불상이었을 텐데 그 거대한 몸은 어디에 숨었는지 자태를 내보일 낌새조차 없다.

백호 | 32길상 중의 하나로 부처님의 이마에 난 흰털을 가리킨다. 불상에서 표현할 때에는 보석을 끼우거나 도드라지게 조각한다. 채색을 할 때에는 흰털을 직접 그린다.

남산에서 가장 큰 대불상의 불두가 사라호 태풍 때 철와곡 골짜기에서 발견되었다. 눈, 입가, 눈썹에도 웃음이 묻어나오는 얼굴이다. 국립경주박물관 정원에 있을 때의 모습이다. 1986. 8. 31. 13:35 지금은 새로 지은 미술관 안에 전시되어 있다.

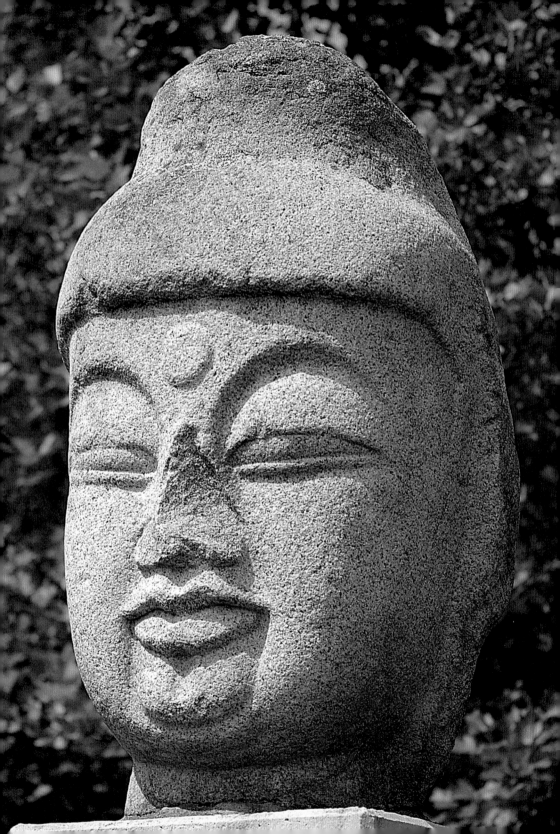

16 최근에 복원된 남산의 탑들

절터에서 탑은 소중하다. 서 있거나 무너져 있거나 소중하다

요즘 남산에는 넘어져 있던 탑이 다시 우뚝 선 곳이 몇 군데 있다. 잠늠곡 · 늠비봉 · 국사곡의 석탑과 용장계 지곡(못골)의 전탑형 석탑이 그것이다.

언젠가 절이 세워질 때 탑이 세워졌고, 또 절이 없어지고도 한참은 더 버티다가 무너졌을 탑들이다. 그렇지만 이 탑재들은 용하게도 절터를 지켜왔고, 또 그곳이 절터였음을 애타게 외치고 있다. 절터에서 탑은 소중하다. 서 있거나 무너져 있거나 소중하다. 목탑이 있다가 불타버린 곳은 절터만 남는다. 그러나 석탑은 다르다. 탑재가 다 없어지지 않는 한 절터를 지킨다.

이들 복원된 탑 옆에 서면 절터에 탑이 있을 때와 없을 때의 차이를 실감하게 된다. 남산에서 무너진 석탑터를 발굴조사하고 없어진 부분을 보충하여 석탑을 복원하는 게 말처럼 쉬울 리 없다. 그렇지만 형편 닿는 대로 남산의 무너진 석탑들을 하나하나 복원하여 절터를 살려보자. 그러면 남산도 나날이 생기 넘치는 자태를 우리 앞에 내보일 것이다.

지곡(못골) 전탑형 삼층석탑

이 탑이 지키던 절터는 용장곡 상류에 있는 산정호수의 동쪽 평탄대지이다. 절터에는 민묘가 있고, 그 뒤쪽의 건물지를 지나면 이 석탑이 솟아 있다. 이 탑은 무너져 있을 때에도 남산에 흔하지 않은 모전탑으로 주목받아왔다. 탑재도 많이 남은 편이어서 최근에 큰 어려움 없이 제자리에 다시 서게 되었다. 전탑을 모방한 석탑의 특

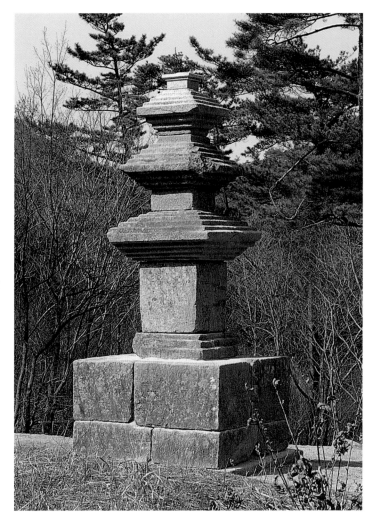

넘어져 있던 것을
국립경주문화재연구소에서
2002년 초에 바로 세운
탑이다. 탑재도 거의
온전하여 큰 어려움없이
제자리에 다시 서게
되었다. 모전석탑의 특징은
옥개석 위쪽 낙수부에도
층단이 있다는 점이다.
2002. 3. 19. 10:00

징은 옥개석 위쪽 낙수부에도 층단이 있다는 점이다. 유사한 탑으
로는 남산리 삼층쌍탑 중의 동탑, 경주 서악동 삼층석탑이 있다.

높이 5.6미터의 제법 시원한 자태다. 전탑형 석탑이라서 탑신에
무게도 있어 보인다. 경주에 이런 소형 전탑형 석탑이 세워진 것은
빨라도 8세기였을 것이다.

모전탑 | 돌로 벽돌탑(전탑)의 겉모습을 모방하여 조성한 탑.

국사곡 삼층석탑

국사곡 높은 곳은 특히 바위 경치가 빼어난 곳이다. 근처에는 고깔바위 · 남산부석 · 상사바위 등 이름이 붙어 있는 바위들이 천태만상으로 늘어서 있다.

지난해 국사곡 고깔바위 남쪽 절터에 새 명물이 생겼다. 절터의 가장 높은 대지에 무너져 있던 삼층석탑이 복원된 것이다. 높이 약 5미터인 이 탑은 단층기단 위에 서 있다. 원래 높은 산에 세우는 탑이라 굳이 2중 기단을 필요로 하지 않았을 것이리라.

풍화된 암반을 파내고 세운 이 탑은 간결 명쾌한 구조를 가지고 있다. 옥개석 받침 수는 모두 4단이고, 각 층의 체감률도 적당하다. 기단의 탱주는 별개의 돌을 사용하였고, 옥개석의 전각(轉角) 양쪽 모서리에는 풍경을 달았던 구멍이 있다. 동쪽 멀리 토함산을 바라보는 곳에 있는 이 석탑은 원래의 부재가 많이 남은 편이어서 큰 무리없이 복원되었다.

체감률 탑의 기단에서부터 상륜부까지 너비와
체적이 줄어드는 비율.

국사곡 고깔바위 남쪽
절터에 무너져 있던
삼층석탑이 복원되었다.
탑의 위치가 높아 전망이
좋고 산 아래에서도
잘 보인다.
2002. 1. 29. 11:30

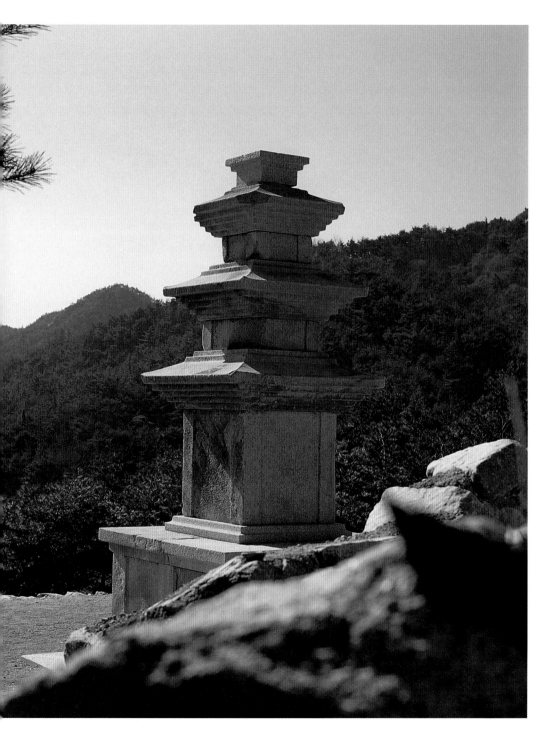

잠늠곡 삼층석탑

잠늠곡에 절을 지은 사람들은 탑을 법당 앞이
아닌 부근에서 가장 높은 곳에 세웠다. 그리
고 이 탑은 어느 때인가 무너졌다. 최근 절터
에서 오른쪽으로 50미터 떨어진 높이 솟은 봉
우리 위에 삼층석탑이 복원되었다. 옥개석 받
침은 모두 4단이다. 이 탑의 기단은 크지 않
다. 한 변 1.5미터에 높이 1미터되는 바위 위
에 자리잡고 있다. 바위 높이까지 합쳐도 탑
의 키는 3.1미터에 불과하다. 탑이 처음 세워
져 상륜부까지 갖추고 있을 때에도 높이가 4
미터를 넘지는 않았을 것이다. 그만큼 작은
탑이다.

　잠늠곡은 몇 년 전 산불에 휩쓸려 거의 모든
초목이 타 죽었다. 지금 이 탑은 1킬로미터나
떨어진 국도에서도 잘 보인다. 작지만 지금은
남산에서 제일 큰 탑이다. 골짜기에 다시 나
무가 우거져 이 탑을 가릴 때까지는.

상륜부 | 탑의 복발 · 앙화 · 보륜 · 보개 ·
수연 · 용차 · 보주 등 윗부분을 일컫는 말.
법륜(法輪)이라고도 한다.

산능선 위 바위 위에 세운
아담한 삼층석탑이다.
바위높이까지 합쳐도
3.1미터에 불과한 탑이다.
탑이 놓인 위치가 전망이
좋고 산아래 마을에서도
잘 보인다.
2002. 2. 5. 16:50

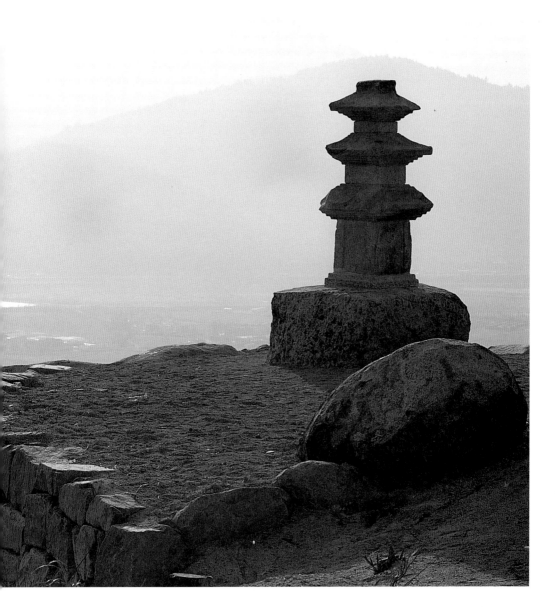

늠비봉 오층석탑

포석정에서 남산관광도로를 따라 1.2킬로미터쯤 걸어올라가면 오른쪽에 온통 바위로 이루어진 잘생긴 봉우리가 있다. 신라 사람들은 이 봉우리를 그냥 두지 않았다. 자연암반 위에 경주에서는 흔치 않은 오층석탑을 세웠다. 이 탑은 옥개석을 여러 매의 돌로 짜맞추어 세운 것이다. 옥개석 낙수면 모서리에는 귀마루가 높게 새겨져 있다. 그래서 전체적으로 목탑의 분위기를 물씬 자아낸다.

탑재가 사방으로 흩어져 있던 이 탑도 최근에 복원되어 늠비봉 높은 자태를 더 높아 보이게 한다. 이 탑이나 용장사탑이나 잠늠곡탑이나 모두 높은 봉우리에 자리잡아 산 전체를 수미단으로 삼았다.

안타깝게도 이 탑에는 신재(新材)가 너무 많이 섞여 있다. 그 때문에 성질 급한 우리는 이번에 새로 끼워넣은 새하얀 화강암 위에 언제 이끼가 피어 이 탑이 고적(古蹟)답게 보일까 하고 조바심을 낸다.

귀마루 │ 추녀 위쪽 네 모퉁이에 있는 마루. 우동(隅棟).
수미단 │ 불교에서 소우주(小宇宙)의 중심이 된다고 상상해온 산,
　　　　즉 수미산을 간략화시킨 불단(佛壇). 수미산은 하늘에 닿아
　　　　있으며, 사천왕이 동서남북을 지킨다고 한다.

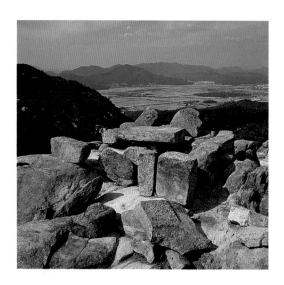

늠비봉 오층석탑이
복원되기 전 탑재가
사방으로 흩어져 있던
모습.
2000. 10. 16. 13:40

옆 │ 늠비봉 오층석탑의
복원된 모습. 2002년
2월에 복원된 이 탑에는
안타깝게도 신재가 너무
많이 섞여 있다.
새하얀 화강암에 이끼가
피어 예스러움이 살아나는
날 바위산 늠비봉을
수미단삼아 우뚝 솟은
오층석탑의 위용이
장관이리라.
2002. 2. 24. 12:15

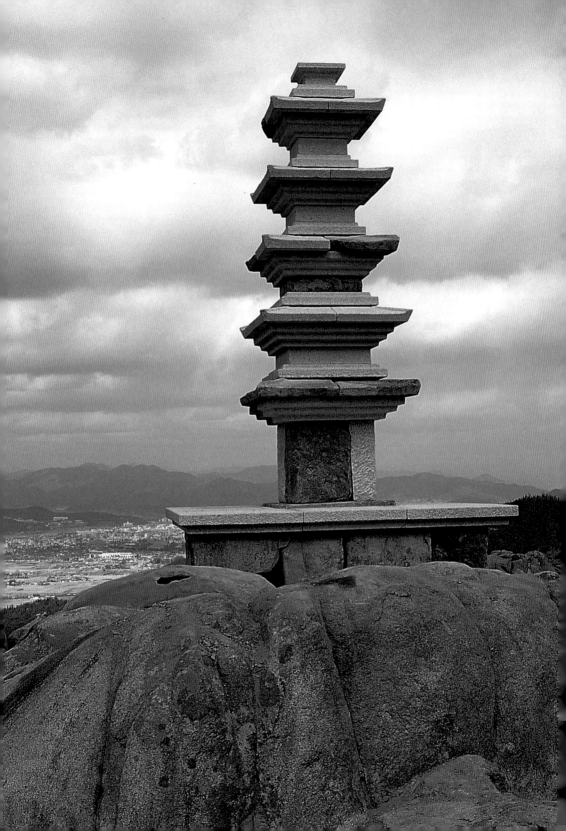

I7 지암곡 근세 민간신앙 조각

이들 마애불도 남산의 부처님 가족에 포함되는 것이 당연하다

남산의 지바위와 국사곡, 탑곡에는 근세에 조각된 것으로 보이는 마애불이 있다. 남산은 우리나라에서 석불이 가장 많은 곳인데 무엇이 부족하여 또 불상을 조각하였을까? 옛 부처님의 모습이 마음에 들지 않았을까?

탁자바위에서 동쪽으로 내려가면 곧 큰지바위(地嚴)를 만난다. 큰지바위의 넓은 면은 너비가 약 10미터, 높이가 7미터 정도인데, 이곳 중앙 하부에 자못 이채로운 모습의 마애불이 새겨져 있다. 무릎너비 120센티미터, 전체 높이 160센티미터 크기인 이 좌상은 대좌를 갖추지 못하였다. 눈은 가늘고 코가 짧으니 인중이 길어 보이고, 입은 음각에 가깝게 표현되었다.

목에는 삼도가 아주 뚜렷하고, 옷주름은 양어깨에서 U자형으로 내려와 있다. 이 옷주름은 다리에까지 걸쳐 있다. 따라서 이 불상은 얼굴, 목, 두 손을 빼고는 모두 옷주름에 덮여 있다. 옷이 얇아 보이는 것은 용장사터 마애여래좌상을 많이 닮았다.

이 불상의 손은 정말 작다. 항마촉지인을 하고 있지만 손이 너무 작아서 얼른 눈에 띄지 않을 정도다. 광배무늬도 색다르다. 겹친 동심원 무늬가 반복되어 있다. 거기에다 아래쪽 가운데의 동그라미 안에 새겨진 '卍' 자도 재미있다.

이제는 국립공원인 남산의 바위에 마음대로 조각할 수 없다. 따라서 이들 근세 불상도 최소한 몇십 년 이전에 제작되었던 것이 틀림없다.

남산에 있는 근세 마애불은 남산과 부처님을 신앙해왔던 사람들의 집념이 어느 시기에만 국한된 것이 아니라는 점을 여실히 증명해주고 있다. 따라서 이들 마애불도 남산의 부처님 가족에 포함되

큰지바위 중앙 아래쪽에 자못 이채로운 모습을 띤 높이 160센티미터의 조그만 좌불상이 새겨져 있다. 숲속에 있어 하루종일 그늘이 드리우기 쉽다. 가끔 나무 사이로 빛이 들어올 때 제모습을 볼 수 있다.
2000. 10. 18. 10:30

124

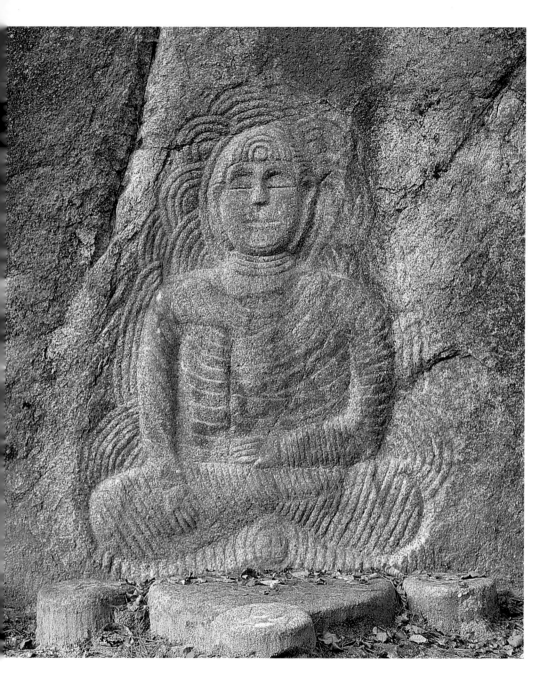

는 것이 당연하다는 생각이 든다. 그래야 1천 년 뒤의 우리 자손들
은 경주 남산의 불적이 1,500년이라는 장구한 세월을 거치면서 이
룩된 것이라고 자랑할 수 있다.

18 서출지와 이요당

서출지라는 이름은 '글이 나온 못'이란 뜻이다

통일전 넓은 주차장 남쪽 끝에서 안마을로 들어가면 연꽃 가득한 서출지가 있다. 이 연못은 1,500살이 넘었으니 정말 나이가 많다. 서출지라는 이름은 '글이 나온 못'이란 뜻이다.

신라 21대 소지왕이 즉위한 지 10년 되던 해(488년) 정월 15일에 일어난 일이다. 임금이 신하들과 함께 천천정(天泉亭)으로 행차하였다. 이때 임금은 까마귀의 도움으로 "뜯어보면 두 사람이 죽고, 그렇지 않으면 한 사람이 죽는다"라는 글을 손에 넣게 된다. 임금은 두 명 죽는 것보다는 한 명이 죽는 게 낫다고 편하게 생각하는데, 나라의 길흉을 살피는 일관이 두 사람은 보통사람이고 한 사람은 임금을 가리킨다고 해석한다. 이에 임금이 내용을 본즉 "거문고갑을 쏘라"(射琴匣)라는 간단한 사연이 적혀 있었다. 마침내 임금이 왕비의 침실에 있는 거문고갑을 향해 화살을 날리자 그 속에서 피가 흘러나왔고, 왕실에서 불공을 올리는 승려가 죽어 있었다. 그 승려는 왕비와 짜고 임금을 해치려고 숨어 있었던 것이다. 그래서 결국 승려와 왕비 두 사람이 죽었다. 이때부터 정월 보름날을 오기일(烏忌日)로 정하고 제사를 지냈다. 그리고 오곡밥을 까마귀 먹으라고 담 위에 조금씩 얹어주게 되었다.

이 전설은 신라에 불교가 공인(법흥왕 15년, 528년)되기 전에 이미 불교가 상당히 포교되었음을 말해주는 사료로 곧잘 인용된다. 사실이 그랬을 것이다. 어떻게 자생종교도 아닌 외래종교가 하루아침에 이차돈의 순교만으로 공인될 수 있었겠는가?

지금 서출지에는 ㄱ자 모양을 한 이요당(二樂堂)이 있다. 이요는 요산요수(樂山樂水 : 산수를 즐김)를 줄인 말이다. 산은 남산을, 수는 서출지를 의미한다.

서출지에 연꽃이 한창 피어나는 여름날. 연꽃 향기가 이요당에도 가득 넘친다. 이요당은 ㄱ자 모양의 정자로 누마루에 앉아 연꽃을 완상할 수 있다.
2002. 7. 11. 14:50

뒤 | 서출지 둘레에서 늙은 배롱나무들이 한여름 동안 백일홍을 피워낸다. 못 안에는 연꽃이 만개하고 이요당 뒤로 남산의 연봉이 펼쳐진다. 갈길 바쁜 구름들도 남산자락에 발목잡혀 멋진 풍경화를 그려낸다.
2001. 8. 1. 10:20

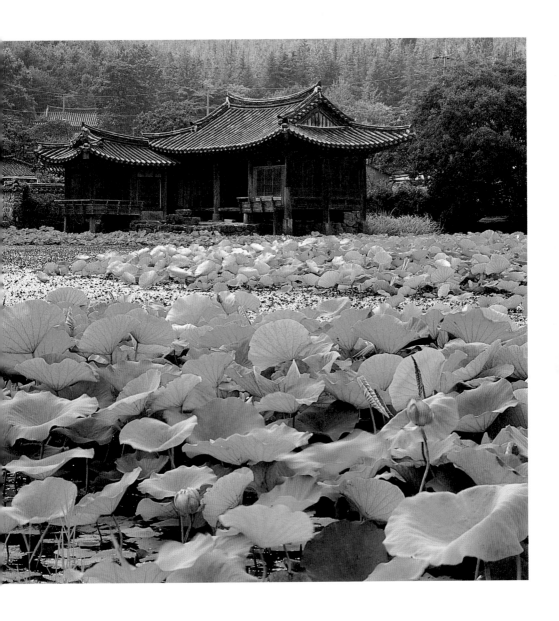

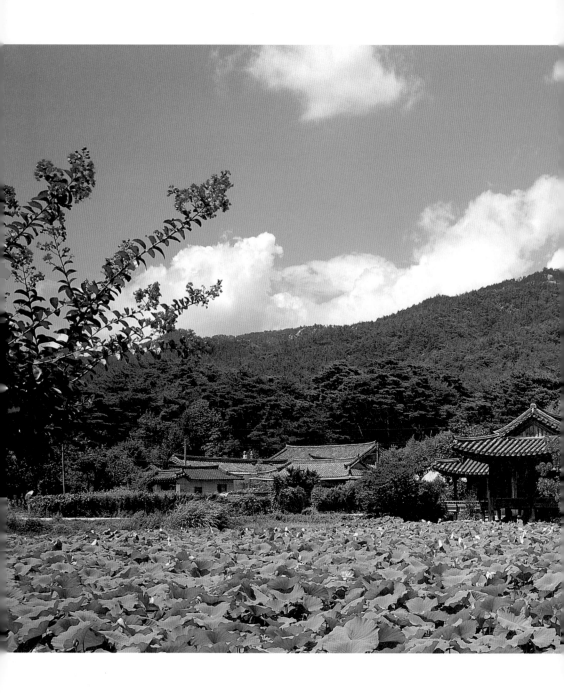

I9 남산리 삼층쌍탑

신라에 쌍탑식 가람배치가 유행한 뒤에 조성된 탑은 거의 형태가 같은 쌍탑이다

통일전 남쪽마을이 탑마을이다. 석탑이 2기나 있으니 마을 이름에 걸맞다. 쌍탑이라고 하지만 모양은 같지 않다. 동탑은 전탑을 모방한 전탑형 석탑이고, 서탑은 일반형 석탑이지만 상층기단에 팔부신중상(八部神衆像)이 새겨져 있다. 전탑형 석탑의 가장 큰 특징은 기단과 옥개석 낙수면에서 찾아볼 수 있다. 전탑형 석탑의 기단은 8매의 큰 돌을 조금씩 어긋나게 쌓아 기초를 튼튼하게 다졌다. 또 전탑을 모방한 것이기 때문에 옥개석 낙수면이 경사면이 아니고 계단 모양, 즉 벽돌탑의 지붕 윗면과 같이 조성된다. 21미터 간격을 두고 마주하고 있는 서탑의 상층기단에는 유려한 솜씨로 조각된 팔부신중이 한 면에 2구씩 배치되어 있다. 경주 남산에서 십이지신을 새긴 탑은 아직 발견되지 않았다. 하지만 이 탑처럼 팔부신중을 새겼던 탑은 창림사와 사제사에도 있었다.

　신라에 쌍탑식 가람배치가 유행한 뒤 조성된 탑은 거의 예외없이 형태가 같은 쌍탑인데, 이곳 남산리 삼층석탑은 두 탑의 모습이 너무 다르다. 높이도 동탑이 7.04미터, 서탑이 5.85미터로 차이가 크다. 불국사의 다보탑·석가탑만큼은 아니더라도 많이 다르다. 불국사의 탑은 다보탑·석가탑이라는 탑 이름이 있다. 우리가 불국사탑의 이름을 알게 된 것은 무슨 엄청난 연구결과에 힘입은 것이 아니다. 불국사에 전해오는 문헌에 분명히 밝혀져 있기 때문이다. 이 탑들도 불국사의 경우처럼 다보탑·석가탑이나, 예를 들면 문수탑·보현탑 같은 이름이 있었을 터인데……. 고(故) 윤경렬 선생은 이곳을 염불사(念佛師)가 머물렀다는 양피사터로 비정하였다.

팔부신중상 ┃ 다신교 사회였던 고대 인도의 재래신들이 불교에
　　　　　　포용되면서 부처님의 교화를 받아 불법을 수호하게 된
　　　　　　여덟 외호선신(外護善神)들로 건달바, 아수라, 야차,
　　　　　　용, 긴나라, 마후라가, 천, 가루라를 합쳐 일컫는 말.

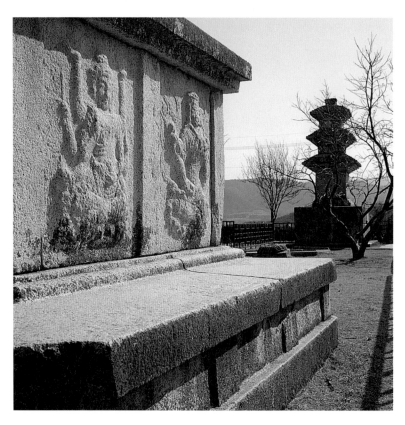

앞 | 동탑은 전탑형
석탑이고 서탑은 일반형
삼층석탑이다.
서탑의 상층기단에는
팔부산중이 조각되어
있다. 가을 아침 안개가
걷힐 무렵 남산을 배경으로
본 모습이다.
2002. 11. 6. 08:00

남산리 삼층석탑의 서탑
상층기단에는 각면에
2구씩 팔부신중이
유려하게 조각되어 있다.
1995. 4. 7. 09:10

옆 | 서탑 상층기단의 서면
왼쪽에 새겨진
팔부신중이다.
부드러우면서도 힘이
넘치는 조각솜씨를
보여준다.

20 남산의 지석묘

선사유적은 남산의 역사를 저 옛날로 이끈다

남산은 골짜기 안쪽으로 들어서면 경사가 가파르다. 바위산이라서
아름드리 나무가 자라기도 어렵다. 골짜기 입구 부분은 안쪽에서
흘러내려온 토사가 쌓여 선상지(扇狀地)를 이루고 있다. 선사시대
사람들은 이런 선상지나 산 끝자락을 좋아했나 보다. 이런 까닭에
남산의 선사유적지는 대개 산 아래쪽에 있다. 그런 선사유적이 남
산의 역사를 위로 끌어올리면서, 얼마나 오랫동안 남산 주변의 사
람들이 남산과 친하였는지를 말해준다.

　남산 주변에는 오산곡 외에 천관사터 동남쪽이나 백운대마을 인
근에도 지석묘가 더러 있었다. 그러나 지금은 세월에 밀려──대개
농사짓기에 불편해서 없애버렸을 것이다──남은 지석묘가 거의 없
다. 남산 주변을 정밀조사한다면 청동기시대의 대규모 주거유적은
어렵지 않게 찾아낼 수 있을 것이다. 그렇지만 남산은 어디까지나
'불적(佛蹟)의 산'이고, 부처님이 너무 세기 때문에 다른 유적은 매
우 섭섭한 대우를 받고 있다. 빛이 강하면 반대편의 어둠은 더 짙은
법이라고 했던가. 경주에 비치는 신라의 빛이 너무 강해서 선사유
적이나 고려·조선시대의 유적이 조금은 안쓰럽기도 하다.

오산곡 오름길 왼쪽에 있는
남방식 고인돌.
2002. 4. 3. 11:00

오산곡 지석묘

탑마을 남산리 삼층석탑에서 오산곡으로 가는 지름길을 택하면 낮
은 언덕을 넘게 된다. 이 언덕에는 청동기시대의 돌무덤인 고인돌이
꽤 많이 있었다. 그런데 지금은 5~6기 밖에 보이지 않는다. 그 중
에는 남방식고인돌이지만 덮개돌 모서리 아래에 지석이 뚜렷이 보
이는 것도 있다.

21 오산곡 마애여래상

높이가 5미터 가량 되는 바위에 '큰 바위얼굴'이 새겨져 있다

오산곡에서 시작되는 비포장 관광도로를 따라 200미터쯤 올라간 곳에서 동남쪽 산등성이를 올려다보면 높이가 5미터 가량 되는 바위가 비석처럼 서 있다. 여기에 '큰 바위얼굴'이 새겨져 있다. 그 얼굴은 부처님 얼굴이다. 손도 발도 옷도 다 잃어버린 불상이다. 얼굴이 둥글고 코도 둥글다. 입술은 두터운데 굳게 입을 다물고 있다. 귀는 아무렇게나 손 가는 대로 조각해놓은 것 같다.

언제쯤 만들어졌을까? 단서가 될 수 있는 것은 불룩하게 표현된 눈두덩뿐이다. 이 기법은 경주 남산의 삼국시대 불상, 즉 장창곡 삼존불, 불곡 감실불상 등에서 볼 수 있다. 그만큼 나이 많은 불상이다. 산벼랑에서 서북쪽을 내려다보고 있는 이 불상은 어떤 염원을 안고 있을까?

사람들은 이 불상을 두고 서투른 조각솜씨에 친근감을 느낀다고 말한다. 오늘날 산업사회에서 빡빡한 삶을 사는 우리가 이 불상의 얼굴을 보면서 무한한 친근감이나 인간미를 느낀다고 해서 조금도 이상할 것은 없다. 그러나 신라 당시의 조각가가 이 불상을 조각하면서 21세기의 후손들 마음에 들도록 일부러 치졸하게 조각했을 이유도 전혀 없다.

우뚝 솟은 바위
서북쪽면에 새겨놓아
하지 무렵 오후 5시경
햇빛이 비스듬히 비추어줄
때 제모습을 드러낸다.
2002. 5. 28. 17:00

22 개선사터와 약사여래입상

오산곡 마애여래상에서 관광도로 건너편 계곡을 250미터쯤 올라가면 두 여울이 합류되는 곳이 있는데, 두 여울 사이에 솟아 있는 봉우리에 개선사가 있었다. 개선사는 오랫동안 법등이 이어졌던 절이다. 경주읍지에 의하면 17세기까지도 '대승암'이라는 이름으로 명맥을 이어왔다.

국립경주박물관에는 개선사에서 발견된 약사여래입상이 전시되어 있다. 전체 높이가 167센티미터이니까, 신라 당시의 등신불(等身佛)이라고 보아도 될까? 세로로 긴 장방형의 화강암 판석에 5~6센티미터 높이로 부조된 것이다. 얼굴은 네모나 보이고 입술은 두툼하여 의지하고 싶은 얼굴이다. 어깨는 넓고 머리는 소발이다. 옷주름은 왼쪽 어깨에만 걸쳐져 있고, 오른손은 가슴에 두고 왼손은 약호를 들고 있다. 옷주름은 밑으로 내려오면서 U자형이 반복되지만 좌우대칭형이다. 두 발은 양쪽으로 벌어져 있다. 어린아이들의 그림 같다. 발은 작게 표현되어 있다. 더 조각할 면이 없었던 탓이다.

이 약사여래상이 새겨진 판석 두께는 20~24센티미터인데 뒷면에도 어느 정도 마무리 손질이 되어 있다. 그렇다면 이 불상은 어떤 위치에 봉안되었을까? 만약 개선사터가 발굴조사된다면 가장 먼저 해명되어야 할 숙제다.

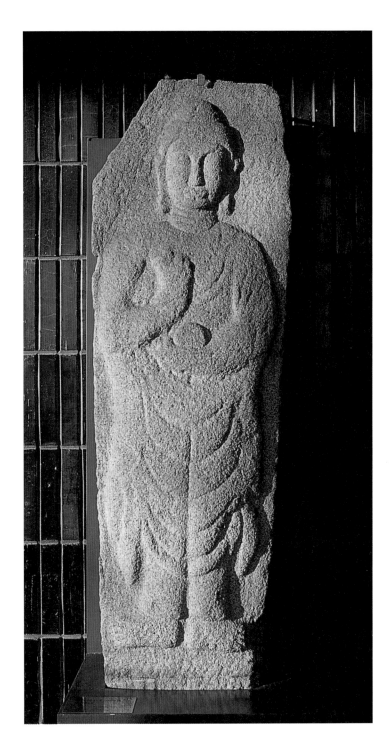

국립경주박물관 2층
회랑에 전시되어 있는
모습이다. 늦가을 저녁
무렵이면 햇빛이
약사여래입상의 모습을
보여준다.
2000. 11. 18. 16:35

23 승소곡 삼층석탑

사천왕이 새겨져 있으니 이 탑은 수미세계를 축소한 것일 게다

칠불암 가는 길에 오른쪽으로 보이는 짧은 골짜기가 승소곡이다. 이 골짜기를 400여 미터 올라가면 거의 끝에 이르고, 바위로 둘러싸인 아늑한 절터가 남북으로 나누어져 있다. 이 중 남쪽 절터에 예쁜 탑이 있었다. 그 탑은 일제시대였던 1941년 경주박물관으로 옮겨져, 지금은 정원의 언덕 위에서 소나무와 벗하고 지낸다. 삼층 옥개석까지의 높이가 3.61미터 밖에 안 되는 이 탑은 신라의 전형석탑에서는 찾아보기 어려운 장식을 가지고 있다. 기단과 1층 옥신에 새겨져 있는 안상(眼象)과 1층의 사천왕상이 그것이다.

사천왕이 새겨져 있으니 이 탑은 수미세계를 축소한 것일 게다. 승소곡 석탑 사천왕상의 발밑에는 응당 조각되어 있어야 할 악귀(惡鬼)가 없다. 좁은 옥신 사면에 그것도 서 있는 사천왕상을 조각하자니 면이 모자랐던 탓일까? 그렇게 보니 키도 좀 작아 보이고, 힘이 넘치는 조각은 아닌 것 같다.

이 석탑이 경주박물관으로 옮겨진 뒤 승소곡을 찾았던 사람이 과연 몇이나 될까? 이 탑을 제자리에 옮겨 복원하면 남산이 더욱 빛나고 승소곡에 인적도 잦아질 텐데⋯⋯.

승소곡 삼층석탑. 승소곡 절터를 떠나 국립경주박물관 성원 언덕 위에 있다. 기단에는 안상이 새겨지고 1층 옥신에는 안상 안에 사천왕상을 새겨놓았다. 1996. 11. 18. 13:30

사천왕상 │ 우주의 사방을 지키는 불교의 수호신
(동방의 지국천, 서방의 광목천,
남방의 증장천, 북방의 다문천)을 조각한 상

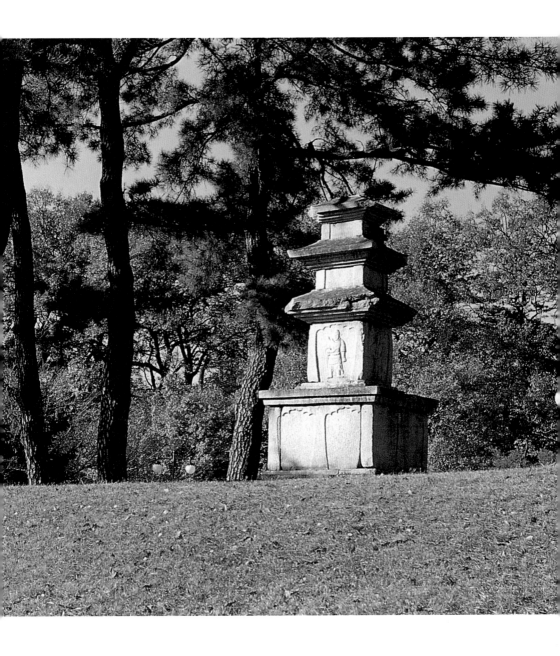

24 천동곡 천동탑

천동이라면 1천 개의 동굴이고, 그것은 곧 감실을 뜻한다

천동곡 가파른 길을 거의 끝까지 올라가면 축대로 조성한 절터가 있다. 절터에는 선방터와 디딜방아터가 남아 있어 눈길을 끄는데, 색다른 탑이 2기나 있어서 매우 이채롭다. 높이 2미터, 너비가 60센티미터 정도인 서탑은 제자리에 서 있고, 동탑은 깨진 채 넘어져 있다. 이 탑은 우리 머릿속에 남아 있는 그런 탑이 아니다. 키 큰 돌기둥에 지름 15센티미터, 깊이 6.5센티미터 가량 되는 구멍이 한 탑에 100여 개씩 패여 있다. 우리는 이 탑을 천동탑이라고 부른다. 천동이라면 1천 개의 동굴이고, 그것은 곧 감실을 뜻한다. 그렇다면 정말 작아도 너무 작은 감실이다. 통일신라 이후에 유행하였다는 천불천탑에 대한 신앙을 이렇게 축소시켜 표현하였던 것일까?

천동곡 천동탑 중 서탑. 높이 2미터밖에 안 되는 돌기둥에 작은 구멍이 100여 개 패여 있다. 2000. 10. 20. 11:00

25 남산의 폐탑

서 있으면 석탑이고, 무너져 있으면 폐탑이다

북명사터의 폐탑.
경주시 내남면 명계리.
2002. 4. 2. 13:30

남산권역에는 폐탑을 포함하여 모두 64기의 석탑이 조사되어 있다. 서 있는 탑도 있고, 무너진 탑도 있다. 무너진 탑 중에는 석재가 제대로 남아 있는 것도 있고, 탑재 1~2개만 제자리를 맴돌고 있는 것도 있다. 탑의 팔자는 참으로 무상하다. 서 있으면 석탑이고, 무너져 있으면 폐탑이다. 폐탑도 일으켜세우면 석탑이 된다. 우리나라의 석조문화재 중에서 그 수가 가장 많은 것이 석탑이다. 그래서 우리나라는 '석탑의 나라' 다. 그러나 신라 사람들이 이루고자 하였던 불국토, 남산에 '서 있는 탑'이 너무 적다.

남산의 바위에 새겨져 있는 마애불은 많이 남았다. 석불은 조금 남았다. 무너지기 쉬운 석탑은 거의 다 무너졌다. 더 약한 석등은 깨져서 흩어졌다. 이 폐탑들을 잘 조사하여 다시 세우면 남산 복원에 한 걸음 성큼 다가갈 수 있을 텐데.

남산의 탑들은 대개 8~9세기에 건립된 것이어서 감은사탑같이 큰 탑은 찾기 어렵다. 그렇지만 남산에 7세기대의 불상은 있다. 그렇다면 그 시기의 절에는 목탑이 그림처럼 솟아 있었을까?

143

남리절터 폐탑

탑마을 남쪽 봉구곡 입구 밭에 2기의 석탑이 무너져 있다. 이곳에 있던 절이 바로 염불스님이 있던 염불사(念佛寺)라고 전해진다. 동탑지에는 탑재가 몇 개 남아 있지 않지만, 서탑지에는 훨씬 많은 부재가 남아 있어 상하층 기단석과 1·2·3층 중간석 석탑재와 2·3층 옥개석이 보인다. 이 탑을 복원하면 높이가 5.45미터(상륜부 제외) 가량 될 것이라 한다.

 이곳의 쌍탑은 이산가족이다. 동탑의 부재는 불국사역 앞 로터리에 있는 삼층석탑을 세울 때 거의 다 가져가버렸다. 그러나 그 탑도 이곳 동탑의 부재에서 모자라는 것을 도지동의 이거사(移車寺)터 폐탑에서 옮겨와 조립하였다고 하니 온전한 탑이라 할 수 없다.

남리절터 동탑의 탑재에 이거사 폐탑의 부재를 더하여 조립한 불국사역 앞 로터리에 있는 삼층석탑. 2002. 4. 3. 09:30

옆 | 남리절터 서탑의 부재들. 이 탑을 복원하면 높이 5.45미터쯤 될 것이다. 이곳에 있던 절이 염불스님이 있던 염불사로 전해진다. 2002. 4. 3. 11:40

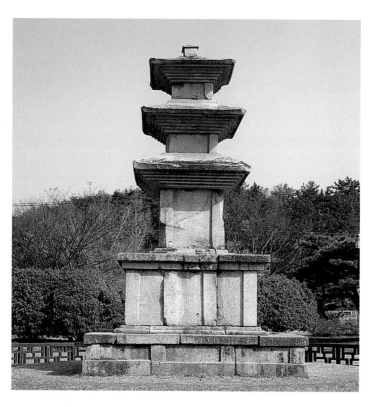

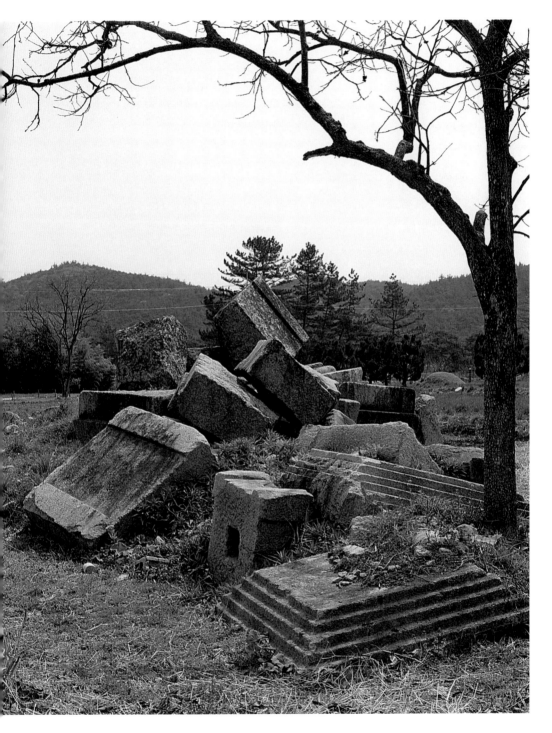

별천룡곡 절터 폐탑

백운대 마을에서 오가리고개 쪽으로 2킬로미터쯤 가서 개울을 건너면 별천룡곡이다. 여기에서 300미터쯤 더 걸어가면 산비탈에 걸쳐있는 절터를 만난다. 이곳에 무너진 석탑이 2기나 있다. 한 탑은 금당지라고 생각되는 건물터 앞에 있고, 다른 탑은 그 아래 계곡에 1·2·3층 옥개석이 땅에 묻힌 채 흩어져 있다. 이처럼 옥개석이 다 남아 있는 탑은 비교적 쉽게 복원될 수 있을 것 같다. 탑 부재들의 크기를 보면 보통 크기의 석탑, 즉 높이 4.5미터 정도 되는 탑이었다. 이 절터에는 기둥자리가 양각으로 새겨진 주춧돌도 있다. 또 석탑에서 아래쪽으로 50미터쯤 떨어진 곳에는 돌난간 토막도 보인다. 그러므로 탑과 법당은 돌축대로 조성된 대지 위에 그렇게 크지도 작지도 않은 모습으로 세워졌던 것임을 알 수 있다. 이 탑재들도 빨리 제자리에 다시 서 있고 싶다는 몸짓을 멈출 줄 모른다.

남산에서도 가장 한적한 곳인 별천룡곡의 산비탈에 절터가 있다. 이 탑재는 금당터 앞에 있는 옥개석이다.
2002. 4. 2. 11:40

26 칠불암

봉화곡 칠불암을 갔다오면 참 많이 걸었다는 생각이 든다

누구라도 봉화곡 칠불암을 갔다오면 참 많이 걸었다는 생각이 든다. 골짜기 입구에서부터 끝없이 완만하게 경사진 길을 오르다가 끝에 가서 가쁜 숨을 몰아쉬게 하는 계단길이 있기 때문이다.

칠불암은 큰 불적이다. 우리가 칠불(七佛)과 마주하기 전에 올라야 하는 계단길 양쪽에도 건물터가 있고, 간혹 나오는 기와무늬도 화려하다.

이곳에는 감은사 석탑처럼 옥개석을 4매로 조립하였던 부재도 남아 있다. 큰 탑이 있었던 것이 틀림없다. 칠불암 뒤의 천길 낭떠러지에 새겨진 신선암 마애보살좌상도 신라 때는 같은 사역(寺域) 안에 있었다고 보아야 하지 않을까? 이 깊은 산중에 축대를 쌓아 절을 짓고, 정성을 다하여 도량을 이룩하는 일은 정말 힘들었을 것이다. 따라서 이 절을 조성한 주체가 민간은 아니었을 것이라는 생각이 든다.

칠불이 있는 앞에는 축대를 쌓아 조성한 남북 9.1미터, 동서 4.8미터, 높이 2.1미터의 건물터가 조성되어 있다. 사방불 위쪽과 이 축대 곳곳에 기둥자리가 있다. 이 칠불은 모두 건물 안에 있었던 것이다. 불상 앞쪽 넓이가 13평 남짓한 건물. 실제는 삼존불 뒤쪽에도 기둥자리가 있으므로 총면적은 20평 정도였을 것이다. 하지만 이처럼 깊은 산에 지어진 20평 정도의 목조건물을 작다고 할 수 있을까? 그것도 기와에 기둥에 천장에 모든 장엄이 가해졌다면 그것은 작지만 거대한 건물이었다.

칠불암 조각이 조성된 시기에 대해서는 8세기 설이 많은 편이

칠불암 출토
금강반야바라밀경 석편.
길이 18.8센티미터.
국립경주박물관

147

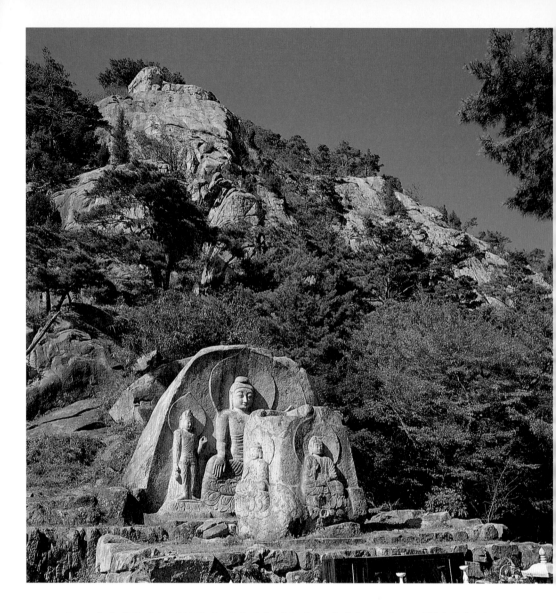

다. 그러나 칠불암은 삼국통일 직전이나 직후에 조성되었다. 삼도(三道) 없는 불상은 고식불상이다. 또 양쪽 협시보살이 본존을 향하고자 하는 자세가 자연스럽지 못한 것은 신라조각의 전성기를 지난 모습이 아니라 조각기술이 모자라던 시기의 작품이라는 것을 강하게 나타내고 있다.

또 이곳에서는 680년경에 제작된 기와들이 간혹 출토된다. 따라

칠불암 뒤 절벽 위 맨꼭대기에 우뚝 솟은 바위 원편에 신선암 마애보살상이 있다.
2002. 11. 10. 11:45

148

칠불암 본존불 항마촉지인.
1983. 4. 30. 10:40

뒤 | 칠불암 마애삼존불과
사방불.
2000. 9. 20. 10:30

서 칠불암의 조성시기를 짐작하는 데는 큰 문제가 없다.

한편 칠불암에서는 간혹 납석에 불경을 정성스럽게 새긴 경석(經
石: 경전을 새긴 석판)도 출토되어 이 절이 가지고 있던 자산의 다
양함을 짐작하게 한다.

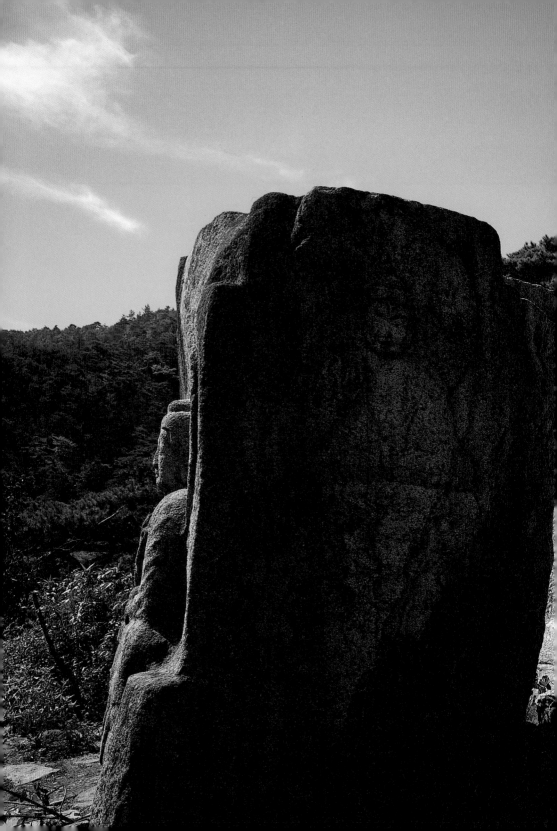

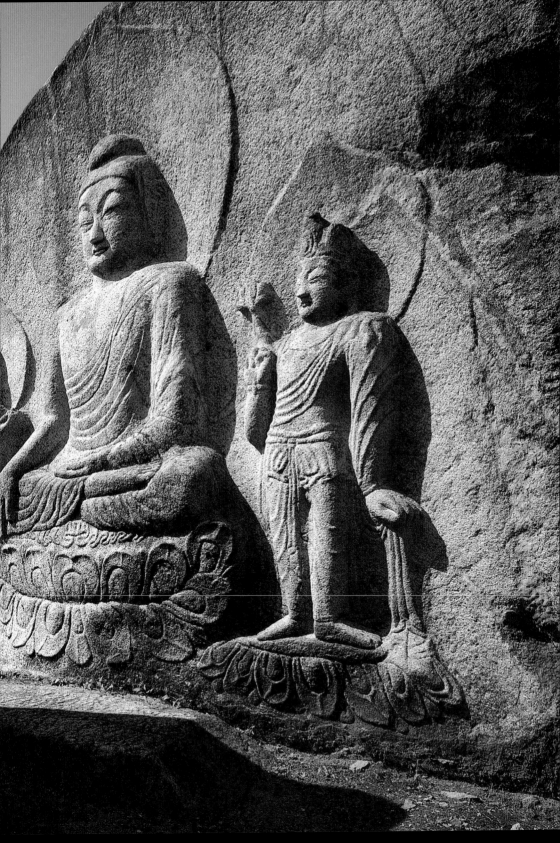

마애삼존불

둥근 바위를 반토막낸 것 같은 바위면에 삼존이 조각되어 있다. 마주하는 순간 올라오길 잘했다는 생각이 든다. 높이 5미터, 너비 8미터나 되는 바위면에 입체불을 방불케하는 삼존불(본존 높이 2.7미터, 협시보살 높이 2.1미터)이 허술한 구석없이 꼼꼼하게 부조되어 있다. 본존불은 상하 두 겹 연꽃 위에 결가부좌한 좌상이다. 당당한 어깨와 항마촉지인을 한 손, 조금 치켜올라간 두 눈, 삭발한 머리와 큼직한 육계, 뚜렷한 아래 눈시울 등이 이 본존불의 특징이다.

오른쪽 협시보살은 복련 위에 서 있다. 오른손은 정병을, 왼손은 엄지와 중지를 집어 설법하고 있다. 왼쪽 협시보살도 복련 위에 선 자세다. 오른손으로 연꽃송이를 들고 왼손은 천의(天衣) 자락을 쥐고 있는 모습이다. 두 협시보살 모두 보관을 쓰고 있지만, 관세음보살의 표지인 화불(化佛)은 보이지 않는다. 그래서 우리는 칠불암 삼존불을 석가삼존으로 생각해도 될 것 같다. 조금이라도 본존을 향하고자 하는 양쪽 보살의 움직임이 집요하다. 삼존의 얼굴로, 가슴으로, 손으로 향했던 우리들의 눈길을 다시 한번 위로 향하게 하는 큼직한 보주형두광(寶珠形頭光)도 새삼스럽다. 신광(身光)을 조각하지 않아 두광이 더욱 돋보인다.

이처럼 큰 바위면을 다듬고 거기에 입체불과 비슷한 높이로 조각하는 것은 오히려 3구의 입체불을 조각하는 것보다 더 힘들었을지 모른다. 왜냐하면 삼존불 주위를 다 깎아내야 하니까. 이 삼존불을 조각하는 데는 상상하기 힘든 공력이 들었을 것이다. 조각 곳곳에 미숙한 솜씨는 보이지만, 허술하거나 게으름을 피운 흔적은 없다. 삼존불의 기상은 당당하고 자신감이 넘친다. 빛나는 시기에 정성을 다하여 조각하고, 사방불석주를 세우고, 목조전실을 지어 불세계를 구현하였다. 그래서 지금은 거의 모든 것이 없어지고 석불만 남았지만, 거기에는 숨길 수 없는 자신감이 진하게 배어 있다.

칠불암사방불과
마애삼존불.
2001. 5. 20. 11:40

152

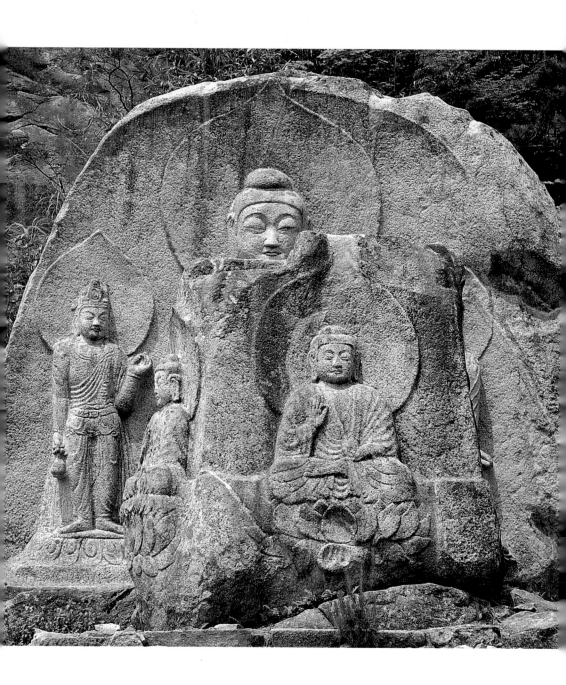

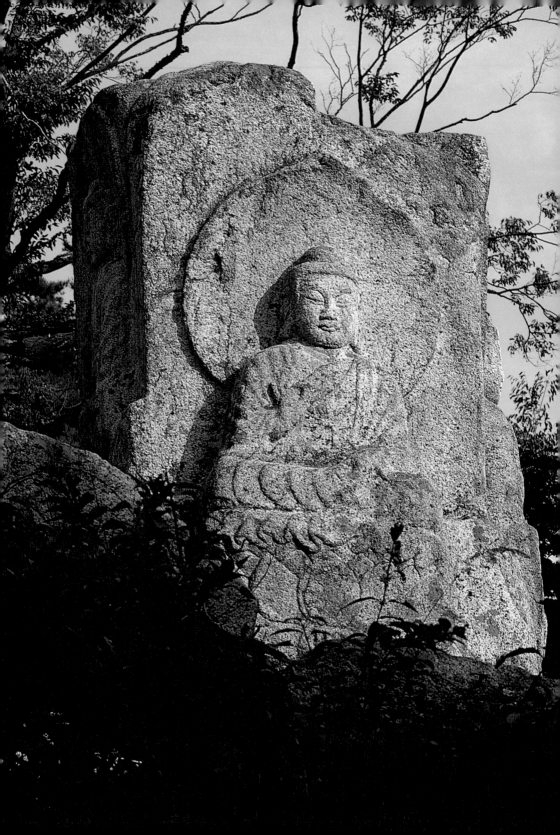

칠불암 사방불

삼존불 바로 앞에 네모난 바위가 있다. 이곳 사면에 사방불이 새겨져 있다. 사방불에서 보통 동쪽에 약사여래상, 서쪽에 아미타여래상이 있는 것은 쉽게 알 수 있지만, 남쪽과 북쪽의 여래상은 경전에 따라 다르다. 이 사방불은 모두 보주형두광과 큼직한 육계, 소발, 경건한 얼굴을 갖추고 있다. 방형석주이기는 하지만 방향에 따라 크기가 달라, 불상의 높이도 140~210센티미터로 다양하다.

또한 북면 여래상은 조각할 면이 좁아 몸체도 작고, 얼굴도 다른 상이 통통한 편에 비하여 매우 갸름한 편이다. 동·남·북면 여래상이 다 불신과 대좌가 고부조인데, 서면 여래상만 대좌가 선각으로 표현되어 있다. 남북면 여래상은 두 겹의 연꽃대좌 위에 상현좌가 표현되어 있다.

이 사방불 석주는 삼존불을 가리고 있다. 그래서 칠불암 삼존불은 정면사진이 없다. 왜 여기에다 사방불 석주를 세웠을까? 칠불암은 목조로 지은 차이티아(Chaitya), 즉 예배당의 성격을 갖춘 석굴사원이었기 때문이다. 차이티아에는 탑과 상이 다 배치되는데 이 중에 사방불 석주는 바로 차이티아의 탑주(塔柱)인 것이다.

복련 │ 불상대좌와 석등의 하대석, 부도의 지대석 등에 새긴
　　　 것으로, 꽃잎 끝이 아래로 드리워지게 한 연꽃.
앙련 │ 불상대좌의 상대석, 석등 상대석 등에 위로 솟은 연꽃이
　　　 조각된 것.

155

27 신선암 마애보살상

유희좌를 한 관세음보살상이 산과 속세를 내려다보고 있다

칠불암 삼존불 뒤 기기묘묘한 바위 절벽을 타고 40미터쯤 올라가면 1구뿐이지만 화려한 보살상이 우리를 기다린다. 보살상이 있는 곳도 암벽이고, 그 4~5미터 앞쪽은 다시 절벽이다. 조금이라도 고소공포증이 있는 사람은 보살상의 정면에 앉아 있기도 어렵고, 광각렌즈가 아니면 정면사진도 찍기 어렵다. 바로 이런 곳, 반쯤은 창공인 곳에서 구름을 탄 채 오른쪽 발을 세워 유희좌(遊戲座)를 한 관세음보살상이 산과 속세를 내려다보고 있다. 바위 윗부분을 약간 안쪽으로 경사지게 깎아내고 감실을 연상시키는 주형광배 안에 고부조로 새긴 이 보살상은 한 손에 꽃을 들고 다른 손으로는 설법인을 하고 있다. 머리 위에 쓴 보관, 귀걸이, 구슬목걸이 등 장신구가 화려하기 그지없다.

얼굴은 직사각형에 가깝고 통통하다. 유희좌의 자세도 마냥 편안해 보인다. 이 자리가 흡족한 것일까? 이 보살상은 거의 완전하다. 다른 불상처럼 코가 깨지지도 않았고, 크게 떨어져나간 부분도 없다.

보살상 머리 위에 가로 154센티미터, 세로 10.5센티미터, 깊이 6센티미터나 되는 긴 홈이 패여 있다. 학자들은 이것을 '물끓기 홈'이라고 한다. 과연 그럴까? 바위면에 가로로 팬 홈이 물을 끓을 수 있을까? 굳이 그러자면 뒤집어진 U자 모양이라야 한다. 왜 그렇게 쉽게만 보는가? 이 홈은 보살상 앞의 기둥자리들과 더불어 보살상을 보호하기 위하여 지었던 목조건물——우리가 상상하기 어려운——의 흔적인 것이다.

유희좌 | 불보살상의 결가부좌 자세에서 한쪽 다리를 풀어 대좌 밑으로 내린 자세.

고부조로 새겨진 신선암 마애보살상의 머리 위에 쓴 보관, 귀걸이, 구슬목걸이 등 장신구가 화려하다. 얼굴은 직사각형에 가깝고 통통하다.
2000. 9. 20. 08:30

뒤 | 칠불암 삼존불 뒤 높은 바위절벽 위에 화려한 보살상이 새겨져 있다. 보살상의 앞쪽과 오른쪽은 까마득한 절벽이다. 이곳에서 하계를 내려다보면 신선이 된 기분이 든다. 3, 4월이나 9, 10월경 아침 8시경 만나는 보살상은 더욱 거룩하다.
2000. 9. 20. 08:50

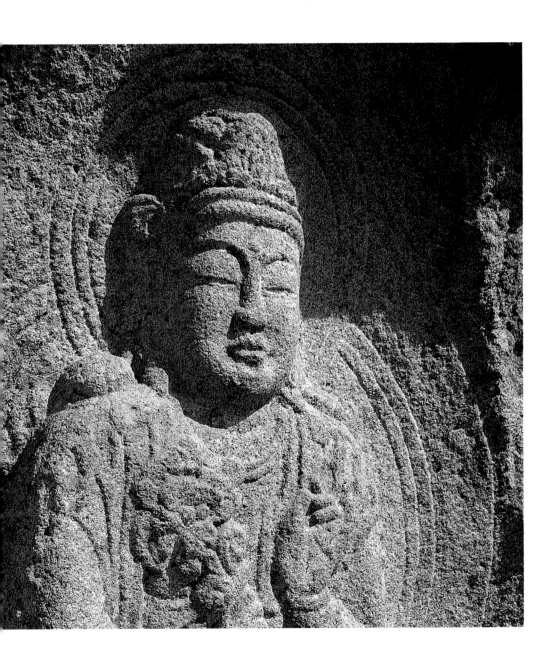

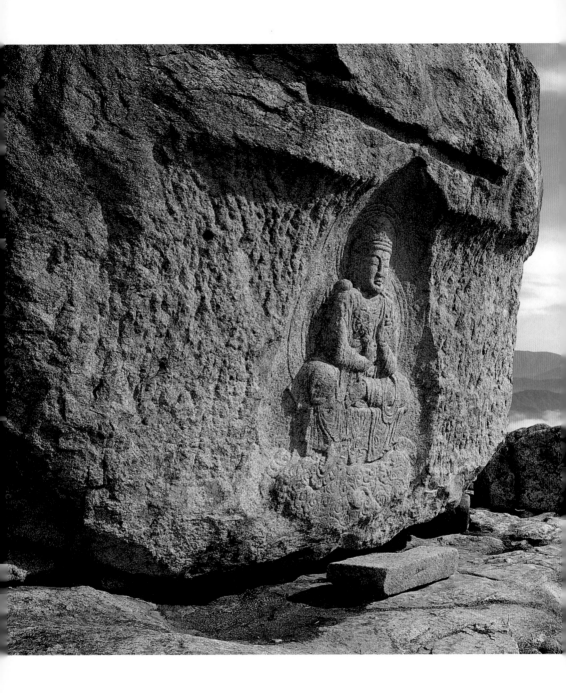

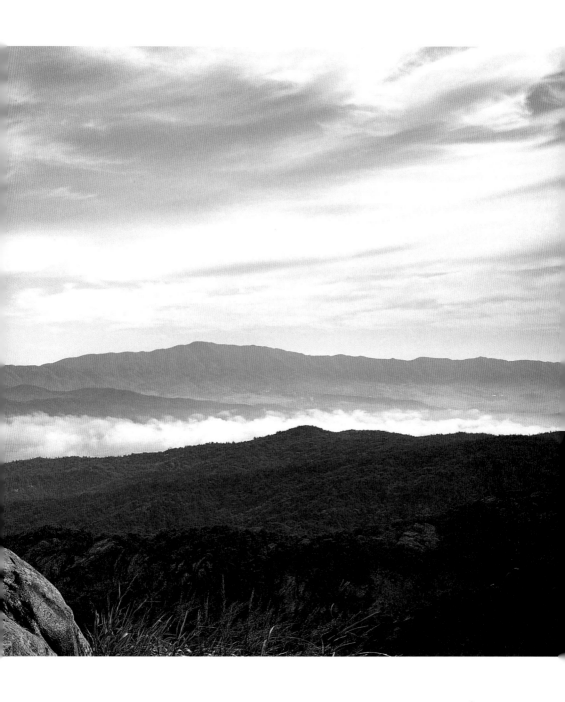

28 남남산(南南山)의 불적

남산 · 고위산 · 마석산은 하나의 산덩어리로 형성되어 있다

이제까지 경주 남산이라고 하면 곧 남산과 고위산(高位山) 일대를 말하는 것이었다. 그렇지만 지도를 놓고 보면 남산 · 고위산 · 마석산(磨石山)은 하나의 산덩어리(山塊)로 형성되어 있음을 알 수 있다. 그러므로 이제부터는 이들 지역에 산재해 있는 유적도 경주 남산에 포함시켜 보는 것이 타당하다. 따라서 별천룡곡, 새갓곡, 양조암곡, 백운곡, 심수곡, 천룡곡 등의 구역을 남남산(南南山) 지역이라고 하면 좋을 것 같다.

남남산 지역은 최근까지 교통이 불편하여 많은 사람들이 찾지는 않았지만 천룡사터, 별천룡곡 절터, 백운대 대마애불처럼 결코 소홀히 할 수 없는 중요 불적들을 안고 있다.

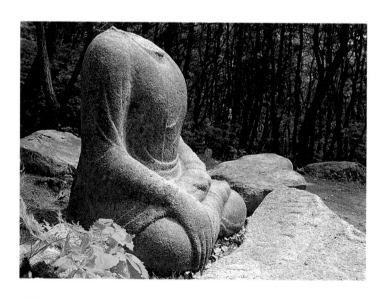

29 새갓곡 석불좌상

석조여래좌상이 지금은 불두를 잃어버린 채 앉아 있다

새갓곡 입구에서 절터 두 곳을 지나 골짜기 끝무렵까지 가면 자연석
축대가 잘 남아 있는 새갓곡 절터에 이른다. 여기에 광배와 대좌까
지 구비하고 있던 석조여래좌상이 지금은 불두를 잃어버린 채 앉아
있다. 수인은 항마촉지인이다. 당시 조각공은 수인이 중요하다고 생
각했는지 두 손을 정말 크게 표현해 두었다. 아름다웠던 대좌에서
중대석은 없어졌다. 주형광배는 몇 조각으로 파손된 채 풀밭에 흩어
져 있지만, 두광 부분은 보상화로 광배 전체는 당초무늬와 구름과
화불과 화염무늬로 장식된 것이었다.

옆에서 보는 불신의 비례도 나쁘지 않다. 8세기 말~9세기 초의
작품일까? 나온 지 오래된 책에는 열암곡(列嚴谷) 석조여래좌상으
로 소개되어 있다.

2007년 5월에 전체 높이가 5.6m나 되는 대형 마애여래입상이 앞
으로 넘어진 채로 발견되어 다시 일어설 날을 기다리고 있다.

새갓곡 석불좌상.
불두를 잃었으나 대좌와
광배를 구비하고 있었다.
옆은 이 석불좌상의
측면이다.
2002. 4. 26. 13:20

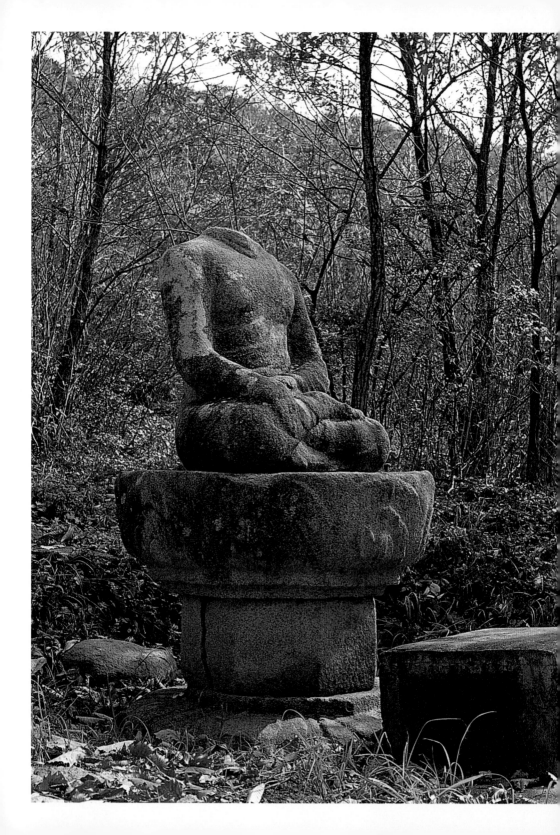

30 심수곡 석불좌상

얼굴과 광배를 잃어버린 이 좌상은 젖가슴이 유난히 강조되었다

백운폭포를 지나 심수곡을 찾아 들어가면 꽤 넓은 평지(절터)에 신우대가 우거져 있다. 마을 사람들은 여기를 석수암터라고 한다. 깊은 산속이지만 아늑한 느낌을 주는 곳이다. 여기에 얼굴과 광배를 잃어버린 석조여래좌상이 앉아 있다. 목은 삼도 바로 위에서 깨져 나갔다. 법의는 왼쪽 어깨에만 걸쳐져 있고, 옷주름은 넓은 간격으로 비스듬히 흘러내렸다. 젖가슴이 유난히 강조되어 있어 이채롭다. 새갓곡 여래좌상처럼 수인은 항마촉지인을 표시하고 있다. 대좌의 상하대석에는 큼직한 연꽃이 새겨져 있다. 광배가 없어져서 그런지 신체는 조금 빈약해 보인다. 8세기 말~9세기 초에 제작되었을 것이다.

옆 | 불두와 광배를
잃어버린 심수곡
석조여래좌상.
2000. 11. 6. 13:00

심수곡 석조여래좌상의
뒷모습.
2000. 11. 6. 13:30

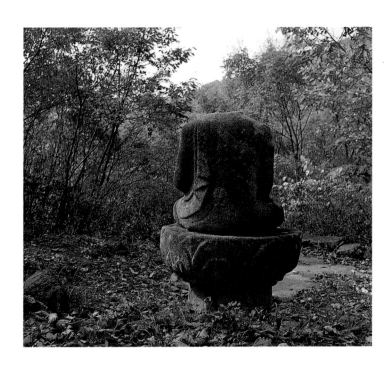

31 백운곡 마애대불입상

얼굴과 두 손만 뚜렷하게 조각되어 있고 나머지는 조각하다 중단한 것 같다

백운곡 마애여래입상은 마석산의 서쪽 능선(해발 220미터)에 있다. 지금은 마애불 오른쪽에 조계종 산하의 용문사라는 작은 암자가 있다. 이 암자의 주불(主佛)인 마애대불이 있는 곳은 주능선이 잠깐 아래로 꺾이는 부분에 노출된 화강암벽이다. 마애불 주변은 수직 벽을 이루는 바위가 10여 군데에 이를 만큼 꽤 험준한 편이다. 여래 입상은 높이 7.28미터, 너비 16미터의 암벽 중앙 부분에서 서쪽을 바라보고 있다. 불상이 새겨져 있는 암벽은 7~8도 가량 뒤쪽으로 기울어져 있다.

이 불상은 깊이 40~50센티미터, 최대폭 360센티미터의 감실을 파낸 후 높은 부조로 조각한 것인데, 높이는 4.6미터이다. 얼굴과 두 손만 뚜렷하게 조각되어 있고, 나머지 부분은 조각하다가 중단한 것처럼 거친 정 자국만 남아 있다. 이 대불의 머리카락은 소발(素髮)이며, 두 귀는 목 부분에 새겨져 있는 첫번째 삼도(三道)에 닿을 정도로 길게 표현되어 있다.

이 불상은 크기도 대단하고 조각(얼굴과 손)도 잘 되어 있지만, 나머지 부분이 조각되어 있지 않아 모든 사람들이 미완성 불상으로 생각하고 있다. 그렇지만 이 불상 주변에는 많은 기와가 흩어져 있다. 이 신라기와들은 마애대불 위에 목조건물이 있었던 것을 말해준다. 또 원래 불상이라는 것이 한번 조성을 시작한 이상 그곳이 완전히 사람들에게 잊혀진 경우가 아니라면 미완성으로 남게 되는 일은 거의 없다. 이 불상을 자세히 보면 다른 불상에서 볼 수 있는 다리 양쪽의 옷주름을 조각할 부분도 모두 깎아내버린 상태이다. 미완성 불상이라면 당연히 옷주름을 새길 부분이 불룩한 상태로 남아 있어야 한다. 따라서 이 불상을 미완성이라고 하는 것은 애초부터

수직암벽들로 이루어진 험준한 곳에 마애대불입상을 새겨놓았다. 얼굴과 손이 인상적이다. 주변에 큰 소나무가 있어 12~13시 사이에 제모습을 드러낸다. 2002. 7. 12. 12:50

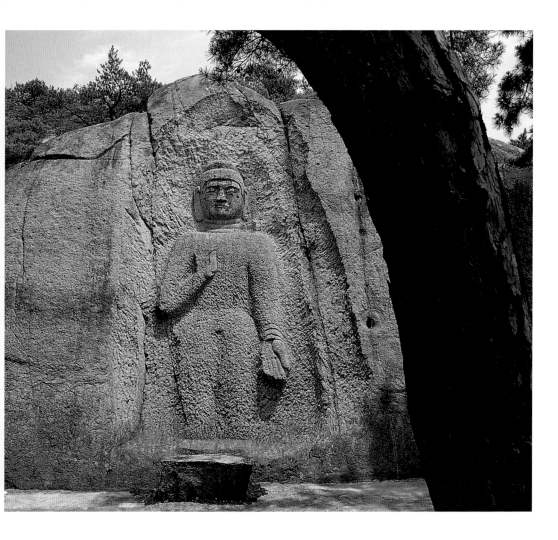

생각의 방향이 틀린 것이다. 이 불상은 미완성 석불이 아니라 조각
하지 않은 부분에 두껍게 회칠을 하고 그 위에 채색을 한 것인데,
오랜 세월이 지나는 동안 모두 벗겨져나간 것이다. 남아 있는 남산
의 불상을 나름대로 감상하는 것은 쉬울지 모른다. 하지만 조성 당
시의 모습까지 정확하게 그려본다는 것은 말처럼 쉽지 않다.

삼도 | 불상 목 주위에 표현된 세 개의 주름으로, 혹도(惑道) 또는
 번뇌도(煩惱道), 업도(業道), 고도(苦道)를 상징한다.
 한편 지옥, 축생, 아귀를 의미한다고도 하며, 이를
 제도하고자 하는 부처님의 위력을 형상화한 것이다.
소발 | 별다른 장식이 없는 민머리 형태의 두발 형식.

32 천룡사터와 삼층석탑

이 절이 허물어지면 신라가 망한다

남산의 서남부를 멀리서 보면 고위산 서남쪽 자락에 눈길을 끄는 고원이 있다. 멀리서 바라보기만 하여도 예사로운 곳이 아니라는 느낌을 받게 된다. 이곳은 예사로운 땅이 아니었다. 이 고원에는 천룡사가 자리하고 있었고, 200년 전까지는 법등을 이어온 남산에서 손꼽을 만한 절이었다. 『삼국유사』에는 삼국통일 직후에 당나라 사신 악붕귀(樂鵬龜)가 천룡사를 답사하고, "이 절이 허물어지면 신라가 망한다"고 한 기록이 있다. 그렇다면 천룡사가 창건된 것은 7세기 말까지 소급될 수도 있겠다. 그리고 이 절은 신라 말기에 허물어졌으니, 결국 악붕귀의 예언이 적중한 셈이다.

고려 초기에 최승로의 손자인 최제안(崔齊顔)이란 사람이 이 절을 중건했다. 고쳐 세운 절은 여러 법당과 석탑, 회랑, 주방, 창고, 비석, 석조 등을 두루 갖춘 대가람이었다. 석탑터와 주변부는 1990년에 동국대박물관이 발굴하였다. 1999년에는 국립경주문화재연구

고위산 서남쪽 자락의
고원에 자리잡은 천룡사터.
2002. 4. 26. 11:30

소가 금당지 일부를 발굴하여 금당이 세 차례나 중수되었음을 확인
하였다. 남산 주변이 아닌 산속에 이 절만큼 비범한 입지를 갖춘 곳
은 드물다. 아마도 신라 당시의 천룡사는 왕실과 뗄 수 없는 중요
사찰이었음이 틀림없다.

　1991년에 복원되었으니 근래에 다시 세워진 남산의 탑들 가운데
서는 맏형이다. 이 탑도 높은 산에 있어서 그런지 굳이 이중기단을
채택하지 않았다. 단층기단 면석에는 탱주가 1개만 표현되어 있다.
또 1층 옥신만 옥신받침을 갖추고 있으며, 2·3층 옥신은 1층에 비
해 급격히 작아진 형태이다. 전체적으로 소박 단순한 전형석탑이지
만, 상륜까지 세워놓아 더 높아 보인다.

1991년에 복원된 천룡사
삼층석탑.
1995. 4. 29. 13:00

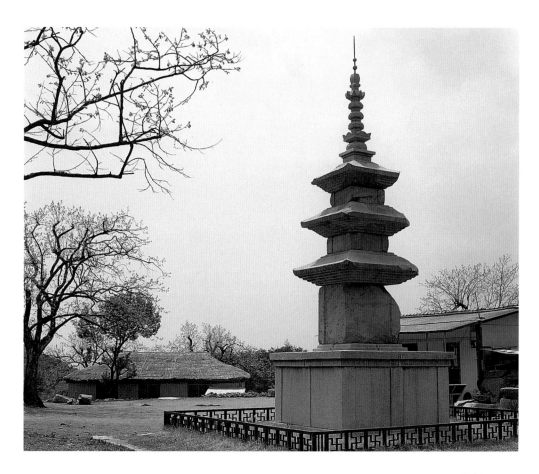

천룡사터의 석조물

천룡사터에는 다양한 석조유물이 남아 있다. 신라 당시에 그만큼 사격(寺格)이 높았던 것일까? 천룡사의 석조유물 중에서도 목 떨어진 귀부는 다른 곳에서 찾아보기 힘든 것이다. 귀부로 부르기는 하지만 거북 등 위에 비석을 세웠던 것은 아니다. 이 돌거북 위에는 불경을 새긴 당석(幢石)이 꽂혀 있었다. 그만큼 귀한 유물이다. 거북 등의 경사는 약간 심한 편이고, 당석 고임에는 보상화와 연꽃이 새겨져 있어 화려하다.

천룡사터에는 석조(石槽)도 2개나 남아 있다. 그 중 1개는 길이 2.42미터, 너비 2.27미터, 깊이 0.9미터 되는 큰 것이다. 겉면에는 선각이지만 안상(眼象)이 새겨져 있고, 안쪽 바닥에는 물을 빼는 구멍도 나 있다.

이곳에는 조선시대의 부도(浮屠)가 4기 있다. 높이는 67~134센티미터에 이르고, 모두 석종형(石鐘形)이며 특이한 것은 없다. 그렇지만 신라가 망한 뒤에는 경주에 머무는 고승이 드물었는지 다른 지역에서는 많이도 보이는 석종형 부도가 오히려 귀해 보인다.

당석 │ 비석이나 당간 등을 받치기 위한 받침돌로. 위쪽 홈 주위에 연화문이
　　　　새겨져 있는 것이 많다.
안상 │ 인도에서 코끼리 눈의 형상을 본떠 만든 장식 문양으로 연꽃의
　　　　옆모습과 비슷하다. 우리나라의 불교조각품 중에는 석탑과 부도의
　　　　기단부, 석등의 하대석, 불상 대좌의 기단부, 당간지주의 기단부 등에서
　　　　많이 볼 수 있다.

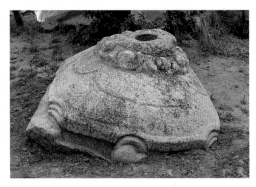

천룡사터 귀부.
돌거북 등 위에는 불경을
새긴 당석이 꽂혀 있었다.
1995. 4. 29. 13:45

위 | 천룡사터의
조선시대 석종형 부도.
2000. 11. 6. 10:50

아래 | 천룡사터 석조.
2002. 4. 26. 11:20

33 용장곡 석조여래좌상

여기에 화려한 광배와 대좌를 두루 갖춘 약사여래좌상이 있었다

용장마을에서 약 600미터 정도 계곡을 따라 걷다가 왼쪽에 있는 토단에서 약 60미터 가량 짧은 계곡을 들어가면 절을 세웠던 작은 축대가 있다. 여기에 광배와 대좌를 두루 갖춘 약사여래좌상이 있었다. 이 여래상도 현재는 국립경주박물관에 있다. 몸에 비하여 약간 커 보이는 얼굴이다. 광배는 화려하다. 그렇지만 다른 것처럼 불꽃은 새기지 않았다. 모두 당초문이다. 대좌의 상대석에는 보상화문으로 장식된 중판연화문을 새겨놓았다. 법의는 우견편단(右肩偏袒)으로 걸쳐져 있고, 약호를 들지 않은 오른손은 항마촉지인을 하고 있다.

1929년에 이 불상은 머리가 없는 채 경주박물관으로 옮겨졌다. 그 뒤 38년이 지나 이 불상의 머리가 따로 경주박물관의 유물이 되어 공교롭게도 서로 마주 보고 있었다. 그러다가 1975년 인왕동의 새 박물관으로 옮기기 직전 정원의 불상을 점검하던 정양모 당시 박물관장에 의해 마침내 하나로 합쳐지게 되었다. 그때 경주박물관은 기이한 경사를 맞이하여 축하를 겸한 불사(佛事)를 마련하였다.

1929년 머리가 없는 채 경주박물관으로 옮겨졌다가 1975년 지금의 새 박물관으로 옮기기 직전 불두와 합쳐지게 되었다. 2002. 4. 12. 13:30 국립경주박물관 정원

우견편단 | 오른쪽 어깨가 드러나도록 법의를 왼쪽 어깨에서 오른쪽 겨드랑이로 걸치는 방식.

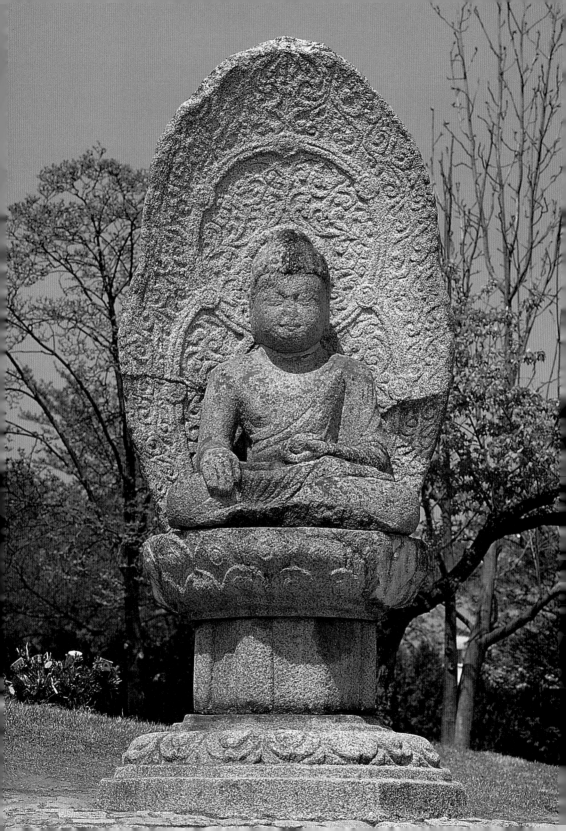

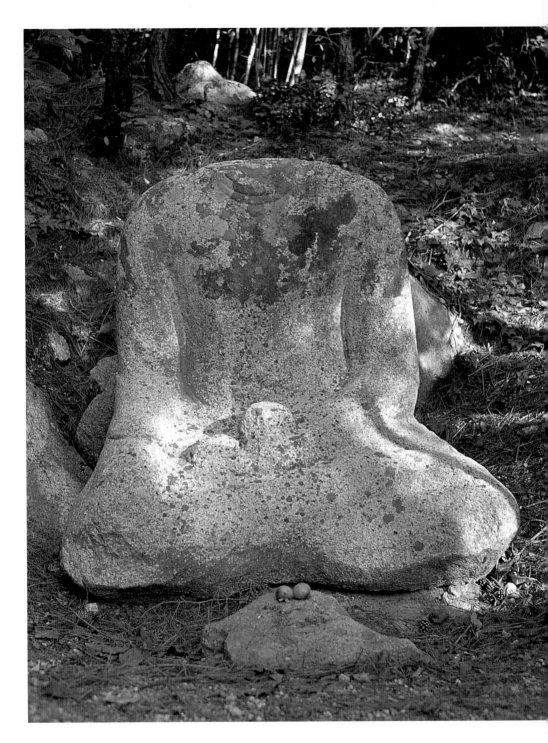

172

34 용장계 절골 약사여래좌상

머리는 삼도 자국을 남긴 채 떨어져나갔다

용장계에서 북쪽으로 갈라지는 첫 개울이 절골(寺谷)이다. 이곳에는 절을 세웠던 축대와 석탑옥개석, 머리 없는 약사여래좌상이 있다.

머리는 삼도 자국을 남긴 채 떨어져나갔다. 왼손은 무릎 위에서 지름 17센티미터나 되는 약호를 들고 있고, 오른손은 항마촉지인이다. 어깨선은 거의 직선으로 내려왔고, 팔과 가슴 사이는 분리되지 않았다. 불신의 괴량감(塊量感)은 상당하다. 9세기대까지 내려볼 필요는 없을 것 같다.

이 약사여래좌상은 지금 구덩이 바닥에 놓여 있다. 이곳은 그만큼 사태(沙汰)가 심하다. 불상 밑에는 약수곡 여래좌상의 것과 비슷한 사각대좌가 묻혀 있다. 연꽃으로 장식된 상대석과 하대석, 면마다 사천왕상을 새긴 중대석으로 구성된 화려하고 당당한 연화대좌였다고 한다. 용장곡 입구에도 약사여래상이 있었으니, 이 부근을 '약사여래의 골짜기'라고 해도 좋겠다.

머리를 잃어버린 채 절골 옛터를 지키고 있는 석조약사여래좌상. 옆은 이 여래좌상의 정면 모습이다.
2000. 10. 21. 9:15

뒤 | 용장사터 삼륜대좌불과 마애여래좌상
2001. 5. 28. 08:30

35 용장사터

용장사터가 있는 골짜기는 용장곡이다. 밑에 있는 마을 이름은 용장리이다. 용장사는 없어졌지만 그 이름은 아직까지 여기저기에 살아 있다. 용장사는 금오산 정상에서 남서쪽으로 뻗어내린 가장 큰 봉우리와 그 서쪽 골짜기에 자리잡았다. 요즘 여기를 찾는 사람들은 삼륜대좌불과 마애여래좌상, 삼층석탑이 있는 곳을 용장사터로 알고 있다. 용장사의 목조건물들은 삼륜대좌불 서쪽 골짜기, 즉 동서 70여 미터, 남북 40여 미터 넓이에 크고 작은 축대를 쌓아 만든 대지 위에 자리하였다. 그러나 이곳에는 뚜렷하게 남은 것이 없어 찾는 사람도 별로 없다.

경덕왕 때 용장사에는 태현스님이 주지로 있었다. 『성유식론학기』(成唯識論學記)를 비롯한 많은 책을 저술할 만큼 열심히 공부한 스님이었다. 『삼국유사』는 태현스님이 날마다 높이 4미터 가량 되는 돌미륵상을 돌면서 염불을 하자 미륵상도 스님을 따라 머리를 돌렸다는 이야기를 전하고 있다.

조선왕조 초기에는 천재 김시습이 용장사에 머물렀다. 그는 세조가 단종을 몰아내자 세상을 비관하여 머리를 깎고 방랑하는 중이 되었다. 설잠스님이 된 그는 먼저 용장사 남쪽의 은적암에 있다가 용장사로 옮겨 우리나라 최초의 한문 소설인 『금오신화』(金鰲新話)를 지었다.

용장사는 남산의 산지 가람 중에서 규모가 가장 큰 절로, 태현스님의 일화를 통하여 경덕왕 이전에 창건되었음을 알 수 있다. 이 절은 조선 전기까지도 법등이 이어졌던 대가람이었다.

일제시대에 나무가 없을 때는 그렇게 잘 보였던 절터가 나무가 자라면서 이제 그 터마저 잊혀져가고 있다.

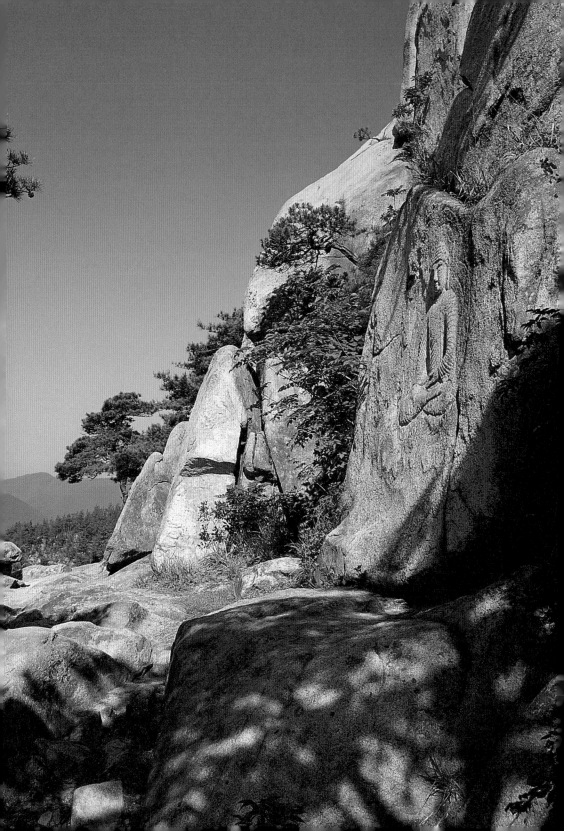

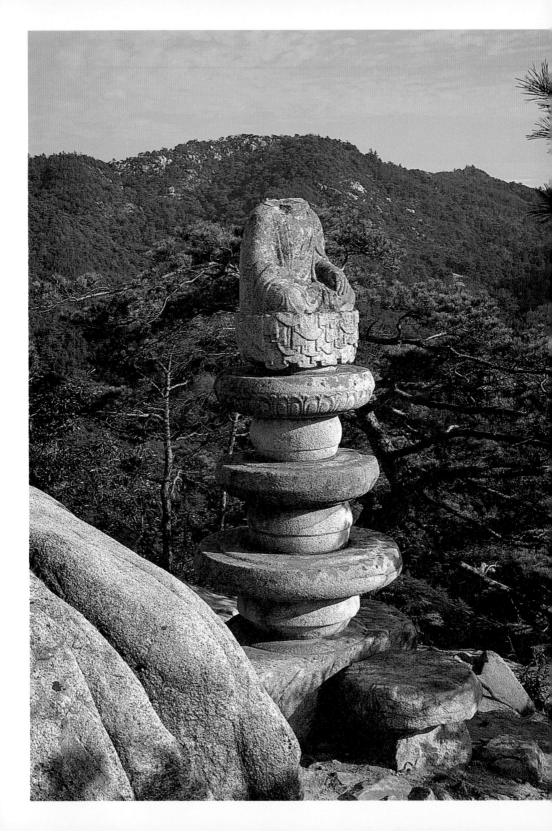

용장사터 삼륜대좌불

삼층석탑에서 바위를 타고 내려가면 우리나라 유일의 삼륜대좌불을 만난다. 넓적한 바위 위에 작은 원반석, 큰 원반석을 전형석탑의 옥신과 옥개석 쌓듯이 3층으로 올리고, 그 위에 여래좌상을 모셔두었다. 3층 큰 원반석 아래쪽에는 복엽연화문이 둘려 있다. 여래상의 양쪽 어깨를 덮고 있는 가사 깃과 매듭, 다리까지 닿는 가사 끈이 인상적이다. 수인은 양손이 바뀐 항마촉지인을 하고 있다. 대좌 앞면은 상현좌로 모두 가려져 있지만, 뒤쪽은 3단으로 된 연꽃이 드러나 있다.

이 삼륜대좌불도 1923년 도굴범의 소행으로 무너진 것을 복원한 것이다. 여래좌상의 머리도 그때 없어진 것은 아닐까? 태현스님을 따라 돌던 그 머리였는데…….

머리를 잃어버린
용장사터 삼륜대좌불.
2001. 10. 16. 15:40

삼륜대좌불의 여래상을 두고 얼마 전까지는 승상(僧像)이라고 불러왔다. 그러나 신라조각 중에서 스님이 연꽃 위에 앉아 있는 예는 없다고 한다.

삼륜대좌불은 특수한 대좌를 가졌던 불상인가? 아니면 탑인가? 아직은 판단하기 어렵다. 다만 이 삼륜대좌불이 태현스님과 마주하였던 석불이라면 그 조성시기는 8세기 초까지 올려볼 수 있을 것이다.

내가 남산의 불상 머리를 마음대로 찾아낼 수 있다면 맨먼저 이 불상과 약수계 대마애불에 불두(佛頭)를 얹어보고 싶다.

용장사터 마애여래좌상

삼륜대좌불 바로 동북쪽 바위면에 전체 높이가 162센티미터 밖에 안 되는 마애여래좌상이 있다. 육계는 나발 속에 조금만 솟아 있다. 목에는 삼도가 뚜렷하고, 수인은 항마촉지인을 표시하고 있다. 법의는 통견이며, 한겹연꽃 위에 앉아 있다. 양어깨에서 내려오는 법의는 촘촘한 간격으로 불신을 덮고 있다. 그래서 옷이 얇아 보인다. 두광과 신광은 2겹선으로 표시되어 있다. 얼굴은 네모나 보인다. 단정한 얼굴은 고려철불의 불두와 꼭 닮았다.

이 마애불이 8세기에 조성된 것으로 추정하는데 사실은 그렇지 않다. 이 불상 왼쪽 어깨 위에 희미한 명문이 있는데 다행히 연호 부분은 읽을 수 있다. '태평2년 8월'(太平二年八月)이라고 음각되어 있다. 나 혼자만의 고집이 아니고 누구나 쉽게 명문을 손가락으로 읽어볼 수 있다. 태평은 태평(太平)과 태평흥국(太平興國)의 두 가지 연호에 다 쓰였기 때문에 태평2년은 977년이나 1022년에 해당된다. 미술사를 연구하면서 이와 같은 절대 연대자료를 무시할 수는 없다.

이 불상은 고려불상이다. 다리에 새겨진 수직 옷주름은 신라 마애불에서는 찾아보기 어려운 요소이다. 경주가 아직까지는 동경(東京)이라는 도시 이름을 가지고 명맥을 유지하였던 고려 초에 솜씨 좋은 조각공이 있었다면 딱 이 정도 크기의 마애불을 조성하는 것이 한계였을 것이다.

준수한 청년처럼 생긴 이 불상은 바로 옆에 명문을 두고도 정확한 호적을 인정받지 못하고 있다.

통견의 | 불상의 옷 모양새 가운데 양 어깨를 모두 덮은 양식.

용장사터 마애여래좌상은 아침 8시 30분경과 오후 3시 30분경에 조각솜씨가 잘 드러난다. 2001. 5. 28. 8:15

뒤 | 용장사터 삼층석탑. 남산 자락의 아침안개가 걷힐 무렵이면 용장사터 삼층석탑의 아름다움은 더 한층 빛이 난다. 2000. 9. 6. 8:45

용장사터 삼층석탑

삼층석탑이 있는 바위 능선은 험하다. 줄을 잡고
올라가야 하는 곳도 있다. 반석을 평평하게 쪼아내
고 지대석 놓을 자리를 장만한 뒤 단층 기단 위에
삼층으로 쌓아올린 이 탑의 현재 높이는 4.5미터에
불과하다. 그렇지만 직접 암반과 연결되어 있으니
바위 봉우리 전체가 탑이다. 기단 각면에 우주는 2
개지만 탱주는 1개이고, 옥개석받침은 1·2·3층 모
두 4단이다.

이 탑의 옥개석 모서리에는 풍경을 꽂던 구멍이
없다. 매우 드문 일이다. 풍경소리가 이 절에서는
별로 필요하지 않았던 모양이다. 이 탑을 보면 산
지가람에서 가람배치를 따지는 것은 거의 무의미
한 일이 아닌가 생각된다.

이 탑은 건립 이래 1천 년이 넘도록 잘 버티어왔
다. 어떤 지반보다 튼튼한 바위 위에 세워졌기에.
그런데 1923년 사리를 훔치기 위해 누군가 이 탑을
넘어뜨렸고, 1924년에 조선총독부가 복원하였다.

해발 400미터나 되는 바위 봉우리 위에 선 이 탑
은 남산에서 제일 큰 탑이다. 위에서 내려다보아도
크고, 아래서 올려다보아도 큰 탑이다. 이른 아침
이 탑에 산 안개라도 걸쳐 있으면, 그림을 못 그리
는 사람이라도 붓을 들고 싶도록 만든다. 또 멀리
서 이 탑을 보고도 가보지 않은 사람은 거의 없다.
그만큼 매력있는 석탑이다.

풍경 | 내부에 금속제 날개를 장치하여 추녀 끝에 달았던 작은 종.

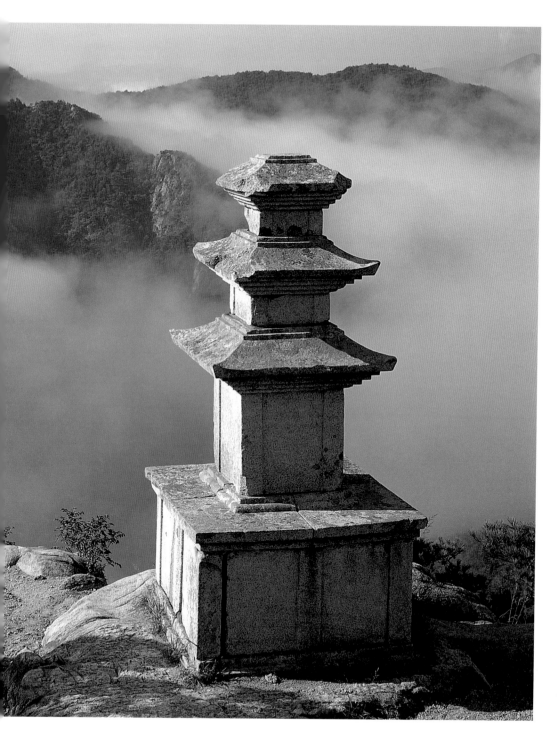

36 연화곡 대연화좌

이 절터는 남산에서 가장 빼어난 풍광에 둘러싸여 있다

용장사터 삼층석탑에서 동쪽을 보면 관광도로 바로 뒤쪽 고개 정상에 네모난 큰 바위가 보인다. 여기가 유명한 대연화좌이다. 바위 높이가 1.8미터, 너비가 4.3미터나 된다. 그 위에 16엽의 복엽(複葉) 연화문이 새겨져 있는데, 대좌의 지름은 1.54미터이다. 연화문 위에 세 군데 네모구멍이 나 있고, 바깥에도 아홉 개의 구멍이 줄지어 있다. 모두 연화대좌 조성 당시의 것은 아닌 듯하다. 1940년에 발간된 『경주남산의 불적』(慶州南山の佛蹟)에 의하면 항마촉지인을 표시하고, 무릎 너비가 1.03미터인 여래상 하체 부분만 올려져 있었다고 한다. 그런데 그나마도 1960년대의 관광도로 조성 당시 없어져버렸다. 이 연화대좌는 9세기경의 작품으로 추정되고 있다. 그렇지만 단순하고 시원한 이 연꽃무늬를 기와의 그것과 비교하여 8세기경에 조각된 것으로 볼 수는 없을까?

불상대좌에서 관광도로를 건너 내려오면 바위에 길이 116센티미터, 너비 21센티미터, 깊이 15센티미터로 파놓은 비석대좌가 있다. 또 이 절터에는 바위에 파놓은 석등자리도 있다. 정말 이 절터는 남산에서 가장 빼어난 풍광에 둘러싸여 있다.

이곳에 오면 전망은 좋은데, 갑자기 아무나 붙들고 묻고 싶은 것이 많아진다. 지금의 연화대좌 위에 불상이 있었는지, 따로 상대석이 있었는지, 입상이 있었는지, 좌상이 있었는지, 비석에는 어떤 내용이 새겨져 있었는지 알 수 없으니 궁금하기만 할 따름이다.

높이 1.8미터,
너비 4.3미터의 바위 위에
활짝 핀 연꽃 16엽
연화문이 새겨져 있다.
남산 고위봉을 배경으로
오후 3시경에 본 모습.
2000. 10. 16. 15:10

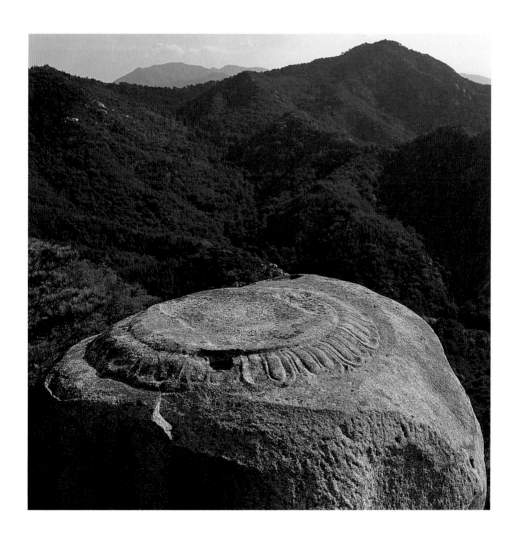

37 약수곡 절터와 석조여래좌상

축대 동남쪽에 머리가 떨어져나간 여래좌상이 있다

약수곡이 거의 끝나는 곳까지 올라가면 갑자기 눈앞에 잘 쌓은 축대가 나타난다. 이 축대는 8단 정도 높이까지 남아 있다. 축대 동남쪽에 머리가 떨어져나간 여래좌상이 있다. 우견편단에 항마촉지인을 하고 있는 이 불상의 대좌는 원형이 아니고 방형이었다. 남산의 석불 중 방형대좌를 가진 것은 용장곡의 목 없는 약사여래좌상과 여기 밖에 없다. 하대석에는 복엽연화문이, 상대석에는 보상화무늬를 닮은 연꽃이 새겨져 있다. 중대석의 안상 안에는 신장상이 역동적인 자세로 표현되어 있다. 불상 하대석은 아직 축대 위에 있다. 그러므로 이 불상도 축대 위에서 이곳으로 옮겨진 것이다.

이 석불은 9세기경에 조성되었다고 한다. 그렇지만 너비 1.18미터에 이르는 무릎은 안정감이 넘친다. 또 옆에서 보아도 모자라는

약수곡 절터의 축대.
2000. 10. 3. 12:15

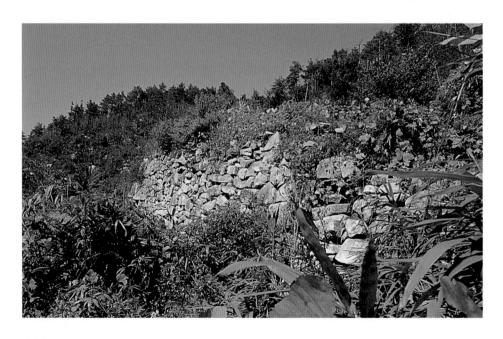

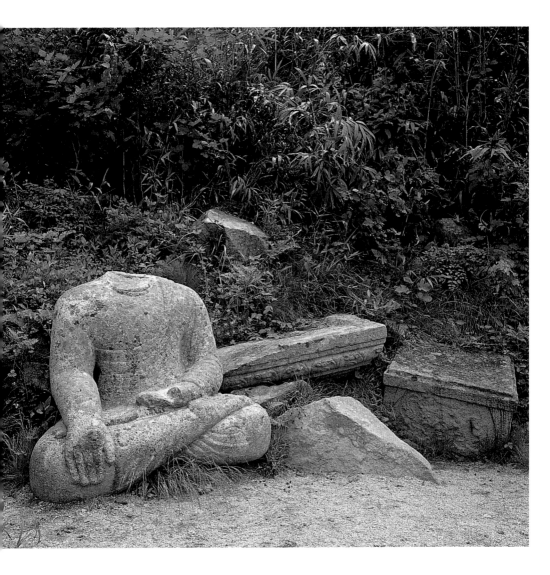

약수곡 석조여래좌상.
불상하대석이 아직 축대
위에 남아 있으므로
이 불상도 축대 위에서
옮겨온 것이다.
2002. 5. 5. 11:20

구석이 별로 없다. 그렇다면 이 불상은 8세기말경에 조각되었을 가
능성도 있다.

　사람들은 이곳과 바로 위쪽 대마애불을 별개의 절터로 생각한다.
꼭 그렇게 생각할 필요가 있을까? 두 곳은 거리도 가깝고, 아래쪽
절터는 당당하다. 어느 정도의 사세(寺勢)가 뒷받침되었기 때문에
경내에 대마애불을 조성할 수 있었다고 보면 좋지 않을까?

38 약수곡 마애대불입상

신라인들도 거불을 경주에 재현하고 싶었다

약수계 절터에서 동쪽으로 약 100미터 가량 올라가면 경주 남산에
서 제일 큰 마애대불이 얼굴 없는 채로 우리를 맞이한다. 높이 8.6
미터, 불두가 있었다면 10미터가 넘는다. 큰 불상을 조성하고 싶어
서 바위 양옆을 30센티미터 깊이로 파내고, 남은 면을 모두 불신(佛
身)으로 삼았다. 왼손은 가슴 위에, 오른손은 허리 부분에 두었다.
양어깨에 걸친 옷주름은 수직으로, 그 사이에는 완만한 곡선으로,
아래쪽 군의(裙衣)자락은 다시 수직으로 표현하였다. 그러므로 이
불상의 손발을 제외한 신체는 모두 옷이 감싸고 있다.

바위 꼭대기에는 목과 귀를 올렸던 홈이 깊게 패여 있다. 머리는
그냥 올려놓았던 것이 아니고 지름 9센티미터 정도의 철봉으로 연
결했던 자국이 있다. 이 불상은 정말 크다. 마애불 바로 앞에는 너
비가 73센티미터나 되는 발이 놓여 있다. 또 삼도가 새겨진 목은 아
래 돌축대 부근에 굴러떨어져 있다.

이 불상은 고려시대에 유행한 마애
대불의 선구가 되는 것으로 9세기 중
엽 이후의 작품으로 설명되어왔다. 안
일한 설명이다. 9세기 중엽 이후 설을
주장하는 연구자들은 남산의 정상 가
까운 곳에 이토록 거대한 마애불상을
조성하고 거기에 따르는 건축과 토목
공사에 어느 정도의 공력이 들어가는
지를 추측이나 해보았는지 궁금하다.
이 마애대불은 신라가 안정되고 번성
할 때 웅대한 계획을 가지고 조성한 것

마애대불입상 앞에 놓인
너비 73센티미터의 발.
2000. 10. 3. 13:35

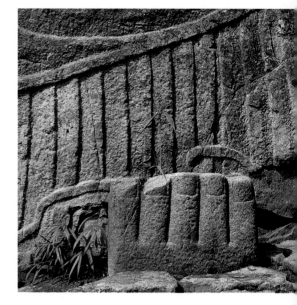

186

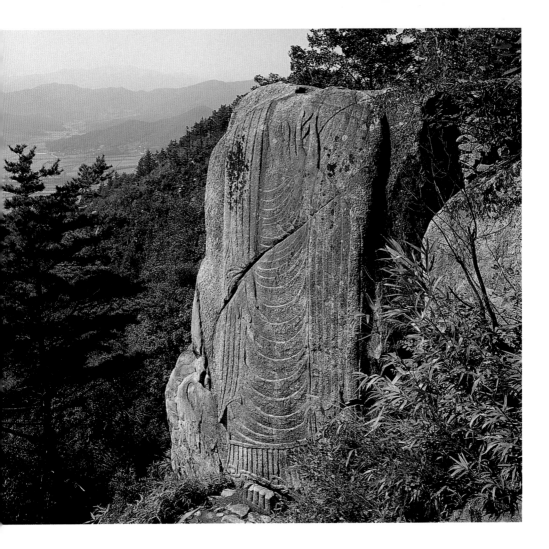

마애대불의
현재높이는 8.6미터로,
불두가 있었다면 10미터가
넘는 큰 불상이다.
2000. 10. 3. 13:40

이 틀림없다.

약수계의 잘생긴 바위를 찾아 최대한 크게 표현한 이 마애불은 어떤 의미를 가지는 것인가? 신라인들도 아프가니스탄 바미안 석굴의 대불(大佛)이나 돈황 막고굴의 거불(巨佛)을 경주에 재현하고 싶었다. 하지만 그처럼 크게는 만들지 못하고, 남산의 형편에 맞추어 조성한 것이다. 바꾸어 말하면 이 마애불과 백운대 마애대불입상은 신라판 바미안 대불인 것이다.

군의 ┃ 불보살상의 옷으로 허리에서 무릎 아래를 덮는 긴 치마.
　　 ┃ 상의(裳衣)라고도 한다.

187

39 삿갓곡 석조여래입상

이 불상은 고부조상(高浮彫像)인데도 입체불처럼 보인다

경애왕릉 남쪽마을이 배리마을이다. 동네에서 맨 위쪽에 있는 집의 동편 소나무 숲에 꽤 규모있는 절이 있었다. 여기에 절이 있었다는 것을 말해주는 것은 석불입상의 파편(?)뿐이다. 파편이라고는 해도 무척이나 행복한 파편에 속한다. 머리부분이 잘 남아 있기 때문이다. 이 불상은 수려한 얼굴을 가지고 있다. 워낙 정성들여 잘 조각한 작품이다. 이 절터를 지켜온 불상 파편은 얼굴과 가슴, 허리부분, 대좌 등 3편이다. 지금은 시멘트로 넓게 받침을 만들어 그 위에 일열 횡대로 고정시켜놓았다.

머리카락은 나발이다. 두 귀는 어깨 바로 위까지 늘어져 있다. 오른손을 배 위에 갖다댄 모습이고, 옷주름은 양쪽 어깨에 걸쳐 있다. 코가 부서져나갔지만 윤곽은 짐작할 수 있다. 얼굴이 모나지 않고 계란형이다. 턱밑에도 군턱의 윤곽을 살짝 새겨놓았다. 아주 잘생긴 얼굴이다. 당초무늬로 윤곽을 장식한 광배에는 구름을 타고 오르는 화불(化佛)들이 하나같이 합장을 하고 있다. 허리 부분도 풍성한 몸매이고 옷자락도 유려하게 조각되어 있다. 대좌에 남은 연꽃무늬도 깔끔하며 정교하다. 이 불상에는 남산의 다른 불상보다 특이한 점이 있다. 그것은 정교함이다.

우리는 모두 주술에 걸려든 것처럼 '남산은 조각의 산'이라는 염불을 입에 달고 다닌다. 그렇지만 우리가 실제로 자를 들고 다니며 남산 불상의 여러 부분을 재보면 의외의 결과와 마주하게 된다. 불상에 중심선을 두고 좌우의 크기를 재보면 일치하는 것을 찾기 어렵다. 결국 대부분의 남산불상은 바위가 생긴 모양에 따라 억지부리지 않고 조각되었다는 얘기다.

그런데 이 불상은 다르다. 많이도 깨진 파편이지만 자세히 보면 광

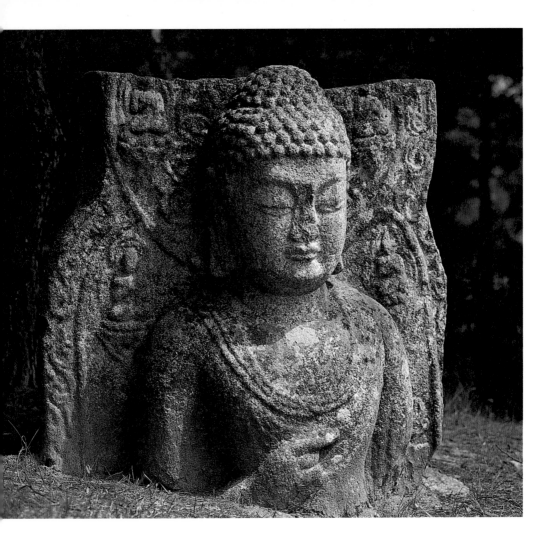

원만한 상호와 유려한
옷주름, 광배의 화불에까지
정성을 기울인 정교함이
돋보이는 걸작이다.
1992. 6. 12. 13:50

배의 옆면에까지 정교한 손질을 보탠 것을 알 수 있다. 이런 정성 때문인지 이 불상은 고부조상(高浮彫像)인데도 입체불처럼 보인다. 이 불상은 모든 면에서 사실주의가 득세하던 8세기대의 걸작으로 보아 틀림없을 것 같다. 그러나 지금 이 불상 파편이 가지고 있는 직급(?)은 고작 지방유형문화재이다. 깨지지 않았다면 틀림없이 국보가 되었겠지. 그렇지 않으면 벌써 도난되어 우리나라에 있을지 없을지……
결국 무참하게 깨어졌기에 제자리나마 지킬 수 있었던 것인가?

화불 │ 부처의 빛이 닿는 곳에는 모두 부처가 있다는 교리에 따라
│ 보관의 중앙이나 광배에 작은 불상으로 표현한 것.

40 삼릉곡

'부처님의 산' 남산에서도 삼릉곡은 천불동이다

삼릉곡은 골이 깊고 크다. 그래서 그런지 남산의 여러 골짜기 중에서 남아 있는 불상이 가장 많다. 동서를 가로지른 골짜기의 북쪽, 즉 남향한 산능선 곳곳에 석불이 있다. 삼릉곡에는 마애불, 선각불, 입체불이 다 있다. 경주 남산에서도 삼릉곡에 가장 많은 불상들이 모여 있다. '부처님의 산' 남산에서도 삼릉곡은 천불동(千佛洞)이다.

현재까지 남아 있는 석조문화재만 놓고 보면 경주 남산의 주요 불적은 탑곡 마애조상군, 칠불암, 용장사터, 약수계 대마애불 부근과 창림사터, 그리고 시멘트로 얼굴을 땜질해놓은 석조약사여래입상 부근이다. 그 중에서도 불적 이해에 있어서 가장 어려운 곳이 바로 이곳이라고 생각된다.

이 주변에는 2구의 입체불이 있었고, 목이 아프도록 치켜올려 보아야 하는 선각여래상과 좌상이 있다. 또 석조약사여래입상은 사람이 쉽게 접근하기 어려운 절벽 중간에 있었다. 그래서 이 불상이 원위치에 있을 때 촬영한 사진 중에는 얼굴 가까이에서 찍은 사진이 거의 없다. 왜 이런 곳에 불상을 조성하였을까?

이곳의 불상들은 노천불이 아니었다. 그리고 불자들이 예배할 공간도 있었다. 그것이 가능하자면 절벽 옆이나 계곡 위에 설치된 누각식 건물이 있어야 한다. 이 설명을 납득하기 어려우면 금강산의 미타굴이나 중국 돈황석굴 앞의 전실(前室), 그리고 일본 청수사(清水寺)의 누각식 목조건물을 머리에 떠올리면 될 것이다. 지금 우리가 이런 것을 짐작조차 하기 어렵게 된 것은 그 모든 시설물이 우리 눈앞에 있지 않기 때문이지 별다른 이유가 있는 것이 아니다.

남산의 불상뿐만 아니라 다른 지역의 불적도 연구하기 어려운 것

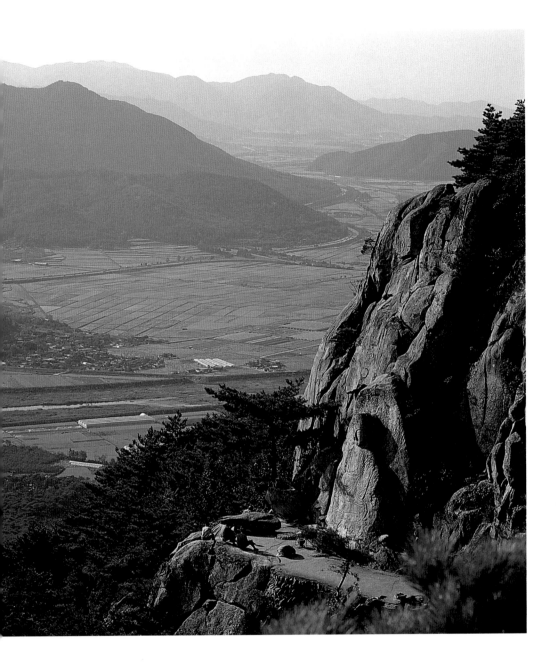

삼릉곡 상사바위 남쪽에서
본 상선암 마애여래좌상
뒤로 황금들판이 펼쳐진다.
2000. 10. 7. 15:10

은 마찬가지이다. 석조유물 빼놓고는 워낙 남은 것이 없기 때문이
다. 이 말이 실감되지 않으면 삼층석탑 2기가 없는 감은사터를 상상
하여 보라. 우리가 그 절터에서 잡초 이외에 무엇을 더 볼 수 있을
지를!

41 삼릉곡(냉골) 석조여래좌상

지금의 높이만 해도 1.6미터나 되니까 매우 큰 입체불이다

삼릉을 뒤로하고 약 300미터쯤 완만한 계곡길을 걷다보면 바위 위에 올려놓은 석조여래좌상이 우리를 맞는다. 이 불상은 머리를 잃었다. 목에 뚜렷한 삼도(三道)만 남기고. 지금 계신 곳도 원래 위치가 아니다. 이 석불은 20여 년 전까지도 앞쪽이 땅에 묻혀 있었기에 앞면의 옷주름이 조금 전에 조각한 듯 선명하기 그지없다. 이 부처님의 자랑은 가사와 군의를 매듭지은 수실이다. 왼쪽 겨드랑이와 가슴에 있는 수실이 멋있다. 지금의 높이만 해도 1.6미터나 되니까 매우 큰 입체불이다. 사진만 보아서는 이 불상의 당당함을 실감하기 어렵다. 앞에 서 있어도 마찬가지다. 옆에서 봐야 한다. 옆에서 보이는 모습에다 얼굴과 없어진 두 손을 마음속으로 만들어 붙여보아야 한다. 그래야 이 불상이 지닌 당당한 괴량감(塊量感)을 맛볼 수 있다. 속인의 어떤 소원이라도 다 들어줄 것 같은 신뢰감 넘치는 모습을.

언젠가 이 불상의 머리 부분이 조금도 상하지 않은 채로 발견된다면 남산은 또 하나의 보물을 가지게 될 것이다.

삼릉곡에서 처음 만나는 석조여래좌상이다. 땅에 묻혀 있던 것을 지금의 자리로 옮겨놓았다. 1996. 7. 16. 14:40

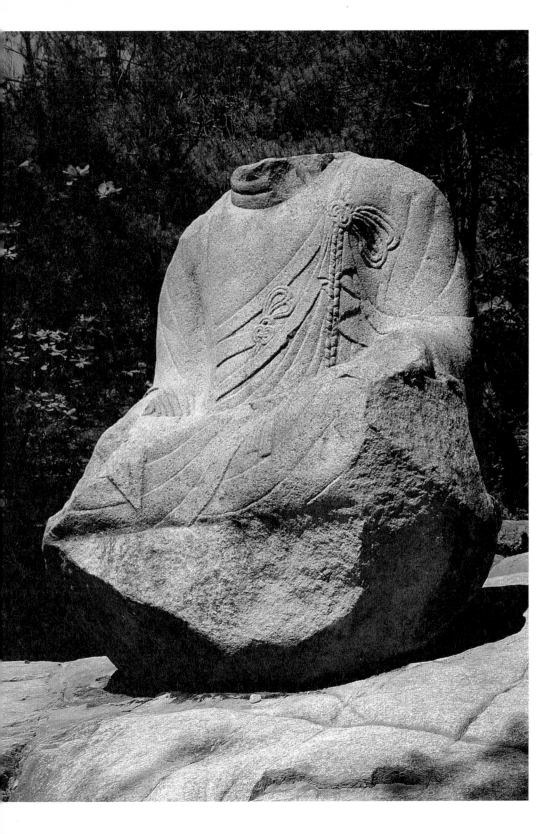

42 삼릉곡 마애관음보살입상

예쁜 자태로 미소짓는 얼굴이 퍽 인상적이다

머리 없는 석조여래좌상 바로 북쪽 능선에 남서쪽을 내려다보는 마
애관음보살입상이 있다. 기둥처럼 서 있는 바위 앞면을 조금 다듬
고 높이 1.54미터되는 보살입상이 부조되어 있다. 오른손은 가슴 위
에 두고 왼손은 정병(淨甁)을 들고 있다. 머리에 쓴 보관에는 화불
이 새겨져 있다. 관세음보살이라는 표시다. 예쁜 자태로 서 있다.
미소짓는 얼굴은 언제나 인상적이다. 해질 무렵 보살상 전체가 황
금빛으로 물들 때 볼 수 있으면 행운이다.

이 보살상은 입술화장(?)이 짙다. 아직도 붉은색이 선명하게 남
은 까닭은 아마도 색채가 바위에 깊게 스며들었기 때문이리라. 다
른 색은 비바람에 다 날아가버렸고.

관음보살이라서 목걸이·팔찌·보관·화불·정병을 두루 갖추고
있다. 배에서 아래로 늘어뜨린 군의의 나비매듭도 섬세하고, 몸을
받치고 있는 복련(伏蓮)조각도 화사하다. 남산에서 가장 미모가 돋
보이기에 그만큼 많은 사진가를 팬으로 거느리고 있는 보살상이다.

이 불상은 입술화장이
짙어 지금도 붉은 입술이
또렷하다.
2000. 10. 5. 10:10

옆│보관에 화불이 있고
왼손에 정병을 든
관세음보살상이다.
1996. 7. 16. 15:30

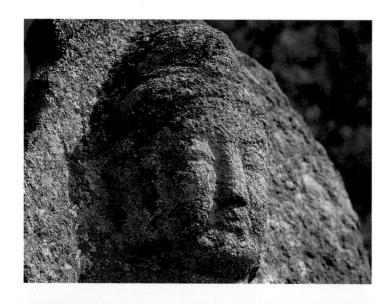

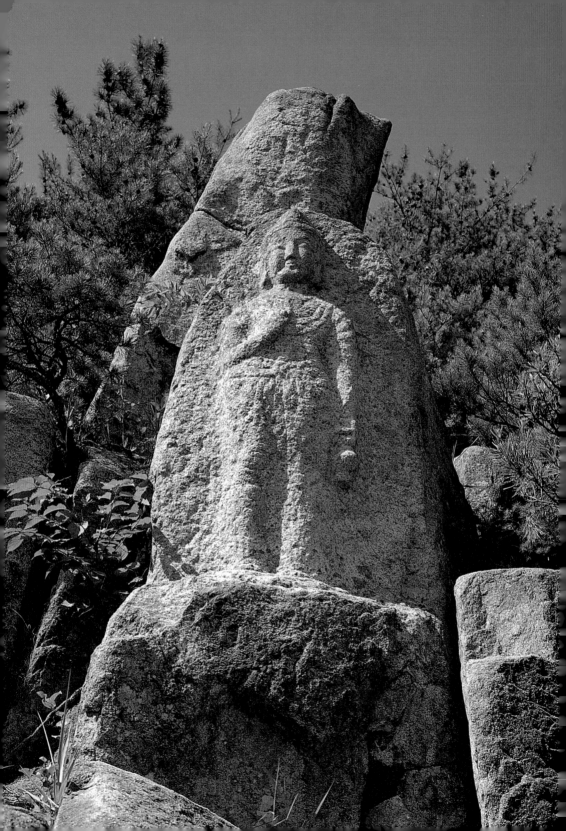

43 삼릉곡 선각여래입상삼존불 · 좌상삼존불

시원하게 그려진 음각선에서 자신감이 넘친다

목 없는 여래좌상에서 조금만 올라가면 계곡이 양쪽으로 나뉜다. 그 사이에 병풍처럼 생긴 바위가 노출되어 있다. 그 중 왼쪽 면이 2.7미터 가량 앞으로 나와 있다. 여기에 서 있는 여래상과 본존을 향하여 꽃을 바치는 협시보살상이, 오른쪽 면에는 본존이 앉아 있고 협시보살이 서 있다. 그 중 오른쪽 바위 표면이 많이 손상되어 좌협시보살의 모습은 식별하기 어렵다. 오른쪽 본존만 두광과 신광을 갖추었을 뿐 나머지 불보살은 모두 두광만 가지고 있다. 연화좌에서부터 두광까지 전부 선으로만 표현되어 조각상이라기보다는 두 폭의 불화를 보는 느낌이다. 음각선은 시원하게 그려져 있다. 거기에는 자신감도 넘쳐나고 있다. 선각이라고 하여 꼭 9세기의 작품이라고 늦추어 볼 필요는 없을 것 같다.

이 바위 위쪽에는 흥미로운 흔적이 남아 있다. 기둥을 세웠던 자리와 빗물을 옆으로 돌리기 위한 배수구가 그것이다. 이 불상들도 실내에 있던 것이다. 지금 햇빛 아래서도 음각선이 잘 보이지 않는데, 실내에서는 어떻게 알아보고 예배하였을까? 이런 의문을 명쾌하게 풀 수 있는 길은 석불이 채색되었었다는 사실을 늘 유념하는 것뿐이다.

바위 위에는 기둥을 세웠던 자리와 빗물을 옆으로 돌리기 위한 배수구가 남아 있다.
2001. 8. 27. 13:10

옆 | 공양보살상과 선각여래입상삼존불 중 우협시공양보살상
1996. 3. 18. 12:40

뒤 | 왼쪽은 선각여래입상 삼존불이고, 오른쪽은 선각여래좌상 삼존불이다.
2001. 8. 27. 12:30

뒤 | 삼릉곡 선각여래좌상 삼존불 본존은 두광과 신광을 갖춘 좌상이고 좌우협시보살은 두광만 가지고 있는 입상이다. 연화좌에서 두광까지 모두 선으로만 표현되어 불화를 보는 느낌이다.
2001. 8. 27. 12:55

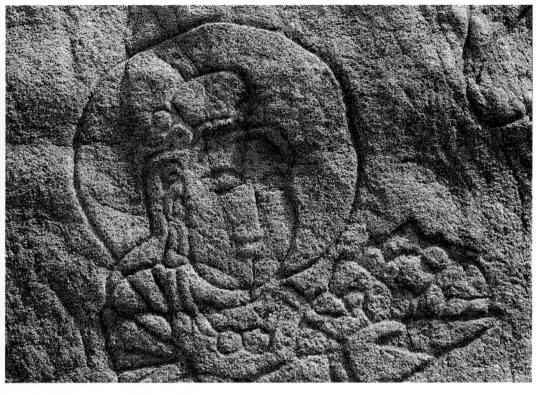

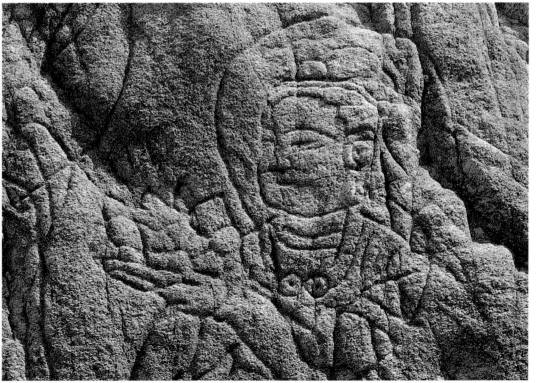

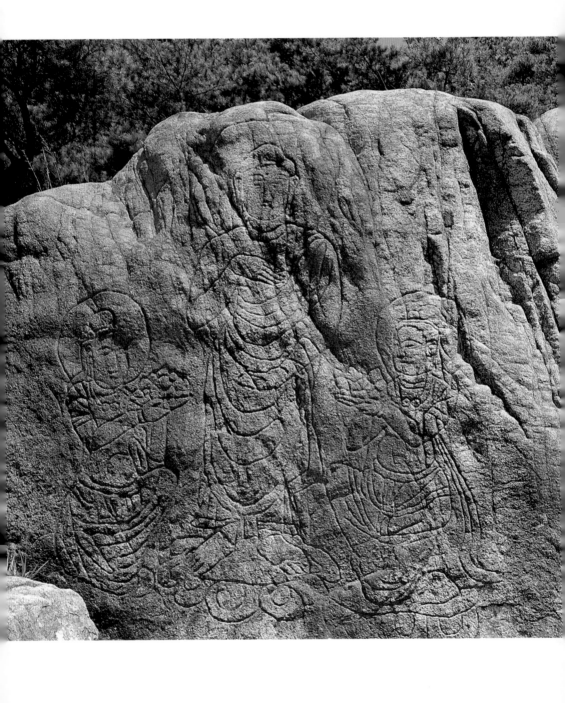

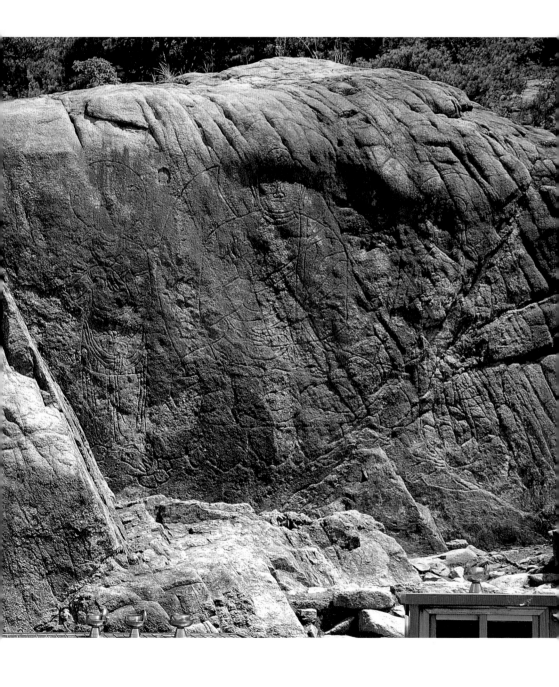

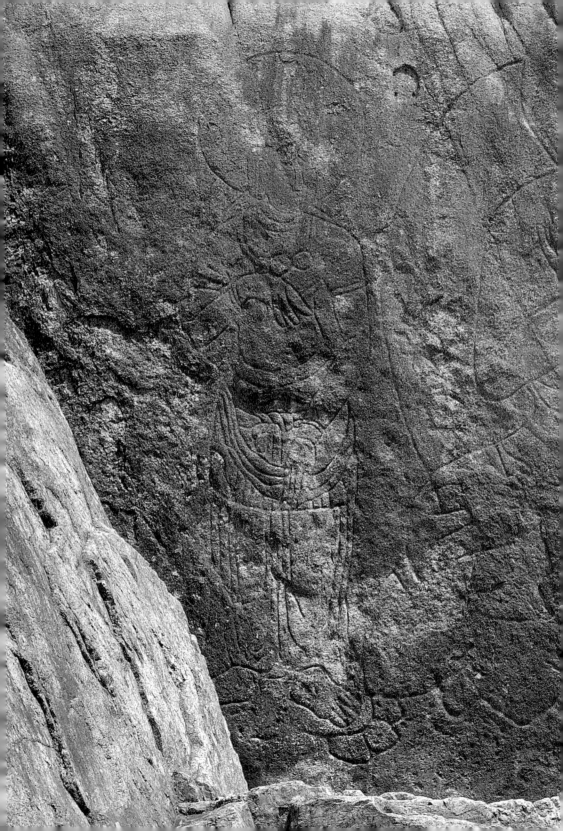

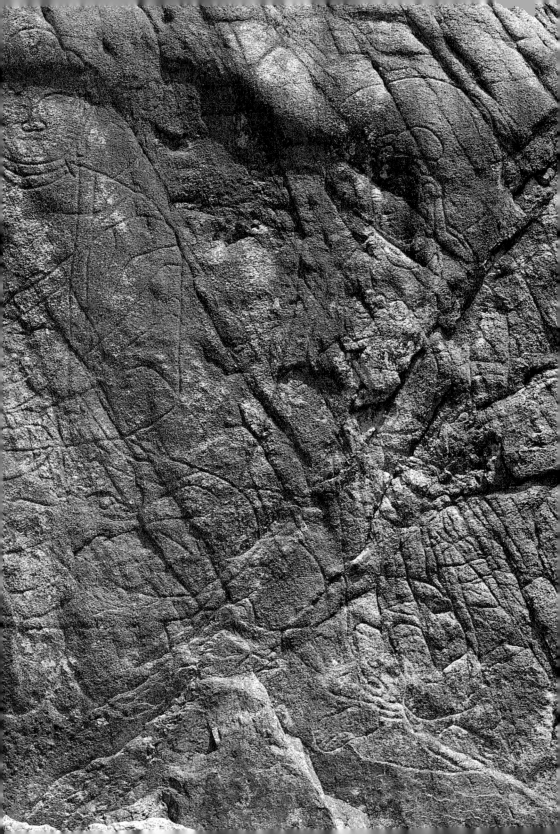

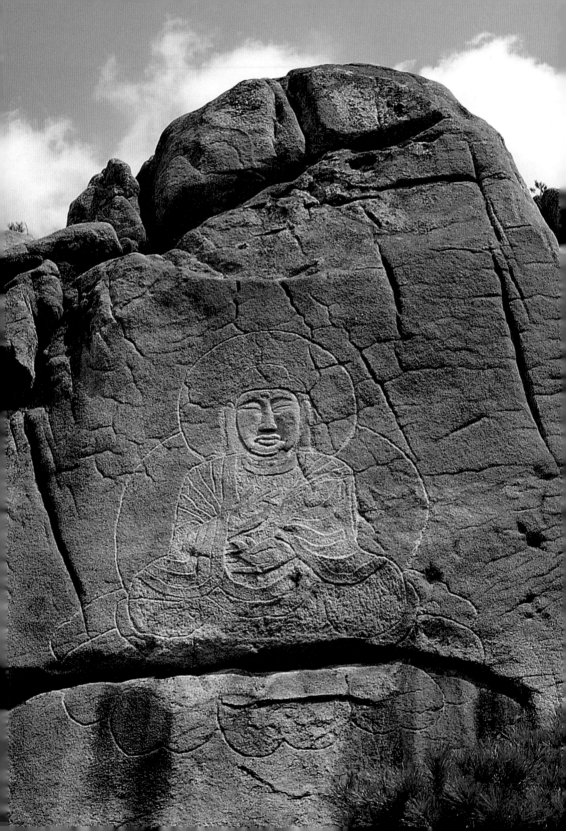

44 삼릉곡 선각여래좌상

이 불상은 선으로만 표시된 연꽃 위에 앉아 있다

선각여래입상삼존불·좌상삼존불에서 바로 능선을 타고 150미터쯤 올라가면 높이가 10미터쯤 되는 바위 절벽이 가로막고 있다. 이곳은 전망이 무척 좋은 곳이어서 삼릉의 송림과 들판과 건너편 망산까지 한눈에 들어온다. 이 바위에 새겨진 여래좌상은 꽤 유명하다. 못난이 부처로.

설법인을 하고 있는 이 불상은 선으로만 표시된 연꽃 위에 앉아 있다. 두광도 신광도 한 줄 음각선으로 표현되어 있고 얼굴만 약한 돋을새김으로 조각되어 있다. 나도 바쁘고 정식 명칭을 부르기가 귀찮을 때는 이 불상을 곧잘 못난이 부처라고 부른다.

이 불상은 정오 전후 10분 정도만 또렷하게 보인다. 2001. 8. 24. 12:00

연화좌와 무릎 사이에는 가로지른 바위 홈이 깊다. 광배 외곽에도 곳곳에 균열선이 있다. 왜 이런 바위면에 조각했을까? 이 홈은 1천년 전에도 있던 것이다. 하지만 바위의 홈은 마애불을 조각하고 장엄하는 데 큰 불편을 끼치지 않는다. 홈이나 움푹 들어간 곳은 석회로 메우면 그만이고, 그 위에 채색하면 바위 표면의 모든 홈은 감쪽같이 사라진다.

이 불상은 높은 곳에 새겨져 있어 우리는 아직 그 진면목을 봤다고 할 수 없다. 불상이 보는 높이에 따라 얼마나 다르게 보이는지를 사진작가들이라면 다 안다. 나의 주장대로 이 불상이 채색장엄된 모습을 누각식 건물에서 가까이 볼 수 있다면 이 부처님의 용모 점수가 '준수한 편'에 속하지는 못해도 그런대로 '못난이' 딱지는 뗄 수 있을 듯하다.

45 삼릉곡 석조약사여래좌상

이 불상이 오랜 세월을 잘 지내온 것은 절벽 중간 단 위에 있었기 때문이다

석조여래좌상 남쪽 계곡에는 높이 20~30미터의 절벽이 있다. 이 절벽 중간 단을 이룬 곳에 대좌와 광배를 두루 갖춘 약사여래 입체상이 있었다. 이 불상은 1914년 조선총독부에 의하여 서울로 옮겨져 지금은 국립중앙박물관에 있다. 대좌와 광배를 합한 높이가 3.32미터나 되는데 파손된 부분 없이 완전하다. 하기야 완전하니까 일본인들이 반출을 감행했을 것이다. 이 불상이 그토록 오랜 세월을 잘 지내온 것은 사람이 접근하기 어려운 절벽 중간 단 위에 있었기 때문이다.

남산 삼릉곡 선각마애여래상 안쪽 절벽 중간 단에 있던 것을 1914년 조선총독부가 서울로 옮겨 지금은 국립중앙박물관에 있다. 대좌와 광배를 모두 갖춘 완전한 모습이다. 1983. 1. 31.

팔각 연화대좌의 중대석은 약간 높아 보이는데 8개의 안상(眼象) 안에는 향로가 앞뒷면에, 나머지 6면에 보살상이 새겨져 있다. 나발로 표현된 머리카락, 다소 엄숙해 보이는 얼굴, 양쪽 어깨에 걸쳐진 가사 등이 이 불상의 특징이다. 신광과 두광에는 5체의 화불(化佛)이 배치돼 있고, 그 주위에는 도식화되고 굵은 화염문이 부조되어 있다. 이 불상은 바로 북쪽에 있는 석조여래좌상보다는 조금 딱딱하고 도식화된 분위기를 가지고 있다고 하여 9세기대의 작품으로 편년되고 있다.

이 불상을 서울까지 옮겨간 일본인의 극성도 극성이려니와 1914년경까지 완전히 보존되었다는 것도 경이로운 일이다. 그런데 이 불상이 사람의 손길이 닿기 어려울 만큼 험한 곳에 있었다면 신라 사람들은 어떻게 예배하였던 것일까? 이 불상이 있던 곳에는 2.8미터 간격을 두고 지름 30센티미터 정도로 바위를 깎아내 만든 기둥 자리가 있고, 옛 기와 파편도 보인다. 사람이 들어가 예배할 만한 면적이 있었다는 증거다. 그 건물은 남산의 다른 건물보다 오래 견뎌왔는지도 모른다. 그런저런 연유가 없고서는 이 불상이 완전히 보존되기 어려운 것이다.

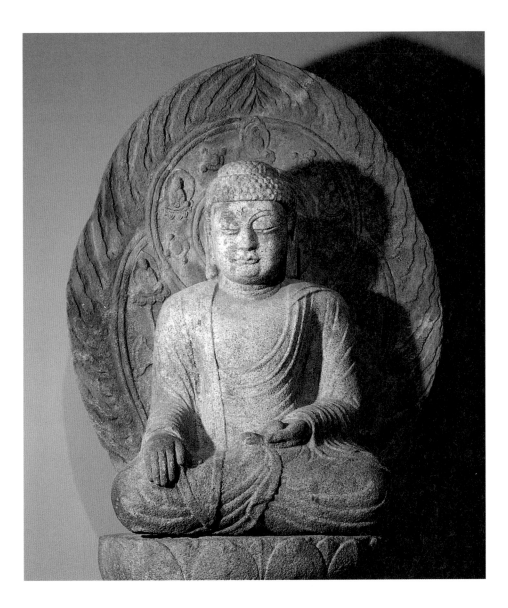

　　그러나저러나 한번 서울로 올라간 이 부처님은 서울의 번화함이
마음에 들었는지, 아니면 노천에서 산성비 맞기가 싫어졌는지 100
년이 다 되어가도록 고향 삼릉곡을 다시 찾을 기색이 없다.

화염문 │ 타오르는 불꽃을 묘사한 무늬. 주로 광배 가장자리에
　　　　표현된 것이 많다.

46 삼릉곡 선각마애여래상

갸름한 얼굴에 육계, 길게 늘어진 귀, 어깨가 곡선으로 처리되었다

삼릉곡 약사여래좌상의 왼쪽 절벽에 매우 특이한 불상이 있다. 바로 밑에서는 볼 수 없고, 계곡 건너편에서 올려다보아야 한다. 이 불상을 선각여래상이라고 하는 것은 가슴 아랫부분이 마멸되어 입상인지 좌상인지 알 수 없기 때문이다. 굉장히 큰 불상이지만 가까이 가서 크기를 재어볼 도리가 없다. 또 사진이라도 촬영할라치면 망원렌즈를 사용해야 한다. 그렇게 해도 갸름한 얼굴에 육계, 길게 늘어진 귀, 어깨가 곡선으로 처리되었다는 정도 밖에 알 수 없다. 신라 때 사람들은 모두 시력이 좋았던 것일까? 그런 것은 아니다. 이 부처님도 비 맞고 찬이슬 맞아야 하는 노천불이 아니었다. 여기에도 이 부처님을 봉안하기 위한 건물이 있었다.

오후에 햇살이 스칠 때 잠깐 드러나는 선각여래상을 보면 이 불상을 예배하기 위하여 계곡 위 절벽에 누각식 건물이 지어졌을 때의 장엄한 광경이 언뜻 뇌리를 스친다.

오후 3~4시경에 잠깐 모습을 드러낸다. 절벽이 매우 높아 계곡 건너편에서 올려다보아야 한다. 2001. 8. 24. 16:00

47 삼릉곡 석조여래좌상

신뢰감 넘치는 가슴에 법열 충만한 얼굴이었다

'못난이 부처'에서 남쪽으로 100미터쯤 걸으면 잘생긴 바위들이 모여 있는 능선 끝부분을 만나게 된다. 남산에서 몇 안 되는 입체불, 대좌와 광배를 구비한 뛰어난 불상이 지금은 상처투성이가 된 채로 제자리를 지키고 있다. 얼굴 아래쪽은 깨어져 시멘트로 땜질되어 있다. 광배도 뒤쪽으로 넘어져 산산조각 나 있다. 이 광배는 1960년대까지만 해도 윗부분이 조금 깨진 채로 대좌 위에 올려져 있었다. 대좌의 팔각중대석에는 면마다 안상(眼像)이, 상대석에는 두 겹 연화문이 정교한 솜씨로 조각되어 있다.

깨진 광배는 정말 잘 만들어진 것이었다. 두광 안쪽은 보상화문, 신광 안쪽에는 나뭇잎, 그 외곽에는 박력있게 타오르는 화염문이 조각되어 있다. 불상은 더 걸작이었다. 항마촉지인을 표시한 수인, 안정감 있는 무릎, 신뢰감 넘치는 가슴에 법열 충만한 얼굴이 있었다. 왼쪽 어깨에만 가사를 걸쳤기 때문에 자연히 드러난 오른쪽 가슴과 팔이 풍만하다. 잘 조각한, 정성이 들어간 작품이다.

사람들은 이 불상을 자세히 살필 마음이 없는 듯하다. 아마 얼굴 아래쪽을 메운 시멘트 때문이리라. 여기에서 나만의 불상 감상 비법(?)을 소개해야겠다. 세상에는 머리가 없고, 깨진 불상이 많다. 일단 불상에서 얼굴이 없으면 신앙대상으로서는 실격이라고 할 수밖에 없다. 또 그 조각작품이 지닌 우수함도 눈에 잘 들어오지 않는다. 이럴 때 깨진 불상의 진면목을 엿볼 수 있는 효과적인 방법이 있다. 그 방법은 너무나 간단하다. 손을 들어 흉하게 깨진 부분을 가리고 감상하면 된다.

광배와 대좌를 구비한 훌륭한 불상이 지금은 상처투성이가 되었다. 얼굴 아래쪽은 시멘트로 땜질을 하고 광배는 넘어져 산산조각나 있다. 1985. 4. 1. 15:50

뒤 | 삼릉곡 정상부 왼쪽 큰바위에 새겨놓은 높이 5.2미터의 대불상이다. 얼굴은 높이 돋을새김하고 몸은 선각으로 표현하였다. 손발에 손금과 발금이 새겨져 있어 흥미롭다. 2000. 10. 7. 14:30

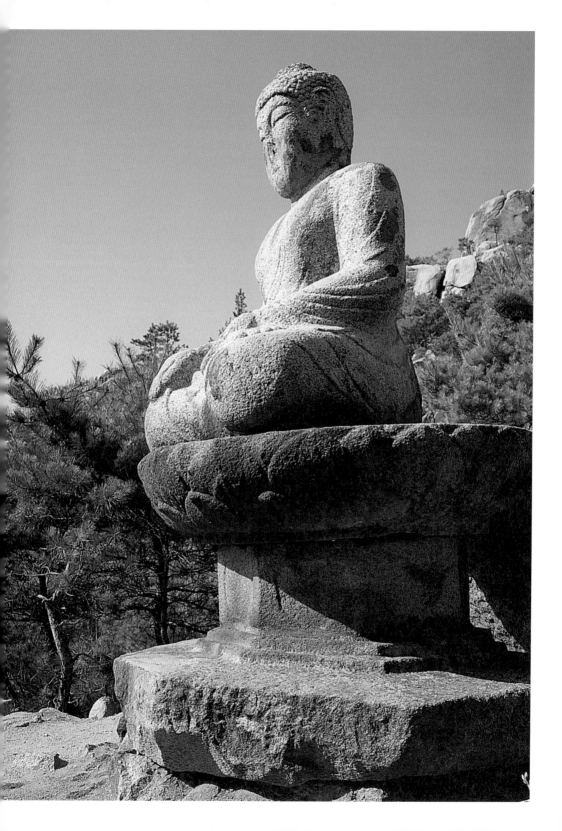

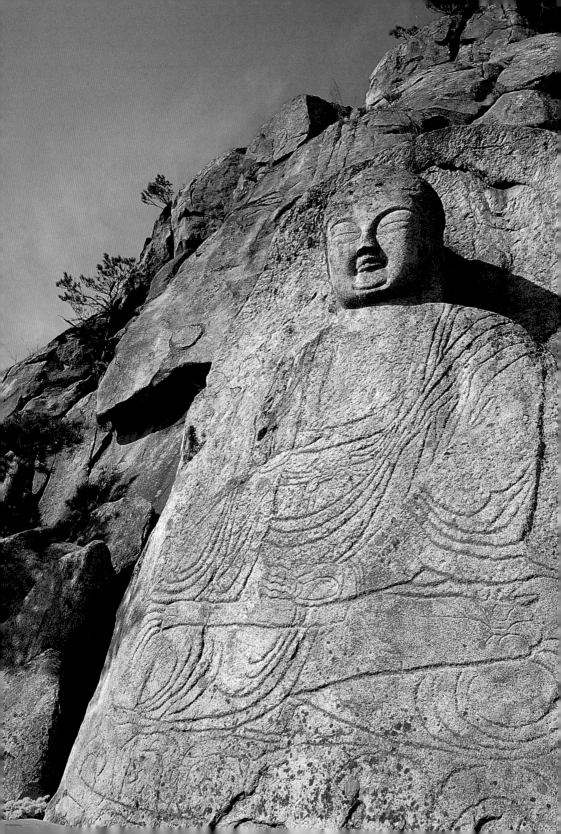

48 삼릉곡 상선암 마애여래좌상

이 불상은 머리 부분만 입체에 가깝게 조각되어 있다

삼릉곡의 끝 바로 왼쪽에 큰 바위들이 솟아 있다. 이 중에서 남산 꼭대기를 바라보는 면에 높이 5.2미터 되는 마애여래좌상이 있다. 불상을 조성하기 위하여 우선 바위의 상부를 주형광배처럼 깎아냈다. 머리 부분은 입체에 가깝게 조각되어 있다. 그러나 어깨 아래에는 모두 선각이다. 삭발한 머리에 조금 작아 보이는 듯한 육계, 우뚝한 코, 초생달 같은 눈썹이 인상적이다. 왼손은 다리 위에 두었고, 오른손은 가슴에 대고 있는 설법인이다. 손발에는 손금과 발금이 새겨져 있어 흥미롭다.

양어깨 아래쪽 바깥부분은 완전히 쪼아내지 않은 상태다. 이것은 애초부터 목 아래 부분을 선각으로 표현하려고 의도했던 것을 말해 주고 있다. 이 불상 아래쪽에 굴러떨어진 듯한 선각보살입상이 상부가 파손된 채 누워 있다.

이 마애여래좌상도 9세기에 조성된 것으로 추정되고 있다. 과연 그럴까? 이제까지 나온 남산에 대한 책자를 보면 불상의 3분의 2 이상이 9세기에 제작된 것으로 소개되고 있다. 산에 절을 짓고, 돌로 불상을 만들고, 바위에 불상을 새기는 것이 그렇게 쉬운 일이던가? 누구나 알고 있는 것처럼 9세기 당시의 신라가, 특히 경주가 그토록 안정되어 있었던가? 남산의 여러 불상들에 대한 편년관은 대폭 수정되어야 한다.

49 삼릉곡 상사암과 작은 불상

상사병에 걸린 사람이 이 바위에 기도하면 효험이 있다

상선암 마애여래좌상에서 동쪽을 보면 높이 10미터가 넘는 큰 바위가 우뚝 솟아 있다. 바위가 대체로 사각형으로 생겨 다소 위압적이다. 이 바위가 바로 『동경잡기』(東京雜記)에 나오는 유명한 상사바위이다.

"상사바위는 금오산에 있다. 그 크기는 둘레가 100발이 넘는데, 우뚝하게 솟아 있어 타고 오를 수 없다. 세상에 전하기를 상사병에 걸린 사람이 이 바위에 기도하면 효험이 있다."

이 바위 뒤쪽으로 돌아가면 사람 손이 닿을 만한 곳에 가로 1.44미터, 세로 56센티미터, 깊이 30.5센티미터 되는 직사각형 감실이 패어 있다. 요즘도 많은 사람들이 이 감실에 촛불을 켜고 기도하기 때문에 안쪽이 늘 새까맣게 그을린 상태이다.

감실 아래에 머리가 없어진 석불입상이 있다. 어깨까지의 높이가 80센티미터밖에 안 되는 작은 불상이다. 오른손은 시무외인(施無畏印)의 수인이고, 왼손은 시여원인(施與願印)을 표시하고 있다. 불

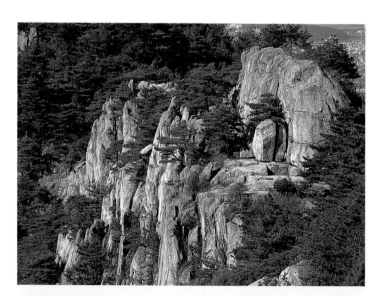

상사바위 남쪽면.
2000. 11. 9. 14:15

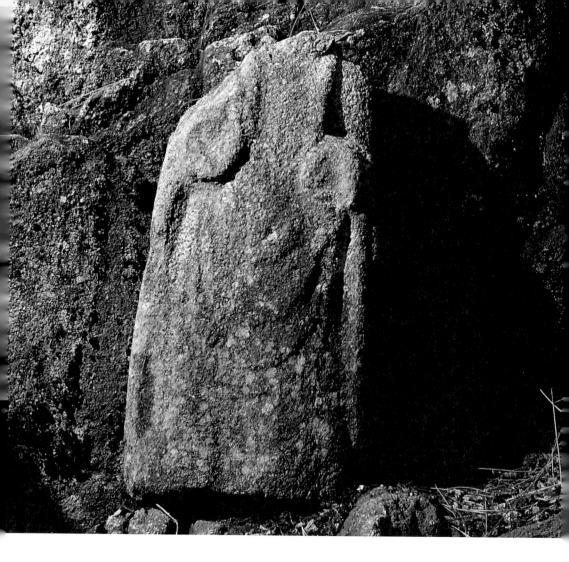

상사바위 뒤쪽에 감실이
있고 그 아래에 머리가
없어진 석불입상이
서 있다.
현재높이 80센티미터인
작은 불상이다.
2000. 10. 22. 08:30

상의 옷주름은 배에서 아래로 겹U자형을 이루고 있어서, 이 불상이
체구는 작지만 고식(古式)을 지닌 불상임을 말해주고 있다.

시대를 알 수 없는 감실과 고식을 띤 소석불, 그리고 이러한 명문
을 보면 이 바위가 얼마나 오래전부터 여러 계층의 사람들에게 신앙
되어 왔는지를 잘 알 수 있다.

동경잡기 │ 조선 헌종 11년(1845)에 성원묵이 증보하여 중간(重刊)한 경주의
지방지. 권1에는 진한기, 신라기, 지계, 풍속, 노비, 토산, 학교,
능묘 등이, 권2에는 불우, 고적, 호구, 인물 등이, 권3에는 과목,
효행, 충의, 우애, 서적, 제염 등이 수록되어 있다.

50 삼릉곡 상선암 선각여래좌상

바위 표면이 거북이 등처럼 갈라져 있어 조각선을 살펴보기가 쉽지 않다

상선암 마애여래좌상 위쪽에도 선각여래좌상이 조각되어 있다. 바
위 표면이 거북 등처럼 갈라져 있어 조각선을 살펴보기가 쉽지 않
다. 이토록 조각하기 어려운 바위면을 선택했다는 것은 이 장소가
꼭 필요했다는 뜻일게다. 불신은 통견의 법의로 덮여 있고, 얼굴은
둥글다. 오른손은 가슴 앞에 들어올려 설법인을 하고 있다. 원형두
광과 신광도 갖추고 있다. 지금은 많이 희미해진 모습이지만 위치
는 남산에서도 손꼽힐 만큼 높고, 사방 전망이 빼어난 곳이다.

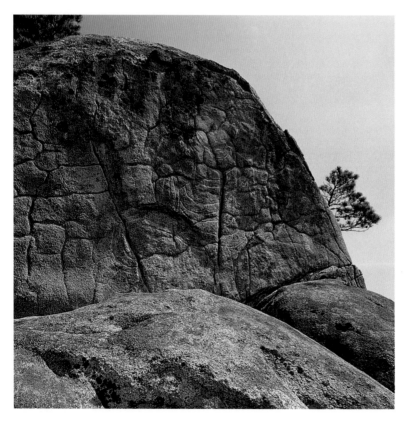

이 불상은 상선암
마애여래좌상 위쪽 왼편
절벽 위 매우 좁은 공간에
선각으로 새겨놓았다.
정오를 조금 지난 시간에
모습을 잠깐 드러낸다.
2002. 9. 2. 12:40

214

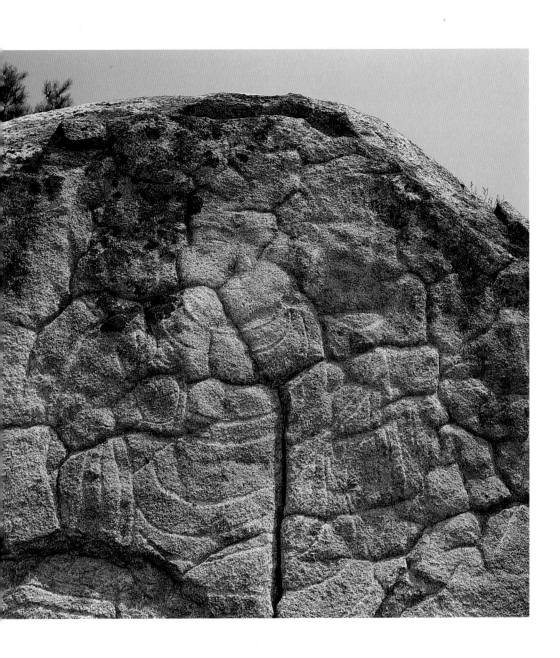

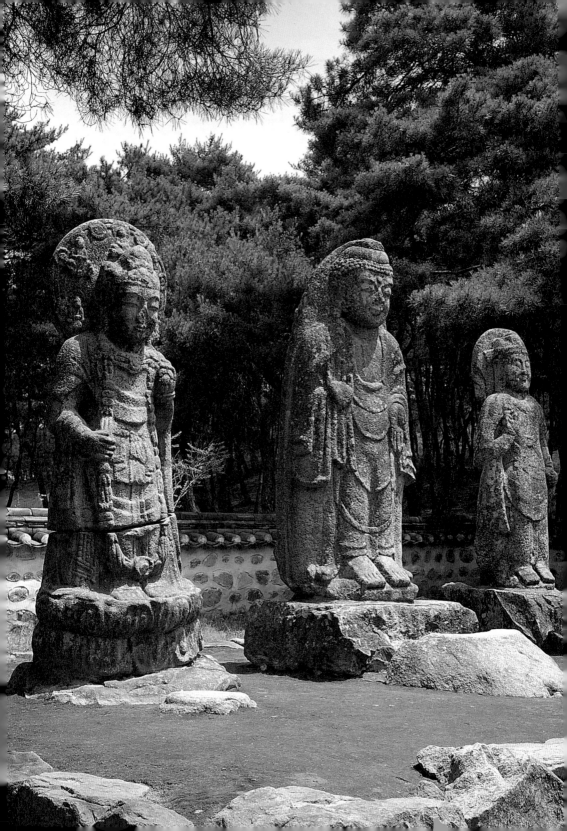

51 배리 삼존석불

삼존불은 모두 웃고 있다. 밝고, 자신있게 보인다

포석곡 바로 남쪽 짧은 골짜기가 선방곡이다. 이 골짜기 입구에 삼국시대 불상으로 유명한 배리 삼존석불이 있다. 지금은 10여 년 전에 지어진 보호각 안에 서 있지만 그 전에는 노천불이었다. 1923년에 바로 세울 때까지는 이 부근에 흩어져 하늘을 쳐다보고 누워 있었다.

이 삼존석불은 입체불이다. 본존은 어깨와 머리를 잇는 작은 광배만 가지고 있고, 수인은 통인이며 백호(白毫)가 튀어나와 있다. 양쪽 어깨에 걸쳐진 법의는 겹U자형으로 내려온다. 우협시보살은 장신구가 화려하다. 앙련과 복련이 위아래로 붙어 있는 대좌 위에 서 있다. 두광에는 화불도 4구나 새겨져 있다. 좌협시보살은 만면에 미소를 띠고, 왼손에는 정병을 들고 있다. 그래서 관세음보살이 아닌가 하지만 장담하기 어렵다.

이 삼존불의 뒷면 마무리도 깔끔하다. 협시보살은 팔과 몸체 사이를 파내 입체불임을 강조하였다. 또 정면상임을 강조하기 위하여 발을 똑바로 조각하였는데, 그렇게 표현되고 보니 발뒤꿈치를 들고 있는 것처럼 보인다.

삼존불은 모두 웃고 있다. 밝고, 자신있게 보인다. 한편으로는 키에 비해 머리가 커서 모두 어린아이처럼 보이는 삼국시대 불상의 특징을 띠고 있다.

삼존불 뒷면에는 군데군데 붉은 채색이 남아 있다. 법당이 파괴된 뒤 하늘을 보고 누워 있었기 때문에 기적같이 남은 소중한 채색 흔적이다.

보호각을 짓기 전의 모습이다. 햇빛이 위에서 비출 때 해맑은 미소가 잘 드러난다.
1975. 7. 1. 11:50

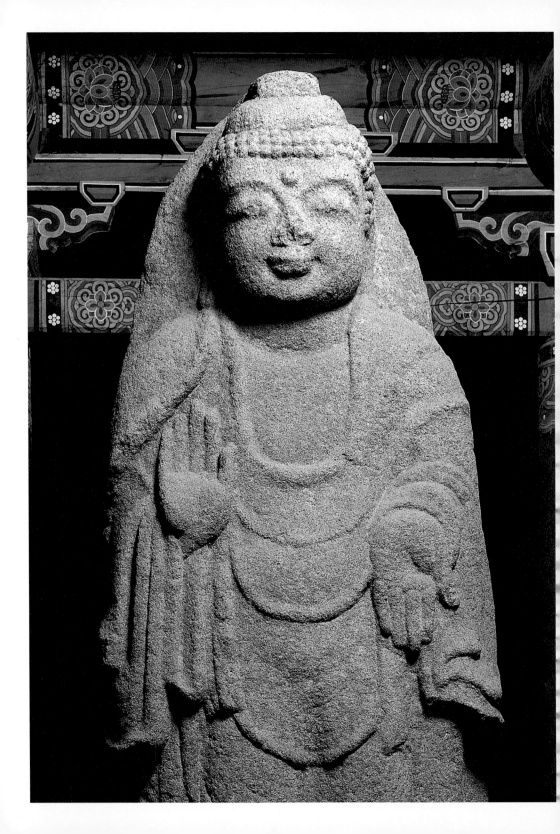

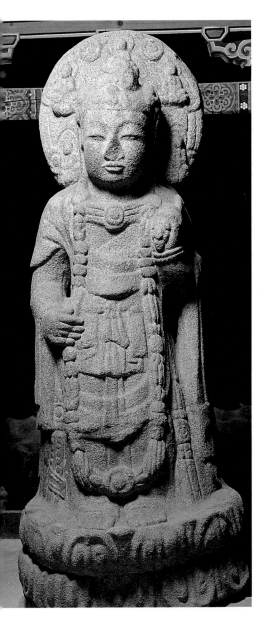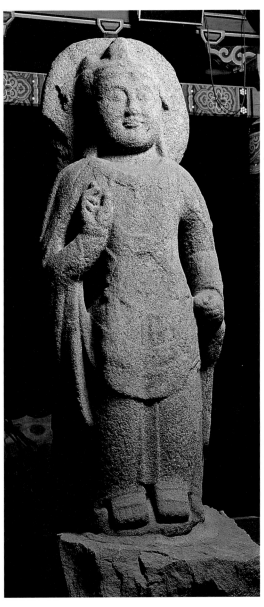

본존불, 우협시보살 입상,
좌협시보살 입상. 보호각을
지은 이후의 모습이다.
인공조명을 천장으로 높여
미소를 살리려 하였으나
천장이 낮아 안타까움만
커진다.
2001. 4. 10

52 선방곡 정상부 선각여래입상

돌기둥 모양으로 생긴 바위에 여래입상이 선각되어 있다

상선암 꼭대기에서 능선을 따라 선방곡으로 약 400미터 가량 내려
가면 돌기둥 모양으로 생긴 바위에 여래입상이 선각되어 있다. 이
바위는 불상이 조각되어 있지 않더라도 신령스럽게 보인다. 불상
높이는 208센티미터나 되지만 두겹선으로 음각된 두광 상부가 없
어졌고, 표면 마멸이 심하여 수인도 알기 어렵다. 법의는 양쪽 어깨
에 걸쳐져 있다. 타원형으로 표현된 허벅지가 특이하다.

　이 불상은 폭이 좁은 바위면에 조각해서 그런지 키도 커보이고 날
씬한 편이다. 바위가 있는 곳의 지형으로 미루어볼 때 이 불상의 소
속 사원이 그다지 컸던 것 같지는 않다.

얕게 선각되어 있어 빛이
측면에 닿지 않으면 선이
드러나지 않는다.
자연광으로는 여름철
(하지 전후) 오후 4시
30분～5시경에 모습을
잠깐 드러낸다.
인공조명으로 선각의
효과를 드러나게 하였다.
2000. 10. 12. 16:30

53 부엉곡 선각여래좌상

1미터에 조금 미치지 못하는 소규모 마애불이다

부엉덤이에서 늠비봉 석탑이 있는 부흥사(富興寺)로 가는 길 산허리에 마애여래좌상이 선각으로 조각되어 있다. 이 불상의 위쪽은 바위가 자연의 처마처럼 튀어나와서 이 불상에는 좀처럼 빗물이 흘러내리지 않도록 되어 있다.

선각여래불은 무릎보다 훨씬 넓은 연꽃대좌 위에 앉아 있으며, 수인은 항마촉지인이다. 머리는 소발이며, 좌상이어서 그런지 거의 정삼각형에 가까운 구도이다.

불상의 높이는 97센티미터로, 1미터에 조금 미치지 못하는 소규모 마애불이다. 이처럼 대단치 않아 보이는 이 불상을 오래 기억하게 되는 이유는 불상의 몸이 황금빛으로 물들어 있기 때문이다. 그렇지만 이 황금빛은 일부러 채색한 것이 아니고 이 부근의 바위에 공통적으로 보이는 자연현상이다.

안정감은 있으나 다소 위축된 듯한 어깨와 부드럽기만 한 음각선으로 미루어보면 통일신라 9세기대의 불상이 아닐까 한다.

선각여래좌상의 위와 오른쪽에 돌출된 바위가 있어 감실의 효과를 낸다. 오후 1시 이후부터 해질 무렵까지 황금 빛깔의 변화를 느낄 수 있다. 2000. 11. 9. 13:15

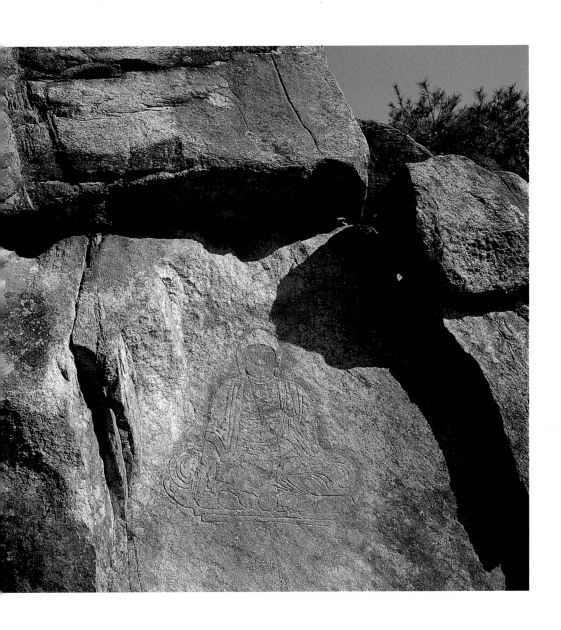

223

54 늠비봉 석조부도

늠비봉 남쪽의 오솔길을 찾아들면 길 오른쪽에 부도 1기가 쓰러져 있다

늠비봉 오층석탑을 뒤로하고 바로 남쪽의 오솔길을 찾아들면 길 오른쪽에 부도 1기가 쓰러져 있다. 기단은 1변 길이가 약 79센티미터이고, 탑신은 너비 49센티미터, 높이 60센티미터로 아무런 장식이 없는 네모지붕을 덮은 형식이다.

통일신라시대 후반, 즉 9세기경부터 유행하기 시작하였던 부도는 고려시대까지 매우 화려한 면모를 보이는데, 이 부도는 그런 예와는 비교하기 어려울 만큼 단순한 구조를 보이고 있다. 현재의 상태가 아주 깨끗하여 혹시 늠비봉 오층석탑 안에 봉안되었던 것이 아닐까 하는 생각도 누르기 어렵다. 정말 석탑 안에 있었다면 이것은 부도가 아니고 사리석함(舍利石函)이 된다.

원래 이 부도는 늠비봉 석탑 곁에 있었는데 일본인들이 가져가려고 이곳까지 옮겨놓은 것이라 한다. 만일 이 부도에 사람의 눈길을 끌 만한 섬세한 조각이라도 있었다면 아마도 오늘의 우리는 이 유물을 마주하지 못했을 가능성이 높다.

> 단순한 구조의 석조부도이다. 사리공이 크게 뚫려 있어 늠비봉 오층탑의 사리석함으로 추정되기도 한다.
> 2002. 2. 24. 12:55

사리석함 | 탑과 부도 또는 불단에 봉안하는 사리구의 내·외함을 넣은 석함. 분황사탑에서 나온 석함이 대표적이다.

55 포석정

포석정은 남산 포석곡 입구에 있다. 그러니까 포석곡은 포석정이
있기에 붙여진 이름이다. 포석정은 사적 제1호이다. 국보 제1호는
서울 남대문이고, 보물 제1호도 서울에 있는 동대문이다. 포석정이
사적 제1호로 지정된 것은 물론 일제시대의 일이다. 그 당시에 지정
된 국보·보물·사적 번호를 보면 마음에 들지 않는 부분도 많다.
우리를 통치하던 일본인들 눈에는 한반도에 있는 숱한 유적 가운데
정말 남대문·동대문·포석정이 제일 중요해 보였을까? 알 수 없는
일이다.

　포석정은 유상곡수연(流觴曲水宴)을 베풀던 물길이 구불구불하
고, 그 전체 모습이 전복 형태라고 하여 붙여진 이름이다. 이 석조
구조물은 가공한 63토막의 화강암으로 너비 30센티미터, 깊이 22
센티미터, 길이 6미터의 물길을 조립한 것이다. 이 물길에 물을 흐
르게 하여 술잔을 띄우면 대략 12곳에서 술잔이 잠시 머무르게 된
다고 하니 그야말로 고대의 유체역학(流體力學)으로서는 대단한 경
지에 오른 기술이다. 물길이 시작되는 곳에 속이 관통된 돌거북이
있어 거북의 입에서 쏟아져나온 물이 이 물길을 거쳐나갔다고 하는
데 이미 오래 전에 없어져 자취를 찾을 수 없다. 안압지에서 발굴된
목제주사위는 이곳에서 벌어진 연회의 모습을 간접적으로나마 알
려주는 자료이다. 이 주사위에 새겨진 글귀 중에는 여러 사람이 코
때리기(衆人打鼻), 한꺼번에 세 잔 받기(三盞一去), 마음대로 노래
청하기(任意請歌) 등 재미있고 자유분방한 내용이 들어 있다.

　포석정에 대해서는 제49대 헌강왕(재위 875~886년) 때 남산신
(南山神)이 나타나 춤을 추었으나, 신하들의 눈에는 보이지 않고 오
직 임금만이 그를 볼 수 있었다는 기록이 있다. 그렇다면 포석정이

유상곡수연을 베풀던
물길이 구불구불한데
너비 30센티미터,
깊이 22센티미터,
길이 6미터의 물길을
조립하였다.
비오는 날에 찾아가면
즐거움이 더 커진다.
1995. 5. 19. 09:00

일단 9세기 전반 이전에 축조되었다는 것은 확실하다. 그리고 이 주변 일대는 신라왕실의 별궁이라고 전해진다. 한편 1999년 봄에 국립경주문화재연구소가 곡수거(曲水渠) 남쪽 평지를 시굴조사하였는데, 이때 포(鮑)가 아닌 '포석'(砲石)이라고 씌어진 명문 기와가 출토되었다.

입장권을 사서 포석정에 들어간 사람들은 대개 세 가지 반응을 나타낸다. 첫째는 사적 제1호가 뭐 이렇게 작냐는 것이고, 둘째는 포

227

석정의 물길(曲水渠)이 그지없이 과학적이라는 것이고, 셋째는 이
곳에서 연회를 즐기다가 후백제 견훤왕에게 습격당하여 최후를 마
친 경애왕의 어리석음을 통탄하는 것이다. 한 유적을 봐도 보는 눈
은 이토록 다채롭다.

유상곡수연 │ 수구(水溝)를 굴곡지게 하여 흐르는 물 위에 술잔을
띄우고, 자기 앞에 온 술잔을 받아들면서 시를 읊는
놀이가 유상곡수이며, 이러한 놀이를 하면서
연회를 여는 것을 유상곡수연이라 한다.

56 윤을곡 마애삼체불좌상

어깨를 나란히 하고 앉아 있는 모습이 형제처럼 정겨워 보인다

포석정에서 남산 관광도로를 따라 850미터 정도 가면 짧은 다리가 나온다. 다리 건너 왼쪽으로 급한 산길을 70미터 정도 올라간 곳에 이채로운 마애삼체불이 있다. 흔히 이 불상을 삼존불이라고 부르지만 모두 여래상이므로 삼체불이라고 불러야 옳다. ㄱ자로 생긴 바위면 서면에 1체, 남면에 2체가 조각되어 있다. 불상의 높이는 92~107센티미터에 불과하다.

남면 오른쪽의 여래상과 서면 여래상은 넓은 띠로 표현한 두광과 신광, 음각으로 표현된 연화대좌, 통견의(通肩衣), 얕게 평면적으로 부조한 불신 등에서 공통점을 지닌다. 다만 서면상의 광배에 화불 4체가 부조되어 있다는 점만 다르다. 남면 바위 왼쪽 불상은 감실 형태로 파들어간 면에 우견편단(右肩偏袒)이며, 옷주름은 굵게 표현되어 있다. 무릎 아래로 부조된 연화대좌가 있다. 광배는 보주형이며, 두광과 신광도 따로 표시해 두었다.

남면 오른쪽 상의 왼쪽 어깨 위에 명문이 있다. 태화9년을묘(太和九年乙卯: 흥덕왕 10년, 835년)에 조성하였다는 내용이다. 그런데 명문이 있는 불상 양쪽의 여래상은 모두 왼손에 큼직한 약호를 든 약사여래좌상이다. 같은 해에, 같은 바위에 2구의 약사여래상을 조각할 필요가 있을까? 두 불상은 조각기법에서 많은 차이를 보이고 있는데, 자세히 보면 왼쪽 불상의 연화대좌 끝부분이 오른쪽 불상의 것을 쪼아내고 조각된 것을 알 수 있다. 이것은 왼쪽 불상이 더 늦은 시기에 조성되었다는 것을 말해주는 결정적인 증거다.

삼체상 모두 우수한 조각으로 평가받기는 어렵다. 하지만 어깨를 나란히 하고 앉아 있는 모습이 형제처럼 정겨워 보인다.

우견편단 | 오른쪽 어깨가 드러나도록 법의를 왼쪽 어깨에서 오른쪽 겨드랑이로 걸치는 방식.

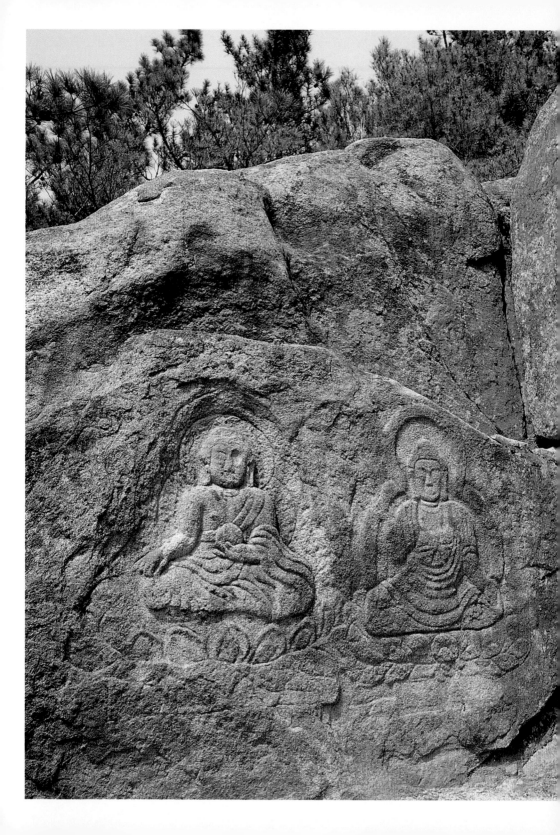

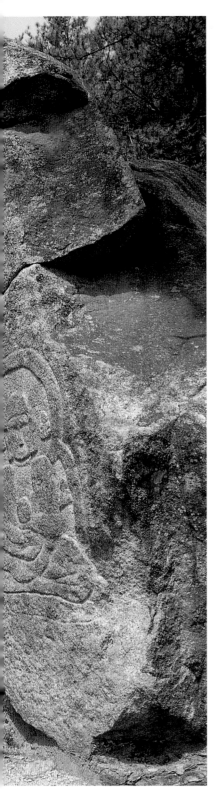

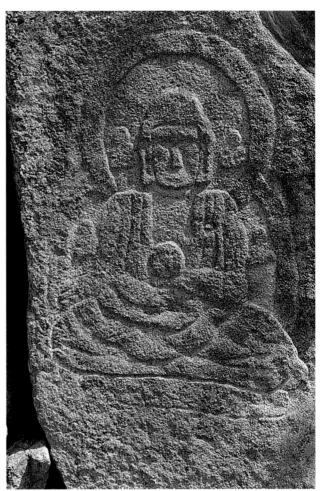

윤을곡 마애삼체불좌상.
왼쪽 2체와 오른쪽 1체가
ㄱ자로 되어 있어 전체를
보려면 오전 11시 30분~
12시경이 좋다.
2002. 4. 13. 12:00

231

57 창림사터

창림사는 남산에서 손꼽히는 절이었다

포석정 서북편 산줄기에 자리잡았던 창림사는 남산에서 손꼽히는
절이었다. 지금 창림사터를 둘러보아도 남은 재산이 참 많구나 하
는 생각이 든다. 물론 돌로 만든 것만 남아 있다. 삼층석탑과 쌍귀
부, 수많은 주춧돌이 절터를 지키고 있다. 또 이곳에서 출토되어 국
립경주박물관에 가 있는 것만 하여도 목이 없는 석조비로자나불좌
상 2구, 사자무늬 비석받침, 4구의 여래상과 네 마리의 극락조가 조
각되어 있는 석탑앙화, 팔부신중이 새겨진 석탑면석(창림사에는 또
다른 석탑이 있었다), 석등 하대석, 법화경이 새겨진 경석(經石) 등
참으로 다양하고 화려한 석물들이 많다. 특히 경석은 이곳과 화엄
사(화엄경), 칠불암에서나 출토된 적이 있는 희귀한 유물이다.

　『삼국유사』에는 박혁거세왕과 알영왕비가 태어난 뒤 이곳에 궁궐
을 지어 두 사람을 양육했다고 기록되어 있다. 또『동국여지승람』에
는 이곳에 궁전 유적이 남아 있었으나, 후세에 사찰을 세웠다는 내
용이 있다. 어느 기록을 보아도 창림사는 신라
초기부터 중요하게 생각하던 땅에 세워진 절이
었음이 틀림없다.

왼쪽 | 창림사지 출토
경석편.
49.5×30센티미터
경주 동국대학교박물관

오른쪽 | 창림사지 출토
법화경 석편
40.5×30센티미터
국립경주박물관

옆 | 창림사터의 규모를
짐작하게 하는 초석들.
2002. 4. 5. 13:30

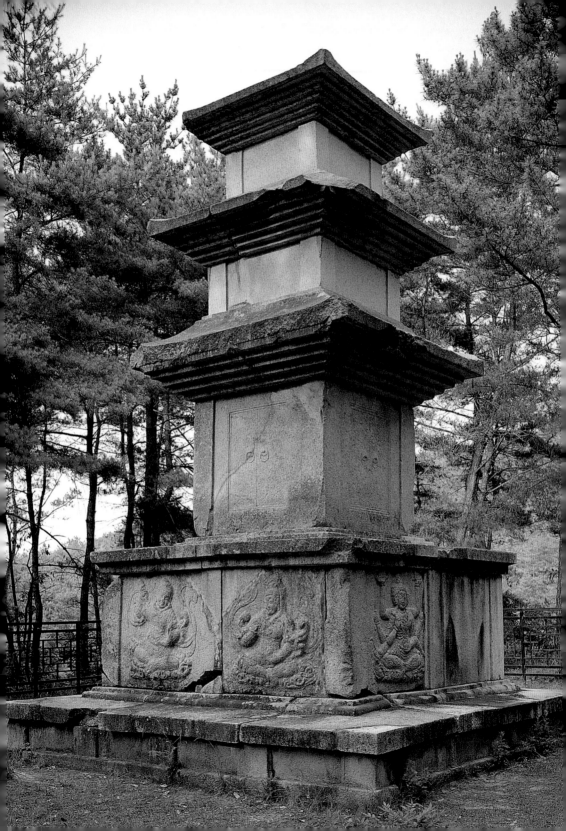

창림사터 삼층석탑

옛 창림사가 얼마나 당당한 절이었던지를 말해주는 것은 뭐니뭐니 해도 창림사 삼층석탑이다. 상륜부가 없는 현재의 높이가 6.5미터에 이르니, 남산에 남아 있는 석탑 중에서는 제일 크다. 이 탑은 1979년에 복원되었다.

탑은 금당 앞이 아니라 산줄기에 자리잡은 절의 맨위 동쪽에 있다. 이중기단을 갖추었고, 아래기단 너비가 4.5미터나 된다. 없어진 2·3층 옥신과 상층 기단 면석은 새 돌로 보충되었다. 1층 옥신 4면에는 문짝과 문고리가 새겨져 있다.

상층 기단 면석에 새겨놓은 팔부신중상은 천부 · 건달바 · 마후라가 · 아수라뿐이다. 사실적이고 양감 넘치는 조각 솜씨가 대단하다.

남산의 석탑 중 규모가 가장 큰 삼층석탑이다. 솔숲에 둘러싸여 그늘이 생긴다. 높은 구름이 긴 날 찾으면 탑의 전모를 자세히 살펴볼 수 있다.
1995. 7. 15. 16:50

1824년에 창림사의 어느 탑이 무너졌다. 그때 무구정광원기, 무구정광대다라니경, 사경 1축, 개원통보, 청황번주(靑黃燔珠)구리거울조각 등이 같이 수습되었다. 이를 추사 김정희와 교분이 두터웠던 권돈인이 가지고 있었으나, 그후에 일본인의 손에 넘어갔다고 한다. 무구정광원기 앞면에는 국왕 경응(문성왕)이 무구정(無垢淨)한 탑을 조성한다는 내용과 함께 대중(大中) 9년(855년)이라는 연호가 있었다.

그런데 무구정광원기 동판의 크기가 이 탑 사리공의 크기와 맞지 않는다. 무구정광원기는 창림사에 있던 다른 석탑(국립경주박물관에는 창림사지에서 출토된 또 다른 팔부신중 석탑재가 있다)에 봉안되었다가 수습되었을 가능성이 높다. 또 이 탑에 새겨진 팔부신중상을 9세기 후반의 작품으로 늦추어 보기도 어렵다.

창림사터 쌍귀부

창림사터에는 남산에서 찾아보기 힘든 쌍귀부가 있다. 가로 1.86미터, 세로 1.63미터 되는 돌 위에 목을 빼고 앞을 향해 기어가는 두 마리의 거북을 조각한 것이다. 그렇지만 지금은 두 마리 모두 머리가 없는데, 그 중 1개가 국립경주박물관에 수습되어 있다. 거북 등 위에는 비를 세웠던 자리가 남아 있고, 선으로만 나타낸 귀갑무늬도 있다. 그러나 이 거북의 머리는 이미 용머리에 가깝게 변화된 모습이다. 이처럼 쌍거북으로 조성된 귀부 중에서 경주에 있는 것은 숭복사터와 무장사터 귀부가 널리 알려져 있다.

이 귀부 위에는 신라의 명필 김생의 글씨가 새겨진 비석이 있어서 멀리 당나라에까지 알려졌다고 한다. 김생은 711년에 태어나서 80세가 넘도록 붓을 놓지 않았다고 하므로, 여기에 있던 비석은 늦어도 8세기말에 세워졌음을 알 수 있다.

아직까지 이 부근에서 비석조각이 나왔다는 말이 없는 것이 오히려 고맙다. 그렇다면 김생의 글씨가 새겨진 비석은 산산조각나지 않고 땅에 묻혀 있을 가능성이 크기 때문에.

두 마리의 거북이 목을 빼고 기어가는 모습이다. 신라의 명필 김생이 쓴 비신은 아직 찾지 못하고 있다.
1995. 7. 15. 17:00

236

58 장창곡 삼존불

이 삼존불을 충담사가 차를 공양하던 삼화령 미륵세존으로 비정하였다

이 삼존불은 모두 입체불이다. 그래서 흩어지기 쉬운데도 가족이 무사히 국립경주박물관으로 옮겨져 있다. 본존불은 의자에 앉은 자세이다. 알맞은 크기의 육계에 소발이며, 옷주름은 양어깨에 걸쳐 있다. 두 귀는 어깨 위에 닿았다. 삼존 모두 옷주름은 음각선이 아니라 융기선으로 표현되어 있다. 양협시보살은 애기부처라고 부를 만큼 귀여운 얼굴이다. 아마 4등분신이어서 그렇게 보일 것이다. 그만큼 예쁘기 때문에 우리 미술품의 외국전시가 있을 때에마다 거의 빠지지 않는 멤버로 해외여행도 자주 나간다. 삼존 모두 눈 모습이 행인형(杏仁形)이라고 하는 삼국시대 표현방식이다. 한 겹의 복련(覆蓮)이 새겨진 보존의 대좌는 제것이지만 양협시보살의 것은 이를 모방해 만든 것이다. 삼존 모두 두광만 가지고 있다.

본존은 앉아 있는데도 높이가 1.62미터이다. 양협시보살은 서 있어도 0.91미터밖에 안 된다. 이 비례는 삼국시대의 금동일광삼존불에서 보는 본존과 협시의 크기비례와 흡사하다.

이 삼존불은 장창곡 산능선에 있었다. 원래의 위치에는 지금도 석실의 하부 구조로 보이는 돌이 제자리를 지키고 있다. 그러므로 이 삼존불은 남산에서 빠른 시기에 지어진 석굴사원에 봉안되었던 것이다. 평생 불교미술을 연구해온 황수영(黃壽永) 선생은 이 삼존불을 충담사(忠談師)가 차를 공양하던 삼화령(三花嶺) 미륵세존으로 비정하였다.

행인형 | 불상 조각에서 눈부분을 눈알이 들어 있는 것처럼 볼록하게 표현한 형식. 삼국시대 불상에 많이 보인다.

장창곡 삼존불은 장창곡 산능선에서 옮겨온 것이다. 원래의 위치에서는 석실에 봉안되어 있었다. 지금도 석실의 하부구조로 보이는 돌이 제자리를 지키고 있다. 1995. 8. 28 국립경주박물관

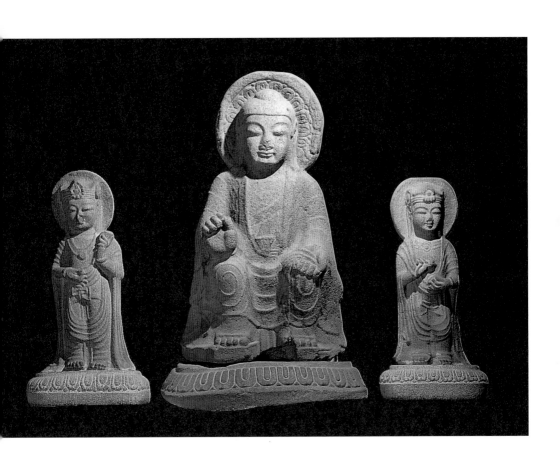

59 천은사터와 동쪽 기와가마터

천은사 부근은 신라 당시에 은천동이라는 마을이었다

남간사터 동쪽 골짜기 안에 천은사터가 있다. 여기는 양지바른 골짜기여서 늘 포근하고 아늑하다. 절터는 밭으로 변해버렸다. 군데군데 흩어져 있는 주춧돌은 정교하게 잘 다듬은 것이다. 이 절터에서는 높이 27.5센티미터의 고려시대 청동 범종이 발견되기도 했다.

천은사 부근은 신라 당시에 은천동(銀川洞)이라는 마을이었다. 이 마을은 신문왕, 효소왕대에 국사의 지위에 올랐던 혜통(惠通) 스님이 자란 곳이다. 하루는 그가 집 동쪽 물가에서 수달을 잡아 죽이고 뼈를 동산에 버렸다. 다음날 동산에 가보니 수달 뼈가 없어졌다. 깜짝 놀라 핏자국을 따라가자 수달이 살던 구멍에서 그 뼈가 다섯 마리의 새끼를 안고 있었다.

그는 이 일로 크게 뉘우쳤다. 한 생명을 생각 없이 죽였다는 가책

천은사터에는 주춧돌만
군데군데 흩어져 있다.
2002. 4. 25. 15:00

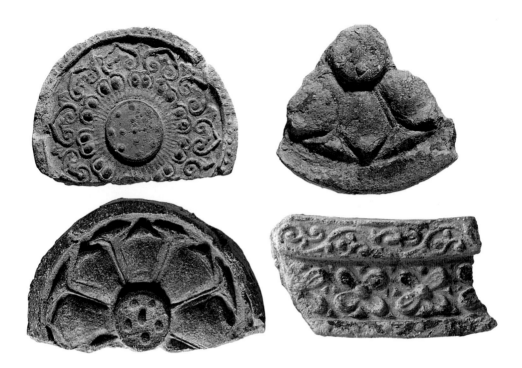

에 시달리던 그는 삭발하고 스님이 되었다.

남산에는 신라 때 기와를 굽던 가마도 있었다. 이 가마터는 천은
사터 바로 동쪽과 접해 있어서 어디까지가 절터이고 어디까지가 가
마터인지 경계도 분명하지 않다.

이곳에서는 삼국시대의 수막새, 통일신라시대의 암·수막새, 수
많은 암키와, 수키와가 수습되었다. 특히 삼국시대의 수막새에는 고
식(古式)을 띤 8엽 연화문이 시문되어 있다. 그밖의 암·수막새들
은 대개 부근의 절터에서도 출토된다.

이 가마터는 이제까지 알려진 신라 기와 가마터 중에서 월성과 거
리가 가장 가깝다는 점이 눈길을 끈다.

60 포석정 서북편 남북사터와 폐탑

이 절터들 중 한 곳은 지원사나 실제 사터일 가능성이 높다

포석정에서 약 200미터 못 미친 국도 옆 왼쪽 대지에도 남북으로 100미터 정도 거리를 두고 두 곳의 절터가 있다. 지금은 거의 찾는 사람이 없지만 이곳의 절은 산속에 있던 작은 절보다는 격이 훨씬 높았을 것이다. 북쪽 절터에는 무너진 석탑 옥개석만 보이고, 남쪽 절터에는 장대석과 석탑재들이 흩어져 있다. 특히 남쪽 절터에 있는 석탑 옥개석의 모서리에는 귀마루가 높게 솟아 있다. 그러므로 이 탑은 최근에 복원된 늠비봉 오층석탑과 거의 같은 모습이었을 것이다.

이 절터들 중 한 곳은 신라 하대의 시인 최광유가 지은 「포석정 주악사」(鮑石亭奏樂詞)에 나오는 "지원실제기혜 이사동서"(祇園實際己兮 二寺東西)라는 구절에 따라 지원사나 실제사(566년 창건) 터일 가능성이 높아 보인다.

남산은 동쪽 경사가 급하고 서쪽이 완만하다. 이 완만한 산자락에는 산속과 달리 큰 절들이 있었다. 지금은 동네가 되어 있고, 논이 되어 있고, 밭이 되어 있다. 그렇지만 신라 당시에는 산이 끝난 평지에 우뚝 솟은 당탑(堂塔)이 볼만했을 것이다. 평지에 세워졌던 절이라서 발굴조사하면 가람배치도 알 수 있겠지만, 조사의 손길은 거의 닿지 않고 있다.

위 | 논으로 변한 남북사지 북쪽 절터에는 무너진 탑재들이 드문드문 보인다. 2002. 4. 25. 14:30

아래 | 남북사지 남쪽 절터에는 당대석과 석탑재들이 흩어져 있다. 2002. 4. 1. 14:15

243

61 남간사터와 당간지주

언제부터인가 절터 전체가 남간마을이 되어버렸다

나정 동쪽 산줄기가 감아도는 양지바른 곳에 남간사가 있었다. 서남산 자락에 있던 수많은 절 중에서 남간사와 창림사가 가장 큰 절이었다. 『삼국유사』에는 일념(一念) 스님이 이 절에 머물면서 불교 공인을 위해 몸을 던진 이차돈의 행적을 담은 「촉향분례불결사문」(燭香墳禮佛結社文)을 지었다고 한다.

언제부터인가 절터 전체가 남간마을이 되어버렸다. 그나마 남은 주춧돌이나 장대석은 집집에 흩어져 있다. 절터를 지키고 있는 것은 이제 신라시대의 우물과 석탑재, 돌로 만든 하수구 정도이다.

남간마을 남쪽 논에 잘생긴 돌기둥 2개가 서 있다. 높이가 3.65미터나 된다. 워낙 튼실하게 잘 세워져 농사에 불편해도 뽑아버리지 못했나 보다. 이 돌기둥들은 절에 행사가 있을 때 깃발을 올리던 게양대의 지주, 즉 당간지주이다. 경주에는 10여 기의 당간지주가 있지만, 남산에는 이것 1기 밖에 없다. 두 기둥 사이에 솟아 있던 당간을 지탱하기 위하여 돌기둥 두 군데에 구멍이 관통되어 있다. 꼭대기 안쪽에는 十자형 간구(竿溝)도 있다. 이런 것은 희귀한 형식이다.

남간사터 초석들.
2002. 4. 1. 16:20

244

남간사지 당간지주.
뒤에 보이는 마을이
남간사터이다.
2002. 4. 25. 15:00

 당간지주는 쉽게 만들어지는 것이 아니다. 석탑처럼 여러 석재를
짜맞추는 것이 아니고, 그 길이만큼 바위에서 떼내야 한다. 이 당
간지주도 땅 밑에 묻힌 부분을 감안하면 약 5미터짜리 돌기둥인
것이다.

 사람들은 이 당간지주를 남간사의 것으로 알고 있다. 그렇지만 이
당간지주는 동쪽 못 안에 있던 옛 절에 소속된 것일 가능성이 높다.
왜냐하면 당간지주는 절의 입구에 세우는 것인데, 신라 당시에 이
곳이 남간사로 들어가는 입구라고 보기는 어렵기 때문이다.

간구 | 당간을 지탱하기 위한 양지주의 안쪽 면에 '간'(竿)을
 설치하기 위해 판 홈. 관통된 구멍을 간공(竿孔)이라 한다.

62 사제사터와 명문 암막새

이곳에서 '사제사' (四祭寺) 세 글자를 넣은 기와가 나왔다

남산 식혜곡 양지바른 곳에도 꽤 큰 절이 있었다. 절터는 밭으로 경작되고 있다. 현지에 남은 것은 주춧돌 몇 개뿐이다. 이곳에서는 암막새와 수막새에 큼직하게 '사제사' (四祭寺) 세 글자를 넣은 기와가 나왔다. 그래서 이 절이름을 확실히 알 수 있게 되었다. 또한 사제사는 당시 왕궁이었던 월성과의 거리도 무척 가깝다. 따라서 절의 창건시기가 짐작보다 빠를지도 모른다. 또 팔부신중 가운데 긴나라(緊那羅), 마후라가(摩睺羅伽) 상이 새겨진 석탑 기단면석도 출토되었다.

원래 이 유물들이 묻혀 있던 사제사터도 햇볕 잘 들고 포근한 곳인데 왜 다들 박물관으로만 모여들었는지?

사제사명 암막새.
국립경주박물관.
길이 39.8×37.6센티미터

옆 | 사제사터.
남산 식혜골 사제사터는
밭으로 변하여 주춧돌
몇 개만 옛터를 지키고
있다.
2002. 4. 4. 09:00

63 천관사터

천관사는 원래 김유신이 사랑한 여인 천관의 집이었다

천관사터는 오릉 동편에 있다. 천관사터라고는 하여도 논둑에 박혀 있던 석탑재와 주춧돌 몇개만 남은 황량한 곳이었다. 최근에 이 절 터가 발굴되어 가람배치가 밝혀졌다. 조사된 내용은 문터, 탑터, 석 등터, 담장, 건물터 등 다섯 곳이다.

여기에는 특이한 모양의 석탑이 있었다. 기단부는 전형적인 모습 에서 벗어나지 않았으나 탑신부는 팔각형이었다. 발굴된 유적 자체 는 이 절터가 오랫동안 논밭으로 경작되어온 탓인지 그다지 좋은 상태는 아니었다.

천관사는 원래 천관의 집이었다. 김유신이 어머니의 엄한 훈계를 받고 사랑하던 여인 천관과 매몰찬 작별을 한 곳이기도 하다. 이곳 에서 북쪽으로 남천만 건너면 김유신의 집안에 있었다는 재매정(財 買井)이다. 그러니까 김유신과 천관의 집은 빤히 보이는 곳인데도 그토록 역사적인(?) 이별이 있었다는 얘기다. 그후 김유신은 승승 장구하여 삼국통일의 대업을 완수하고, 신라의 큰 인물로 추앙받게 된다.

만약에 김유신이 대업을 이루지 못하였다면, 얼마나 인정 없고 못 된 사람으로 비춰졌을까? 생각만 해도 아찔한 일이다.

최근 발굴된 천관사터의 모습. 2002. 2. 23. 12:30

248

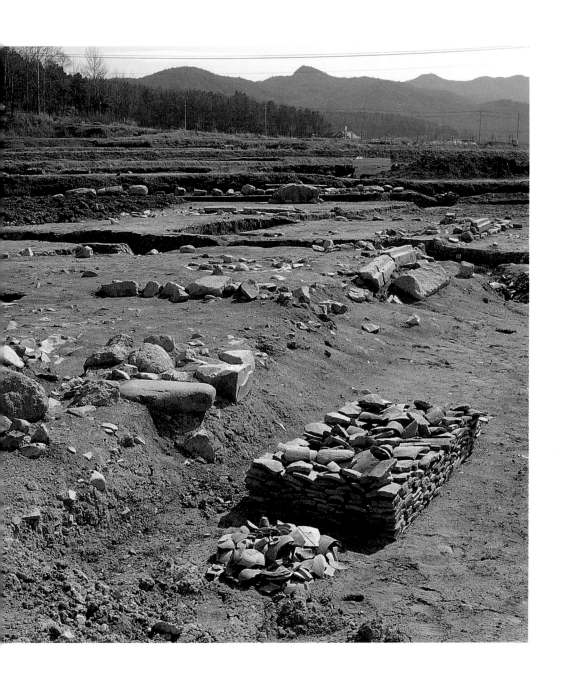

64 서남산의 왕릉

서남산의 신라 왕릉은 전부 박씨 왕릉이라는 점이 흥미롭다

경주 남산 주변 송림이 울창한 곳에는 틀림없이 왕릉이 있다. 서남산에는 6개소의 신라왕릉이 있다. 모두 전칭(傳稱) 왕릉이고 어느 왕의 능인지 확실하지 않다. 그런데 서남산의 신라 왕릉은 전부 박씨 왕릉이라는 점이 흥미롭다. 신라의 박씨 왕은 상고(上古)시대를 포함하여 10왕인데, 모두 능이 있으니 혹시 조선왕조시대에 경주에 살던 박씨들의 입김이 셌던 탓일까?

삼릉이 위치한 삼릉곡 입구 선상지는 왕과 왕족의 무덤으로는 훌륭한 장소이다. 또 왕릉이 있기 때문에 오늘날 경주의 크나큰 자산인 삼릉 송림이 보존되었을 것이다. 이래저래 고도(古都)에서는 죽은 왕의 무덤도 어느 정도의 힘을 가지고 군림하게 되나 보다. 그래서 그런지 국왕제도가 없어진 오늘날에도 '왕' 자리를 탐하는 자칭 훌륭한 사람들의 수는 줄어들 기미가 없다.

일성왕릉.
2002. 7. 11. 16:30

일성왕릉

장창곡 입구에 강당못이 있고, 그 끄트머리 서쪽으로 경사진 곳에 일성왕릉이 있다.

일성왕은 제7대 왕(재위 134~154년)이었다. 왕은 농사짓는 땅을 늘리고, 제방을 수리하였다. 왕릉은 크지 않다. 둘레 15미터, 높이 5미터 정도로 경주 시내에 있는 대형고분과는 비교하기 어렵다. 무덤 내부는 돌방(石室) 구조를 가지고 있는 것으로 짐작된다.

이 왕릉에 대해 『삼국사기』의 "남산 해목령에 장사지냈다"는 기사에 따라 경애왕의 능이 아닐까 생각하는 사람들이 많다. 어느 왕의 능이든지 간에 전성기 왕릉이 아님은 분명하다.

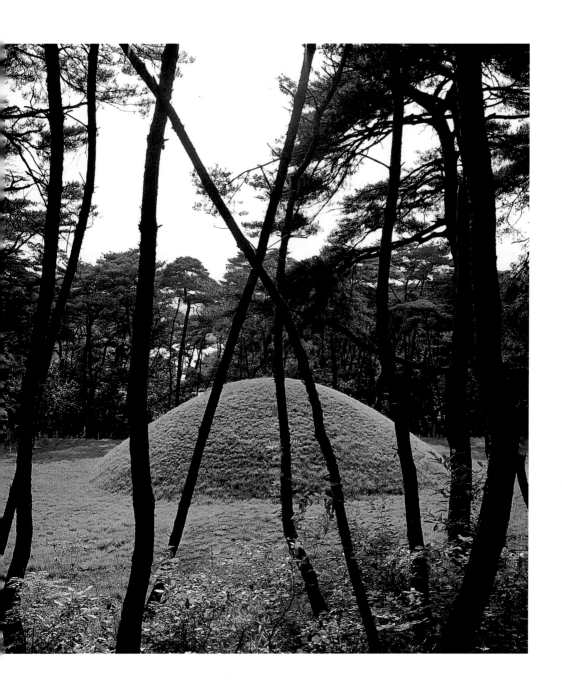

지마왕릉

포석정과 선방곡 입구의 중간에 있는 산자락에도 보기 좋은 소나무 숲이 있다. 삼릉 숲보다는 훨씬 작은 규모이다.

이 숲에는 23년 간 왕위에 있으면서 가야·왜·말갈의 침입을 막고 국방을 튼튼히 하였다는 지마왕(재위 112~134년)의 능이라고 전하는 무덤이 있다. 이 능은 높이 3.4미터, 둘레 38미터로 경주 왕릉 중에는 아주 작은 크기에 속한다.

이곳은 사람들이 거의 오지 않아 늘 한적하다. 큰맘 먹고 찾아가 보면 왕릉이 크지 않아서 별다른 위압감도 없고, 명절을 맞아 조금 윗대의 조상묘를 찾아온 듯 포근한 느낌을 주는 곳이다.

삼릉

포석정에서 남쪽으로 보면 큰 송림이 있다. 여기가 삼릉이고 삼릉곡이 시작되는 곳이다. 삼릉이 있는 곳은 삼릉곡의 흙이 물따라 내려와 쌓인 선상지(扇狀地)이다.

삼릉은 왕릉이 있어서라기보다 소나무숲이 하도 좋아 사람이 모인다. 삼릉 숲의 소나무는 굵고 가늘고 똑바로 서 있고 혹은 비스듬히 누워 제각기 모여드는 사람들을 맞이한다.

지금 삼릉이 있는 곳은 철책에 둘러싸여 있다. 모두 원형봉토분으로 위에서부터 제8대 아달라왕, 제53대 신덕왕, 제54대 경명왕의 무덤으로 전해지고 있다. 능 둘레에는 간혹 고개를 내밀고 있는 자연석 호석도 보인다. 능의 크기는 높이 4.5~5.4미터, 지름 16~18미터이다.

삼릉에서 맨 아래쪽의 경명왕릉과 접하여 봉토가 없어진 또 다른 무덤의 흔적도 뚜렷하다. 그렇다면 흔적만 남긴 무덤의 피장자도

왕족이었을 것이다.

지금 이곳 소나무숲의 멋진 분위기에 이끌려온 숱한 사람들에게
는 삼릉에 묻힌 임금이 누군지는 별 관심이 없는 듯하다.

원형봉토분 | 시신과 부장품이 든 관이나 곽을 묻고 그 위에 흙을
둥글게 쌓아올린 무덤으로, 가장 흔한 형태이다.

경애왕릉

삼릉 바로 남쪽 송림 안에 제55대 경애왕릉이라고 전해지는 무덤이 있다. 높이 4.2미터, 지름 12미터로, 신라왕릉이라 전하는 무덤 중에서는 규모가 가장 작다. 원래 무덤 주위에 다듬은 돌로 호석을 쌓았는데 지금은 흙에 묻혀 보이지 않는다.

경애왕(재위 924~927년)은 신덕왕의 아들로 포석정에서 견훤의 습격을 받아 생을 마감한 왕이다. 이후 경순왕이 잠시 신라 왕위를 이었지만 곧 왕건에게 나라를 바쳤으니 경애왕의 죽음은 곧 신라의 멸망을 의미하는 것이다. 실제로 신라 최후의 왕이었던 경순왕의 능은 고려시대 왕경이었던 개성 부근에 있다. 그러므로 경주에서는 경애왕릉이 마지막 신라 왕릉이 된다.

경애왕릉 바로 북쪽에는 삼릉이 사이좋게 늘어서 있는데, 여기에 작은 능이 따로 있다고 해서 독릉(獨陵)이라 불리기도 한다. 이 능이 경애왕릉이든 그렇지 않든 간에 누구나 이 앞에 서면 권력무상과 세월무상을 느끼게 되니 참 묘한 일이다. 우리 머릿속에 일단 '경애왕의 능'이라고 각인된 사실이 우리의 상념을 그쪽으로 몰아가버리니……

경애왕릉.
경애왕은 신덕왕의 아들로 포석정에서 견훤에게 죽었다. 소나무 한 그루가 고개숙여 애도하는 듯하다.
2002. 9. 3. 07:20

65 나정

이 부근이 신라 건국의 모태가 되었을 것은 틀림없다

오릉에서 포석정으로 가노라면 왼쪽 언덕에 2천 평 조금 못 되는 송림이 있다. 신라의 시조 박혁거세왕이 태어났다는 나정이다. 송림 한복판에 비각이 있다. 비석은 크지 않다. 높이 111센티미터, 너비 45센티미터, 두께 21센티미터이다. 비석 뒤쪽에 초석 5개가 보이는데, 원래 우물이 있던 곳이라고 한다.

『삼국유사』는 다음과 같이 전하고 있다.

"양산(楊山) 아래 나정 옆에 상서로운 기운이 돌고, 백마가 꿇어앉아 절을 하고 있었다. 거기에 한 개의 자색알이 있었다. 백마는 사람을 보더니 길게 울고 하늘로 올라가버렸다. 그 알을 깨뜨리자 사내아이가 나왔다. 동천에 목욕을 시키자 몸에서 광채가 나고, 새와 짐승이 춤을 추며, 천지가 진동하고 해와 달이 청명하였다."

나정 부근에서는 청동기시대의 유물이 자주 출토된다. 이는 이곳에 청동기시대 취락이 있었다는 것을 의미한다. 박혁거세 탄생지라는 점을 빼놓고 생각하더라도, 이 부근이 신라 건국의 모태가 되었을 것은 틀림없다.

최근 비각자리 주변을 발굴조사하는 과정에서 한 변의 길이가 8미터에 이르는 8각 건물터가 노출되었다. 이를 두고 신라의 신궁(神宮)터가 아닌가 하여 여러 사람이 주목하고 있다. 그러나 너무 오래전의 일이라서 지금 나정에 있는 노송(老松)들도 직접 목격하지는 못한 일이다.

신라의 시조 박혁거세왕이 태어났다는 나정에 세운 비각이다.
비석은 높이 111센티미터, 너비 45센티미터, 두께 21센티미터로 크지 않다.
2000. 11. 4. 10:30

뒤 | 솔밭에 둘러싸인 나정.
최근 비석자리 주변을 발굴조사하다가 한 변의 길이가 8미터인 8각 건물터가 노출되었다. 이를 두고 신라의 신궁터로 주목하고 있다.
1996. 4. 8. 15:20

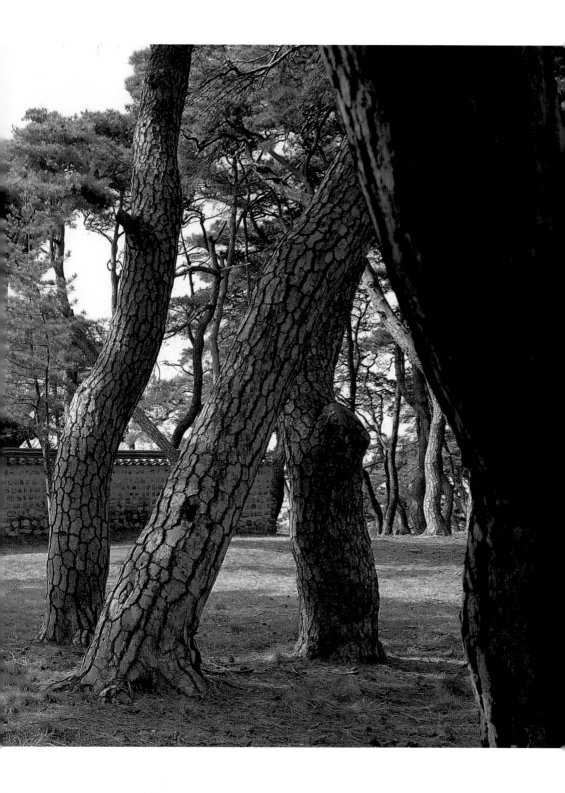

66 김헌용 고가옥

남산과 인근에 있는 목조건물로는 제일 나이가 많다

식혜곡 사제사터에서 서쪽을 보면 고가(古家) 한 채가 눈길을 끈다. 중요민속자료 제34호인 김헌용 고가옥이다. 400여 년 전에 세워졌기 때문에 현재 남산과 인근에 있는 목조건물로는 제일 나이가 많다. 전해오기로는 임진왜란 때 큰 공을 세웠던 부산첨사 김호(金虎) 장군의 생가라고 한다.

대문 안에 기와집 안채, 그리고 서쪽에 초가집 행랑채, 약간 높은 동북쪽에 사당(祠堂)이 있다. 안채는 맞배집이다. 왼쪽부터 부엌·방·고방·방의 순서로 지어진 단순한 구조이다. 마루가 없어 섬돌에서 바로 방으로 들어간다. 행랑채는 세 칸짜리 초가집이고, 사당은 홑처마 박공지붕으로 굴돌이 집이다.

이 집도 나이가 많지만, 이 터에는 신라시대에 세운 절이 있었다. 이 집 안팎에 보이는 석재들이 절 건물에 쓰였던 것이다. 특히 집안에 있는 우물돌은 원래의 자리를 지키고 있는 신라시대의 유물이다.

김헌용 고가옥 대문 안 오른쪽에 기와집 한 채. 왼쪽에 초가집 행랑채가 있다. 특히 집안에 있는 우물돌은 원래의 자리를 지키고 있는 신라시대 유물이다.
1990. 3. 21. 14:40

맞배집 | 건물의 측면 좌우 끝에 박공을 달아 벽면 상부가 삼각형으로 된 집. 위에서 보면 앞뒤 두 면의 지붕뿐인 단순한 구조이다.

6~10세기 남산 유적 · 유물 연표

연 대	유적 · 유물	비 고
600년	(591년) 남산신성비	진평왕 13년
650년	(이 무렵) 인왕동 석조여래좌상, 불곡 감실불상, 장창곡 삼존불, 선방곡 삼체석불 (이 무렵) 탑곡 마애조상군의 대부분, 미륵곡 마애여래좌상 (679년경) 칠불암 마애조상군	
700년	(8세기 초) 용장사터 삼륜대좌불, 왕정곡 석조여래입상, 백운곡 마애여래 입상, 남산지역 출토 골호(7~8세기)	679년경 기와
750년	(7세기 중반) 신선암 마애보살반가상, 삿갓곡 석조여래입상, 삼릉곡 (목 없는)석조여래좌상, 남간사터 당간지주 (8세기 후반) 미륵곡 석조여래좌상, 삼릉곡 석조여래좌상, 창림사터 3층 석탑, 창림사터 쌍귀부,	
800년	(8세기말~9세기초) 약수곡 대마애불, 약수곡 석조여래좌상, 삼릉곡 석 조약사여래좌상, 삼릉곡 선각좌상삼존불 · 입상삼존불, 삼릉곡 마애관음 보살입상, 새갓곡 석조여래좌상, 심수곡 석조여래좌상, 용장곡(법당골) 석조약사여래좌상, 용장곡(절골) 석조약사여래좌상, 상선암 마애여래좌 상, 남산리 3층쌍탑, 용장사터 3층석탑, 천룡사터 3층석탑, 용장곡(못골) 전탑형 3층석탑, 포석곡 늠비봉 5층석탑 (835년) 윤을곡 마애삼체불	
850년	(9세기 후반)삼릉곡 선각여래좌상, 부엉곡 선각여래좌상, 개선사터 석조 약사여래입상, 승소곡 3층석탑 (886년 이전) 포석정	홍덕왕 10년
900년	(935년) 신라 멸망	
950년	(977년 또는 1022년) 용장사터 마애여래좌상	태평2년명문

경주 남산을 이해하는 데 도움이 되는 자료

국내 저서I

한국불교연구원, 1977, 『신라의 廢寺 II』, 일지사.

윤경렬, 1979, 『경주남산고적순례』, 경주시.

김원룡 · 강우방 · 강운구, 1987, 『경주남산』(新羅淨土의 佛像), 열화당

윤경렬, 1989, 『경주남산』(하나 · 둘), 대원사.

문명대, 1989, 『경주남산불상실측조사연구』, 한국미술사연구소.

황수영 · 김길웅, 1990, 『경주 남산 塔谷의 四方佛巖』, 통도사성보박물관.

윤경렬, 1991, 『경주 남산의 탑골』, 열화당.

_____, 1993, 『경주남산-겨레의 땅 부처님 땅』, 불지사.

국립경주박물관, 1995, 『特別展 경주남산』.

신영훈, 1999, 『경주 남산』, 조선일보사.

국립경주문화재연구소, 2002, 『慶州南山』(도록편 · 자료편).

국내 저서II(내용 중 일부 관련 저서)

고유섭, 1948, 『朝鮮塔婆의 硏究』, 을유문화사; 1975, 『韓國塔婆의 硏究』, 동화출
 판공사.

_____, 1955, 「朝鮮塔婆의 樣式變遷」, 『東方學志』 제2집, 延禧大學校 동방학연구소.

진홍섭, 1957, 『경주의 고적』, 통문관; 1975, 『경주의 고적』, 열화당.

_____, 1976, 『한국의 불상』, 일지사.

황수영, 1976, 『韓國金石遺文』, 일지사.

진홍섭(編), 1986, 「塔婆」 I · II, 『국보』, 예경산업사; 1990, 「塔婆」, 『국보』, 한국브
 리태니커.

장충식, 1987, 『한국의 탑』, 일지사.

_____, 1987, 『신라석탑연구』, 일지사.

김리나, 1989, 『한국고대불교조각사연구』, 일조각.

김영태, 1992, 『三國新羅時代佛教金石文考證』, 민족사.

한국고대사회연구소(編), 1992, 「경주 南山新城碑」, 『譯註 韓國古代金石文』 제2, 3
 권, 가락국사적개발연구원.

황수영 · 정영호, 1992, 『韓國佛塔100選』, 한국정신문화연구원.

박경식, 1994, 『통일신라석조미술연구』, 학연문화사.

국립경주박물관 · 경주시, 1997, 『경주유적지도』.

황수영, 1998, 『황수영전집』1, 혜안.

박홍국, 1998, 『한국의 전탑연구』, 학연문화사.

국립경주박물관, 2000, 『新羅瓦塼』.

국내 조사보고서

국립문화재연구소 · 경주고적발굴조사단, 1988, 『月精橋發掘調査報告書』.

강인구, 1990, 「신라왕릉개관」, 『新羅五陵 측량조사보고서』, 한국정신문화연구원.

동국대학교 경주캠퍼스 박물관, 1991, 『天龍寺塔址 발굴조사보고서』−고적조사보
　　고 제2책.

_____, 1991, 『天龍寺廢三層石塔 복원보고서』−고적조사보고 제3책.

국립경주문화재연구소, 1991, 「南澗寺址 幢竿支柱 실측조사」, 『연보』제2호.

_____, 1991, 「鮑石亭址 실측조사」, 『연보』제2호.

_____, 1992, 「月精橋址 南便農地 발굴조사」, 『문화유적발굴조사보고』−긴급발굴
　　조사보고서 I.

_____, 1992, 「拜里石佛立像 주변 발굴조사」, 『문화유적발굴조사보고』−긴급발굴
　　조사보고서 I.

국립문화재연구소, 1992, 『경주남산의 불교유적−塔 및 塔材 조사보고서』.

국립경주문화재연구소, 1995, 『憲康王陵補修收拾調査報告書』.

국립문화재연구소, 1997, 『경주남산의 불교유적 II−西南山 사지조사보고서』.

_____, 1998, 『경주남산의 불교유적 III−東南山 사지조사보고서』.

국립경주문화재연구소, 1998, 『天龍寺址發掘調査報告書』.

_____, 2001, 『鮑石亭 모형전시관 부지 시굴조사보고서』.

위덕대학교박물관, 2001, 『경주 남산 長倉谷 新羅瓦窯址 지표조사 보고서』.

국내 논문

• 1960∼1978年

진홍섭, 1960, 「신발견 南山新城碑 小考」, 『역사학보』제13집, 역사학회.

박일훈, 1961, 「경주 昌林寺址附近 出土의 仰花」, 『고고미술』제11호, 고고미술동
　　인회.

홍사준, 1962, 「新羅土佛坐像」, 『고고미술』제22호, 고고미술동인회.

박일훈, 1963, 「경주 三陵石室古墳−傳新羅神德王陵」, 『미술자료』제8호, 국립박물관.

진홍섭, 1963, 「경주 남산 彌勒谷의 마애석불좌상」, 『고고미술』 제33호, 고고미술 동인회.

고고미술동인회, 1964, 「경주 昌林寺址 발견 '茶淵院' 銘瓦」, 『고고미술』 제42호.

_____, 1964, 「新羅碑片의 발견」, 『고고미술』 제42호.

정영호, 1964, 「경주 남산불적」, 『제7회 전국역사학대회』 발표요지문

황수영, 1964, 「경주 남산 長倉谷에서 옮긴 三尊石像」, 『사학회지』 제7호, 연세대학 교 사학연구회.

진홍섭, 1965, 「남산 新城碑의 종합적 고찰」, 『역사학보』 제26집, 역사학회.

고유섭, 1966, 「朝鮮塔婆의 樣式變遷 各論・續」, 『불교학보』 제3・4합집, 동국대학 교 불교문화연구소.

정영호, 1967, 「경주 南山佛蹟 補遺(其1)」, 『사학지』 제1집, 단국대학교 사학회.

황수영, 1969, 「신라 南山三化嶺彌勒世尊」, 『김재원박사회갑기념논총』, 을유문화사

_____, 1972, 「신라・고려銅鐘의 新例(13)」, 『고고미술』 제113・114호, 한국미술 사학회.

황수영(編), 1973, 「慶州南山里石塔解體修理」, 『日帝期文化財被害資料』−고고미술 자료 제22집, 한국미술사학회.

신영훈, 1973, 「경주 남산 巫敎彫刻의 探索」, 『박물관 신문』 제29호(7월1일), 국립 중앙박물관.

이종욱, 1974, 「南山新城碑를 통하여 본 신라의 지방통치체제」, 『역사학보』 제64 집, 역사학회.

문명대, 1974, 「太賢과 茸長寺의 불교조각」, 『백산학보』 제17호, 백산학회.

_____, 1976, 「新羅神印宗의 연구」, 『진단학보』 제41호, 진단학회.

홍맹곤, 1976, 『경주 남산 七佛庵 마애불상 연구』, 홍익대학교 석사학위논문.

황수영, 1976, 「金石文의 新例」, 『한국학보』 제5집, 일지사.

홍사준, 1976, 「경주 鮑石亭의 명칭과 실물」, 『고고미술』 제129・130호, 한국미술사 학회.

이호관, 1977, 「경주 남산 金鰲山・磨石山 新發見 佛蹟」, 『문화재』 제11호, 문화재 관리국.

문명대, 1977, 「新羅四方佛의 기원과 神印寺(南山塔谷磨崖佛)의 四方佛」, 『한국사 연구』 18, 한국사연구회.

_____, 1978, 「禪房寺(拜里) 三尊石佛立像의 고찰」, 『미술자료』 제23호, 국립중앙 박물관.

• 1980~1989年

문명대, 1980, 「新羅四方佛의 전개와 七佛庵 佛像彫刻의 연구」, 『미술자료』 제27호, 국립중앙박물관.

박홍국, 1980, 「경주지방에서 출토된 文字銘瓦」, 『전국대학생학술연구발표논문집』 제5집, 고려대학교학도호국단.

김리나, 1982, 「통일신라시대 前期의 불교조각 樣式」, 『고고미술』 제154·155호, 한국미술사학회.

김창호, 1983, 「新羅中古 金石文의 人名表記 II」, 『역사교육논집』 4, 경북대학교 역사교육과.

윤국병, 1983, 「경주 鮑石亭에 관한 연구」, 『韓國庭苑學會誌』 제2권, 한국정원학회.

강인구, 1984, 「신라왕릉의 재검토(1)－柳花溪의 '羅陵眞贋說'과 관련하여」, 『동방학지』 제41집, 연세대학교 국학연구원.

진종환, 1984, 「경주지역 龜趺碑文樣에 대하여」, 『경주사학』 제3집, 동국대학교 국사학회.

박방룡, 1985, 「都城·城址」, 『한국사론』 15, 국사편찬위원회.

박홍국, 1985, 「경주지방 幢竿支柱의 연구」, 『경주사학』 제4집, 동국대학교 경주캠퍼스 국사학회.

황수영(編), 1986, 「金銅佛·磨崖佛」 I·II, 『국보』, 예경산업사; 1990, 「金銅佛·磨崖佛」, 『國寶』, 한국브리태니커.

황수영(編), 1986, 「石佛」 I·II, 『국보』, 예경산업사

강우방, 1987, 『경주남산－慶州 南山論』, 열화당

강경숙, 1987, 「경주 拜里出土 土器骨壺 소고」, 『삼불김원룡교수정년퇴임기념논총(II)』, 일지사.

김원룡, 1987, 「남산 佛蹟의 美」, 『경주남산』, 열화당.

문명대, 1987, 「경주 남산 潤乙谷 太和九年銘 磨崖三佛像의 연구」, 『손보기박사정년기념 고고인류학논총』, 지식산업사.

박방룡, 1988, 「남산 新城碑 제8비·제9비에 대하여」, 『미술자료』 42, 국립중앙박물관

한국고대사연구회, 1988, 「남산 新城碑 제1비의 조사와 판독」, 『회보』 5, 한국고대사연구회.

김길웅, 1988, 「경주 남산 塔谷彫像群에 대하여」, 『신라문화』 제5집, 동국대학교 신라문화연구소.

• 1990~1999年

김동윤, 1990, 「신라 中代 阿彌陀信仰과 경주남산―문헌사료를 중심으로」, 『고고역사학지』 제5·6합집, 동아대학교박물관.

장근식, 1990, 「경주 鮑石亭 流觴曲水에 관한 流體科學的 고찰」, 『미술자료』 제46호, 국립중앙박물관.

한국고대사연구회, 1990, 「남산 新城碑 제2비의 조사와 판독」, 『회보』 18, 한국고대사연구회.

최희선, 1992, 『경주 남산 禪房谷寺址 三尊石佛의 고찰』, 이화여자대학교 석사학위논문.

강돈구, 1993, 「鮑石亭의 宗教史的 이해」, 『韓國思想史學―천관우선생추념논총』 4·5합집, 서문문화사.

진현선, 1993, 『경주남산 석불의 法衣 樣式에 관한 연구』, 영남대학교 석사학위논문.

박방룡, 1993, 「경주남산 王井谷 석조여래입상」, 『박물관신문』 제266호, 국립중앙박물관.

_____, 1994, 「경주 南山新城의 연구」, 『고고역사학지』 제10집, 동아대학교박물관.

_____, 1994, 「南山新城碑 제9비에 대한 검토」, 『미술자료』 제53호, 국립중앙박물관.

_____, 1994, 「인왕동 석조여래좌상」, 『박물관신문』 제273호(5월 1일), 국립중앙박물관

_____, 1994, 「창림사지출토 석조여래좌상」, 『박물관신문』 제274호(6월 1일), 국립중앙박물관

문명대, 1994, 「경주남산불적의 변천과 佛谷龕室佛像考」, 『신라문화』 제10·11합집, 동국대학교 신라문화연구소.

주보돈, 1994, 「南山新城의 축조와 南山新城碑―제9비를 중심으로」, 『신라문화』 제10·11합집, 동국대학교 신라문화연구소.

고정선, 1994, 『경주 남산일대의 A-type 花崗巖類의 地化學的 특징 및 成因』, 부산대학교 석사학위논문.

유근자, 1994, 「통일신라 약사불상의 연구」, 『미술사학연구』 203, 한국미술사학회.

유마리, 1994, 「경주 남산 9세기 마애불상의 고찰」, 『신라문화』 제10·11합집, 동국대학교 신라문화연구소.

홍광표, 1994, 「경주 남산의 보존방안」, 『신라문화』 10·11합집, 동국대 신라문화연구소.

황부경, 1995, 『경주 남산 三花嶺 石造三尊佛像의 연구』, 홍익대학교 석사학위논문.

황병훈, 1995, 『경주 남산~토함산 一圓의 花崗巖質에 관한 암석학적 연구』, 부산대학교 석사학위논문.

박방룡, 1995, 「경주남산 三陵溪 석불좌상」, 『박물관신문』 281호(2월 1일), 국립중앙박물관.

최민희, 1995, 「경주 배반동 마애조상군(가칭)조사약보」, 『穿古』 57·58합호, 신라문화동인회.

유동훈, 1996, 「鮑石亭 水理構造의 이해」, 『과기고고연구』 제1호, 아주대학교박물관.

황재현, 1996, 「梅月堂 金時習의 문학과 경주」, 『경주문화』 제2호, 경주문화원.

김창호, 1996, 「南山新城碑 제9비의 재검토」, 『부산사학』 제30집, 부산사학회.

이문기, 1996, 「신라 南山新城 築城役의 '徒上人' 分團―제9비로 본 作業分團의 역할 구분에 대한 一試論」, 『석오 윤용진교수정년퇴임기념논총』, 논총간행위원회.

이수훈, 1996, 「南山新城碑의 力役編成과 郡(中)上人―최근에 발견된 제9비를 중심으로-」, 『부산사학』 제30집, 부산사학회.

강재철, 1997, 「경주 남산의 '産神堂' 銘文 및 '産兒堂' 記事와 祈子習俗考」, 『비교민속학』 제14집, 비교민속학회.

설중환, 1997, 「梅月堂 金時習과 경주」, 『경주사학』 제16집, 경주사학회.

윤경렬, 1997, 「경주 남산 부처바위 조성연대」, 『穿古』 60호, 신라문화동인회

박홍국, 1998, 「경주 羅原里 5층석탑과 남산 七佛庵磨崖佛의 조성시기―최근 收拾한 銘文瓦 片을 중심으로-」, 『과기고고연구』 제4호, 아주대학교박물관.

_____, 1998, 「경주 남산 茸長寺址 마애여래좌상의 銘文과 조성년대」, 『경주사학』 제17집, 경주사학회.

김창호, 1999, 「경주의 신라 山城에 관한 몇 가지 의문」, 『과기고고연구』 제5호, 아주대학교박물관.

• 2000年~현재

장충식, 2000, 「신라 法華經 石經의 복원」, 『불교미술』 16, 동국대학교박물관.

경주 생명의 숲 가꾸기 국민운동, 2000, 『생명의 숲 경주남산』―자연환경 및 이용현황.

최원정, 2000, 「경주 남산 塔谷 排盤洞 磨崖 舍利將來像 小考」, 『실학사상연구』 14, 岳實學會.

박홍국, 2000, 「경주지역의 屋蓋石 귀마루(隅棟) 彫飾 석탑연구」, 『경주사학』 제19집, 경주사학회.

신용철, 2000, 『경주남산 昌林寺址 3층석탑의 연구』, 동국대학교대학원 석사학위논문.

강우방, 2000, 「신라유적이 살아 숨쉬는 경주의 남산―佛谷」, 『월간미술』 2월호, 월간미술사.

김현주, 2001, 『경주 남산 塔谷彫像群 연구』, 이화여대 대학원 미술사학과 석사학위논문.

박홍국, 2001, 「경주 白雲谷 마애여래입상은 미완성 大佛인가?」, 『불교고고학』창간호, 위덕대학교 박물관

일본 저서 및 논문

• 1926~1929年

豊秋, 1926, 「佛像－朝鮮慶州南山石彫」, 『佛敎美術』6, 佛敎美術社

源豊宗, 1928, 「朝鮮の佛像彫刻」, 『思想』第81號, 岩波書店.

中村亮平, 1929, 『朝鮮慶州之美術』, 藝艸堂版.

• 1930~1938年

濱田青陵, 1930, 「慶州發見の石造三面小佛龕」, 『佛敎美術』第16號, 佛敎藝術學會.

大坂六村, 1930, 「慶州の南山」, 『朝鮮』第184號, 朝鮮總督府.

_____, 1931, 『趣味の慶州』, 慶州古蹟保存會.

大坂金太郎, 1931, 「慶州に於ける新羅廢寺址の寺名推定に就いて」, 『朝鮮』第197號, 朝鮮總督府.

藤島亥治郎, 1933, 「朝鮮塔婆の樣式と變遷」, 『夢殿(塔婆之硏究特輯)』第十冊.

_____, 1933, 「慶州を中心とせる新羅時代一般型三層石塔論」, 『建築雜誌』第47輯第578號.

藤島亥治郎, 1933, 「慶州を中心とせる新羅時代變型三層石塔, 五層石塔及び特殊型石塔」, 『建築雜誌』第47輯 第582號.

_____, 1933, 「慶州を中心とする新羅時代佛座論」, 『考古學雜誌』23~10.

_____, 1934, 「慶州を中心とせる新羅時代石塔の綜合的硏究」, 『建築雜誌』第48輯第580號.

_____, 1934, 「慶州を中心とせる新羅時代石燈論」, 『建築雜誌』第48輯 第582號.

末松保和, 1934, 「新羅昌林寺無垢淨塔願記について」, 『青丘學叢』第15號, 青丘學會.

大坂金太郎, 1934, 「慶州に於て新に發見せられたる南山新城碑」, 『朝鮮』第235號, 朝鮮總督府.

藤田亮策, 1935, 「南山新城碑」, 『青丘學叢』19, 青丘學會.

小場恒吉, 1937, 「第一調查計劃と其の實施の經過」, 『昭和11年度古蹟調查報告』, 朝鮮古蹟研究會.

小場恒吉, 1938, 「慶州東南山の石佛の調查」, 『昭和12年度古蹟調查報告』, 朝鮮古蹟研究會.

朝鮮古蹟研究會, 1938, 「慶州東南山の石佛の調査」, 『昭和十二年度古蹟調査報告』.

• 1940～1967年

小場恒吉 外, 1940, 『慶州南山の佛蹟』, 朝鮮總督府.

杉山信三, 1944, 『朝鮮の石塔』, 彰國社.

齋藤　忠, 1947, 『朝鮮佛教美術考』, 寶雲舍.

末松保和, 1954, 「新羅の蘿井について」, 『朝鮮學會會報』23, 朝鮮學會.

駒井和愛(編), 1959, 「統一新羅時代の遺蹟と文化」, 『世界考古學大系』第7卷, 平凡社.

藤田亮策, 1963, 「朝鮮金石瑣談(南山新城碑)」, 『朝鮮學論考』, 藤田先生記念事業會.

小泉顯夫, 1965, 「慶州南山の佛蹟調査」, 『親和』第139號, 日韓親和會.

松原三郎, 1967, 「新羅石佛の系譜」, 『美術研究』第250號, 美術研究所.

• 1971～1978年

永井信一, 1971, 「慶州南山の石佛」, 『女子美術大學紀要』第3號, 東京女子美術大學.

中吉　功, 1971, 「慶州南山の佛蹟」, 『新羅・高麗の佛像』, 二玄社.

中村春壽, 1972, 「傳新羅神德王陵の壁畵」, 『佛教藝術』第89號, 佛教藝術學會.

齋藤　忠, 1973, 『新羅文化論攷』, 吉川弘文館.

_____, 1973, 「新羅・伽倻の壁畵古墳」, 『日本裝飾古墳の研究』, 講談社.

金兩基, 1975, 「石佛との對話」, 『韓國の石佛』, 淡交社.

金元龍著・西谷正譯, 1976, 「古新羅時代」, 『韓國美術史』, 株式會社 名著出版.

藤島亥治郎, 1976, 「王京の寺寺(3・南山の佛蹟)」, 『韓の建築文化』, 藝艸堂.

三上次男, 1978, 「韓半島出土の中國唐代陶瓷とその史的意味」, 『朝鮮學報』87, 朝鮮
　　學會.

平野杏子, 1978, 「平野杏子の南山」, 『磨崖佛贊』, 耕土社.

• 1980～1989年

一然著・金思燁譯, 1980, 「天龍寺」, 『完譯三國遺事』(全), 六興出版.

齋藤　忠(編), 1983, 「南山新城碑」, 『古代朝鮮・日本金石文資料集成』, 吉川弘文館.

田中俊明, 1983, 「新羅の金石文(5)－南山新城碑 第1碑」, 『韓國文化』5～9, 韓國文
　　化院.

_____, 1984, 「新羅の金石文－南山新城碑 第5碑～第7碑」, 『韓國文化』6～3, 韓國
　　文化院.

_____, 1984, 「新羅の金石文－南山新城碑總括」, 『韓國文化』6～4, 韓國文化院.

正木 晃, 1985, 「慶州南山-現況と新知見」, 『藝叢』3, 筑波大學 藝術學研究誌.

久野 健, 1985, 「慶州の石佛と石窟庵」, 『佛像のきた道』, 日本放送出版協會刊.

黃壽永(編), 1985, 『國寶④』(石佛), 竹書房.

小坂泰子(編), 1987, 「南山」, 『韓國の石佛』, 佼成出版社.

白旗史朗, 1987, 「慶尙北道-南山」, 『韓國古寺巡禮』, くもん出版.

李進熙, 1988, 「新羅千年の都-慶州」, 『韓國の古都を行く』, 學生社.

高橋隆博, 1988, 「新羅の美術」, 『韓國史蹟と美術の旅』, 創元社.

東潮・田中俊明, 1988, 「南山の佛蹟」, 『韓國の古代遺蹟』1 新羅篇(慶州), 中央公論社.

田中俊明, 1988, 「慶州新羅廢寺考(1)―新羅王都研究の豫備的考察 I」, 『堺女子短期
 大學紀要』第23號, 堺女子短期大學.

＿＿＿＿, 1989, 「慶州新羅廢寺考(2)―新羅王都研究の豫備的考察 I」, 『堺女子短期大
 學紀要』第24號, 堺女子短期大學.

• 1991年～현재

鎌田茂雄, 1991, 「慶尙北道の石佛」, 『韓國古寺巡禮』―新羅篇, 日本放送出版協會.

井上秀雄 外, 1991, 「新羅千年の都 慶州」, 『韓國の歷史散步』, 山川出版社.

田中俊明, 1992, 「慶州新羅廢寺考(3)」(新羅王都研究の豫備的考察 I), 『堺女子短期
 大學紀要』第27號, 堺女子短期大學.

村田靖子, 1995, 「韓半島」, 『佛像の系譜』, 株式會社 大日本繪畫.

＿＿＿＿, 1997, 「藥師如來坐像」, 『奈良の佛像』, 株式會社 大日本繪畫.

菊竹淳一・吉田宏志編, 1998, 「佛敎彫刻と古代建築」, 『世界美術大全集』第10卷(東
 洋篇), 小學館.

本鄕民男, 2000, 「慶州南山の佛蹟の現況報告」, 『靑丘學術論集』17集, 韓國文化硏究
 振興財團.

마애불 앞에 서면 신라 석공의 정소리가 들리는 듯하다

• 사진작가 후기

1973년 7월 27일. 우리 문화예술의 뿌리를 찾아보겠다는 마음 하나로 첫걸음을 한 곳이 경주 남산이다.

포석정을 출발점으로 선방곡의 배리삼존석불과 삼릉곡의 마애관음입상, 선각육존불, 못난이 부처로 불리는 선각여래좌상, 얼굴이 손상된 석조여래좌상, 그리고 칠불암, 신선암마애불, 용장곡 삼층석탑, 삼륜대좌불, 마애여래좌상 등을 찾아보면서 나는 심각한 고민을 하게 되었다.

첫째로, 불교미술에 대한 이해가 턱없이 모자라고

둘째로, 불교의 근본사상과 교리에 무지하고

셋째로, 산중에 산재해 있는 유적 유물들을 찾아내는 일이 결코 만만치 않았기 때문이다.

이때부터 어렵게나마 나는 불교조각에 관한 전문서적들을 구해 읽었으며, 불교경전을 쉽게 풀어쓴 주석서와 번역서를 수십 권이나 기증받는 고마운 인연을 만날 수 있었다. 30년 가까이 문화유산 사진작업을 해올 수 있었던 것은 관계문헌이나 전문서적들을 가까이 할 수 있는 행운이 있었기 때문이다.

아는 만큼 보이고 보이는 만큼 찍을 수 있는 것이 사진이다. 사진을 찍기 위해서는 먼저 촬영대상에 대한 깊은 이해와 새롭게 해석해낼 수 있는 역량과 안목을 길러야 한다.

경주 남산에서 만나게 되는 불·보살상, 아라한, 승상, 신장상, 비천상, 동물상 등을 비롯하여 석탑, 마애탑, 사리탑(부도), 석비, 당간지주 등은 우리를 불교미술의 세계로 안내하여 준다. 경주 남산은 야외 불교미술박물관이요, 또한 불국정토이다.

경주 남산의 불교조각들은 대부분 전각 안에 모셔져 있었다. 신라의

국운이 기울고 고려에 사직을 바친 이후 조선 초기까지 법등을 이어온 절도 일부 있었으나, 전각은 사라지고 모두 노천불이 되었다.

지금 우리가 만날 수 있는 불상들은 새로 지은 보호각 안의 불상을 제외하면 모두 비바람 맞으며, 자연광으로 형상을 살펴볼 수밖에 없다. 따라서 절기에 따라, 시각에 따라 시시때때로 변모하는 모습을 볼 수 있다. 놓인 위치와 방향에 따라 알맞은 광선조건도 다르게 마련이다.

현재의 상황에서 가장 효과적이고 아름답게 보이는 때는 언제일까? 처음 몇 해 동안은 위치를 확인하고, 효과적인 광선조건을 찾는 데 많은 시간을 소모했다. 그때 지도와 나침반이 훌륭한 동반자였다.

그런데 뜻하지 않은 복병이 등장했다. 1970년대의 남산은 민둥산이었다. 산기슭 왕릉 주변을 빼고는 1미터가 넘는 나무들이 별로 없었다. 1980년대 후반부터 남산은 울창해지기 시작했고, 지금은 나무들이 거목으로 성장하여 하루 종일 그림자를 드리우고 있다. 사진 찍기는 물론 제모습을 살펴보기도 쉽지 않다. 거기다가 이끼가 번성하고 있다. 또한 산성비의 영향으로 보이는 검은 이끼가 늘어나고 있어 우리의 마음을 안타깝게 한다.

경주 남산에는 불교유적만 있는 것이 아니다. 청동기시대의 지석묘도 있고, 토성과 석성, 창고터와 왕릉도 있다. 근세에 조성된 민간 토속신앙에 의한 조상들이 지바위골과 국사골에 널려 있다.

신라인과 대화하고 싶으면 경주 남산에 오라고 한다. 그만큼 남산은 신라인의 숨결과 심혼이 살아 있는 산이다. 마애불 앞에서 알맞은 광선을 기다리노라면 석공들의 정소리가 들려올 것만 같다.

남산에서 내 마음을 이끄는 십경을 꼽아보기로 한다.

하나, 신선암 마애보살상과 조망(4월이나 10월의 08시경)

둘, 상선암 마애대불상과 황금들녘(9월 하순에서 10월초 14 : 30)

셋, 용장곡 삼층석탑과 아침안개, 석양(안개낀 08시 또는 일몰시간)

넷, 미륵곡 석조여래좌상의 미소(5월 또는 9월의 09 : 15)

다섯, 탑곡 마애조상군의 북면 마애탑과 동면 비천상(북면은 6월 09 : 30, 동면은 11 : 30)

여섯, 불곡 감실불상의 표정(동짓날 전후 11 : 40)

일곱, 삼릉의 솔숲(안개긴 날 새벽)

여덟, 칠불암 사방불과 삼존불(10~11 : 50)

아홉, 남산리 삼층석탑(10월 하순 은행나무 단풍들 때, 남산을 배경으로 08 : 00)

열, 늠비봉 오층석탑의 석양(암봉 위 옛자리에 복원, 석양이 물들 때)
그밖에도 보름달밤에 찾아보는 느낌도 신선한 충격을 준다.

경주 남산은 등산만을 목적으로 오르기에는 너무나 아까운 산이다. 하루에 많은 상들을 보고 싶으면 삼릉곡 상선암 위 상사바위까지 오르라. 그리고 추억의 산행을 원한다면 새벽에 봉화골 신선암과 칠불암에 오르라. 여러 불상들을 보고 싶다면 탑곡 마애조상군의 동서남북 면을 살펴보라. 가슴 한구석이 답답하면 미륵곡 보리사 석조여래좌상을 참배하며 맑은 미소에 위로를 받으라.

남산의 수많은 유적 유물들이 우리를 기다리고 있다. 마음 가득 풍성한 선물을 받아가라며 언제나 그 자리에서 미소를 머금고 있다.

우리 겨레의 얼과 숨결과 맥박이 살아 숨쉬는 산

신라인들과 만날 수 있는 산

마음을 비우고 내려오는 산

정신을 살찌우는 산

그곳이 경주 남산이다.

이 책이 세상의 빛을 보게 되기까지 아름다운 인연들이 함께하였다. 40여 년 남산과 맺어온 인연으로 집필을 맡아준 박홍국 위덕대박물관 교수께 깊이 감사드린다. 그리고 남산의 옥룡암과 통일암에 거처를 마

련하여 내 작업에 큰 도움을 준 진병길 신라문화원장, 사진촬영과 자료를 협조하여준 국립경주박물관, 이 시리즈를 기획하고 첫작업으로 선정하여주신 한길아트 김언호 사장님과 편집진들의 노고에 머리숙여 감사를 드린다.

2002년 가을 **안장헌**

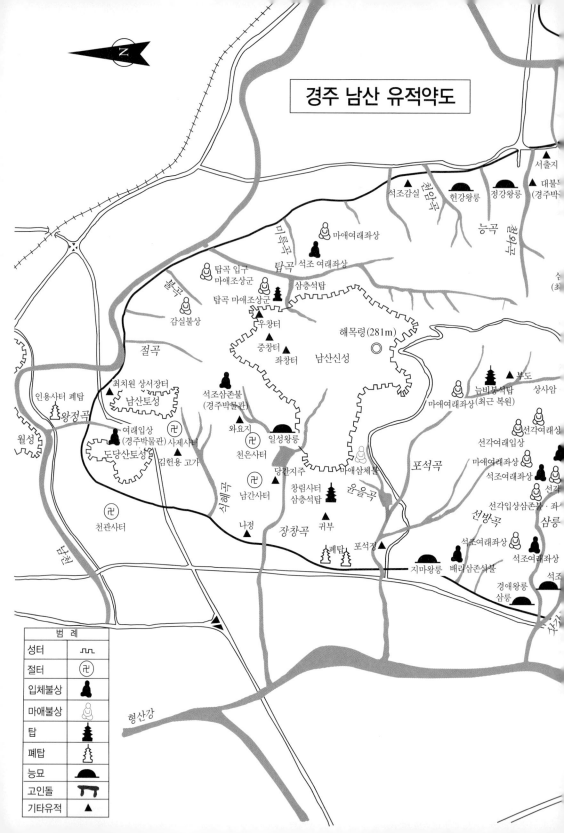

경주 남산 유적약도

N

서출지 ▲

석조감실 천우곡 헌강왕릉 정강왕릉 대불 ▲ (경주박)

능곡 청와곡

미륵곡 마애여래좌상

탑곡 석조 여래좌상

탑곡 입구 삼층석탑

마애조상군 해목령(281m)

불곡 탑곡 마애조상군

감실불상 우창터

중창터 남산신성

절곡 좌창터

늠비봉석탑 부도

상사암

최치원 상서장터 마애여래좌상(최근 복원)

인용사터 폐탑 남산토성

왕정곡 석조삼존불 (경주박물관) 선각여래상

여래입상 와요지 선각여래입상

(경주박물관) 일성왕릉 마애여래좌상

월성 사제사터 천은사터 석조여래좌상

돈당산토성 김헌용 고가 포석곡 선각

당간지주 선각입상삼존불·좌

마애삼체불 선방곡 삼릉

천관사터 남간사터 창림사터 윤을곡 석조여래좌상

삼층석탑 귀부 석조여래좌상

나정 장창곡 석조

남천 폐탑 포석정 석

지마왕릉 배리삼존석불

경애왕릉

삼릉

형산강

범 례	
성터	⊓⊓
절터	卍
입체불상	🧍
마애불상	👤
탑	🛕
폐탑	🛕
능묘	⌒
고인돌	🗿
기타유적	▲

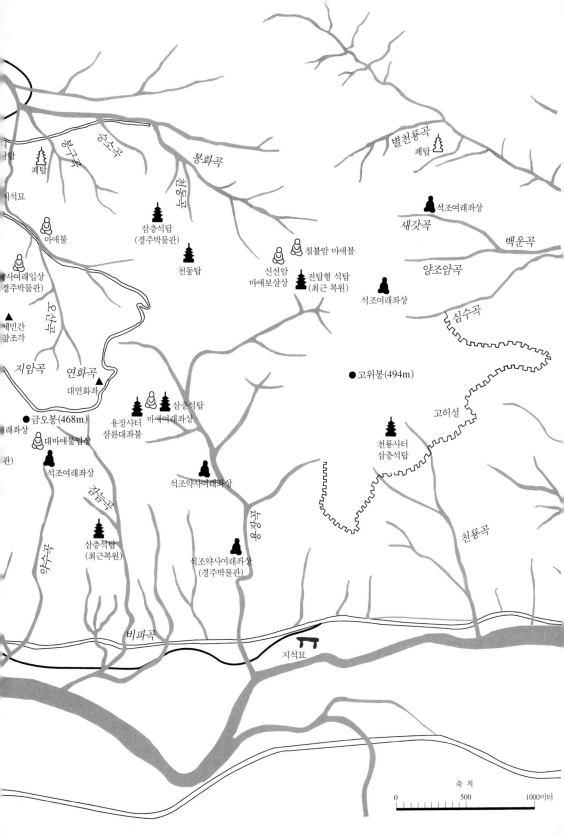

폐탑

별천룡곡
폐탑

석조여래좌상
새갓곡

봉화곡

백운곡

양조암곡

폐탑
승소곡
절골곡

지석묘

마애불
삼층석탑
(경주박물관)

심수곡

칠불암 마애불

래여래입상
경주박물관)

천동탑
신선암
마애보살상

전탑형 석탑
(최근 복원)

석조여래좌상

세민간
강조각

오산곡

고위봉(494m)

지암곡
연화곡
대연화좌

삼층석탑
마애여래좌상

용장사터
삼륜대좌불

고허성

금오봉(468m)
래좌상

대마애불입상

천룡사터
삼층석탑

관)

석조여래좌상

삼능곡

석조약사여래좌상

천룡곡

약수곡

삼층석탑
(최근복원)

용장곡

석조약사여래좌상
(경주박물관)

비파곡

지석묘

축 척

0 500 1000미터

■앞의 경주 남산 유적약도는 이 책에서 다룬 유적의 분포상태만 간략하게
표기한 것이다. 혼자서 남산유적을 찾아볼 수 있을 만큼 자세한 지도로는
신라문화원(054 – 774 – 1950)이 제작한 『경주 남산지도』(송재중 편)가 있다.